美術技法系列

油畫技法創新論

龐均◎著

藝術家出版社印行

此本著作；

僅獻給：

創造21世紀中國新文化的藝術家

獻給：

一生為藝術吃盡苦頭已在九泉之下的父親龐薰琹、
母親丘堤

獻給：

與我共患難、陪我受罪的妻子籍虹、女兒龐瑤

獻給：

始終真心支持我的好友們，難得天涯逢知己；
「天意憐幽草，人間重晚晴」

父親常言：

他是中國藝術道路奠基的一顆小石子；
現在，這顆小石子上又加上一個更小的石子。

龐均　二〇〇一

繪畫，歸根結底只不過是個人的私生活；
心靈的記錄與發洩而已，
藝術之所以具有生命力之價值，
其根本因素在於此。

龐均　　二〇〇一年
二十一世紀初的自我總結

內容摘要

本文以油畫創作與技巧的經驗，結合中國人文、美學、繪畫哲理，反思西方油畫技巧與風格之演變與中國繪畫理論的相通之處，從而產生探索新的理論與實踐之動機，即研究中國畫論指導油畫技巧與創作實踐。此乃史無前例之嘗試。首先要對中國畫論中可以指導油畫技法的相關畫理搞懂、搞通，這一理論選擇與深化研究、消化是重要的。本文以「立意論」、「氣韻論」為核心，探索油畫新路。藝術最根本的價值是追求不同、創造新意，才有生命。它不是模仿、再現、憑空亂闖。因此，任何藝術家都不可能脫離他的民族文化背景而有所成就。本文的目的也就在於此；提倡以中國繪畫理論與油畫技巧相結合，逐漸創造具中國文化精神的油畫風格，從而終結中國藝術家單一追隨西方藝術風格的時代。結合中國文化創造新的油畫風格與理念，樹立信心；在世界後現代藝術潮流中佔獨特的重要地位。此乃撰寫本文之重要目的。

目錄

可貴的探索方向與熱情
——《油畫技法創新論》序

　　很高興地閱讀龐均君的論著《油畫技法創新論》。把寫意性與中國油畫的創新聯繫起來，這是一個非常重要和非常有意思的論題，也是非常吸引藝術界人士關注的論題。近數十年以至近幾年來，投身於油畫創作的許多藝術家興奮而苦悶地思考過這個課題，並在實踐上做過一些成功的和失敗的試驗。一些從事中國畫創作的藝術家，也從自己的角度關注過和關注著這個課題。當然，在大陸和台灣以及海外其他地區的一些藝術家和藝評家的論述中，也常常涉及這個課題，並發表過不少精辟的意見。但是，用這樣大的篇幅，專門論述這個課題，從西方和中國油畫發展的歷史和中國畫畫論角度來全面而系統地加以討論和研究，在學術界還是第一次。僅從這個意義上說，龐均君的論著就很值得我們重視。

　　當然，所述一本論著的價值除了選題的重要與否以外，更重要的是看它的立論如何，即看它的立論根據和立論的方法。龐均君的論著以中國畫理論與實踐的核心"立意論"和"氣韻論"為基礎，來論述西方現代油畫發展的趨勢和它與中國傳統文人畫美學追求的暗合，反覆告誡中國的藝術家，特別是從事油畫創作的藝術家們，不應也不可能脫離自身的人文背景和文化根基去進行藝術創作，更不能以謙卑的態度去學習和模仿西洋繪畫的技法表象，亦步亦趨地追隨他人。"立意論"、"氣韻論"之中國繪畫美學的寶貴財富，集中體現了中國人在藝術創造領域的深刻思考，也是中國藝術家幾千年創造經驗的美學提煉和升華。西方藝術家們在長期的實踐中，也面臨如何使藝術表現從模擬客觀物象的技巧層面上引到精神和思想層面的課題。並作過許多有意的探索與試驗，從而在十九世紀末、廿世紀初完成了重要的變革，繪畫創造從傳統形態步入現代形態，從寫實轉向抽象、象徵、寫意和表現。廿世紀的西方藝術家在這方面也有不少精辟的論述，但是，比起中國傳統繪畫的理論來，這些論述要遜色得多。這是因為中國傳統文化太深厚，中國傳統美學的積累太豐富，是西方文化和美學理論望塵莫及的。廿世紀以來，中國引進西方的科學與民主，推進自身的變革，無疑對中國社會的進步，起了重要的推動作用；中國引進西方藝術中的寫實主義（Realim），也對中國藝術的發

展不無益處。但是，在向西方學習的大浪潮中，也有過偏頗和失誤。其中最值得我們反思的是對傳統文化的價值估計和評價不足，如對文人畫以及它的理論即是一例。雖然有過陳師曾這樣逆潮流的勇士，寫過至今令人欽佩和贊賞的為文人畫辯護的文章。但是，總的說來，對文人畫始終採取了居高臨下的批判態度。不過，歷史事實常常糾正人們在意識形態上的偏見，使後來的人為之反省和思索。"五四"之後，中國文人水墨畫雖然處於被"改造"和被貶抑的地位，中國文人畫的寫意理論也被寫實主張的呼聲所淹沒，但是，在中國知識精英中，在中國人民大眾中，最受尊重和歡迎的藝術家仍然是承襲文人畫傳統的齊白石，今天，將要進入廿一世紀之時，中國美術界把吳昌碩、齊白石、黃賓虹、潘天壽等和引進西方繪畫觀念和經驗的徐悲鴻、林風眠等並列，稱為"大師"。"立意論"和"氣韻論"，在全面向西方和向蘇俄學習的思潮中，被人們忽略了甚至忘卻了。或者，更準確地說，人們常常在分析中國傳統文人畫創作時，運用這些概念和理論，而在分析油畫作品和其他藝術創作時，卻將它們束之高閣，至少認為它們是傳統的概念，沒有現代味道。總之，幾十年來，中國藝術界的主流理論，因為受非藝術因素的影響，對祖國文化藝術的遺產發掘不夠，使之發揚光大的工作也做得不夠好。當然，這是指佔主流地位的理論觀點和與之相應的政策而言，至於說到許多具體的藝術家，情況則不同。因為這些實踐者，在自己具體的創作探索中，面臨東西方文化的碰撞和衝突，他們在思考，在尋找融合的途徑。幾十年來，他們先後提出過油畫民族化、油畫應具有民族氣派、油畫寫意化等主張，在實踐上他們結合對民族繪畫遺產的研究，做過許多有益的試驗。我想特別指出董希文先生在這方面所做的努力和取得的成績。當然，在他之前、之後，以及與他同時代的不少油畫家，在如何使油畫這個外來的畫種在中國這塊土地上生根、發芽、開花、結果，花費了許多心思與精力，也各自有獨特的想法和嘗試。有過一種說法，這種說法在八〇年代開始被人們接受。那就是，既然是中國人畫的畫，自然而然就有中國人的味道。現代中國藝術的民族氣派、民族特色，毋須去提倡、

去追求。這種論點是針對五○至六○年代有人刻意追求油畫藝術的民族化、忽視油畫語言本身的特色所造成的弊端而提出來的，有其合理性。因為，藝術的民族化也好，民族特色或民族氣派也好，它們都是藝術創作主體即創作們發自內心的思想與感情的自然流露，不是可以通過形式做出來的。例如，有一個時期，在油畫界刮起一股"民族化"的風，有人畫了不少以年畫形式直接轉換的油畫作品，類似年畫的單線平塗，追求形式的裝飾味，這種樣式、風格，作為一種試驗未嘗不可，結果作為"民族化"的方向來提倡，就大謬不然了。所以，在八○年代思想較為解放的人們，對"民族化"的主張提出質疑和批評就是很自然的了。魯迅說過：從血管裡流出來的是血，從水管裡流出來的是水。對藝術家來說，你的藝術能否真的有民族氣派，關鍵是你作為人，是否有真正的民族感情，有民族文化的修養，你的品格、氣質是否浸潤著民族文化的滋養。如果創作家本身沒有民族文化的修養，或者文化修養不深厚，那麼筆下的作品不可能有真正的民族氣派。從這個意義上說，光強調只要是中國人就必然能創造出有中國民族氣派的作品的論斷，就是不夠全面的了。創作者必須學習。在中國從事油畫創作的人，要懂得油畫的歷史、油畫藝術的特質，熟練地掌握油畫的語言與技法；同時，作為中國人，必須吮吸民族文化的乳汁，尤其要吸收水墨文人畫的營養。同為水墨文人畫傳統中提倡的自由創作心態，提倡的創作意境，提倡的表現神韻，提倡的寫意性與意象造型，提倡的筆墨趣味與情調，提倡的語言的象徵性、單純性與含蓄性等等，都會對中國油畫創作的革新提供莫大的幫助。如果中國的油畫家們，既掌握了西方古典和現代油畫觀念與技巧的精髓，又立足於本民族的文化土壤，掌握民族文化特別是民族繪畫創造方法的奧妙，那麼，他們的創造性就將會得到充分的發揮，尤其在寫意性方面，定會有重要的突破。

　　藝術創造說到底包含兩個層面，精神層面與技藝層面，兩者雖不可或缺，但前者起決定性的作用。可是，從事藝術的人常常忽視精神層面而重視技藝層面，不少畫家只會埋頭畫畫，不善於思考問題，也不愛讀

書，畫了幾十年的畫，最後成爲匠師，而不能成爲藝術家。這是很可悲的。我們提倡畫家們學習，除了學習技巧外，要多讀書，多觀察和體驗，還要多閱讀古今中外大師的作品，多思考藝術的本質與規律。知識積累多了，思考得深入了，古今中外的藝術融會貫通了，出手便會不凡。到那時，有了主心骨，就不會隨風轉，就不會盲目崇拜西方，不會在還沒有搞清什麼是"後現代"的情況下，也去弄出個不三不四的"後現代"作品出來而貽笑大方。

龐均君是一位出色的油畫創作家，長期曾做教學工作，他對理論有濃厚的興趣，也做理論研究，發表過不少理論文章和專著，平時勤勞讀書，勤於思考，對祖國藝術遺產有極大的熱情和興趣。長期以來，他在自己的油畫創作中努力吸收民族繪畫遺產的營養，使之具有鮮明的寫意性，在油畫創新上別開生面。他的這本論著是他長期學習、思考和研究的結果。不同於一般理論著作的是，它在分析藝術實踐時，有獨特的視角，論述具體、實在；在論述理論問題時，能結合實際沒有空談和玄學味。他思路開闊，古今中外藝術理論和藝術史的資料旁證博引，文字也平易貼切，讀來頗受啓發和教育。當然，龐均君的論著之所以能吸引人，不是在於它給中國油畫家們指出了具體的道路，而主要在於他理論探索的方向，他關注中國油畫發展的熱情。這方面的追求，這熱情的流露，是至關至關重要的啊！龐均君深信，水墨之道與油彩之法的結合，必然會使中國油畫走出一條創新的道路來。他同時也清醒地知道，這種創新非千日可就，需要幾代人的不懈努力、他自己就是這實踐大軍中的一員，一位取得傑出成績的一員，千里之行，始於足下，只要我們認定立足於民族土壤和融合中西的方向，前途必然是光明的。

龐均君囑我爲他的論著寫序，非常榮幸，草草寫了上面的話，算作讀後感，也求教於龐均君和廣大讀者。

<div align="right">

邵大箴

於北京中央美術學院

</div>

第一部分：論藝術寫意與中國油畫創新

一‧前言

　　本文盡力闡述之理論乃是：「藝術元素」及其「視覺形式」，絕對存在某種精神意義和生命力，也必須含蓋某種思想性或內容性。在此所指「藝術元素」是純粹的、絕對的繪畫元素，而不是自然主義的、寫實的、真實的、模擬形體。

　　「寫意」這一名詞是中國文人所創造。何以用之於油畫理念與美學觀念？這正是本人五十餘年藝術創作生涯之逐漸演變與追求。

　　在現代藝術一遍混亂的汪洋大海中，事實上，在中外藝術家的潛意識中，都有意或無意地摸索新的最具說服力之藝術語言。在『何為「後現代藝術」之定義？』極為模糊的情況下，一般視「後現代」繪畫是「古代藝術」與「現代藝術」同時融合於同一畫面之中。以形式而論，多半是較為寫實的組合「遊戲」。

　　無疑：「現代藝術」已經死了。

　　無論是「原始藝術」Primitive Art、「愛斯基摩藝術」Eskimo Art、「舊石器時代」Paleolithic age、「粗石器時代」Aurignacian Period、「新石器時代」Neolithic age、「埃及美術」Egyptian Art、「羅馬式」Romanesque、「中世紀美術」Art of Middle Ages、「拜占庭藝術」Byzantine Art、「哥德式」Gothic、「翡冷翠畫派」Florentine School、「文藝復興」Renaissance、「威尼斯畫派」Venetian School、「巴洛克」Baroque、「洛可可」Rococo、「學院派」Academy、「古典主義」Classicism、「浪漫主義」Romanticism、「自然主義」Naturalism、「寫實主義」Realism、「巴比松派」Barbizon School、「理想主義」Idealism、「印象主義」Impressionism、「點描派」Pointillisme、「外光派」Pleinairisme、「後期印象主義」Post—Impressionism、「拉斐爾前派」Pre—Raphaelite Brotherhood、「唯美主義」Aestheticism、「移動派」Peredvizhniki(俄國巡迴展覽畫派)、「原始主義」Primitivism、「親愛主義」Intimisme、「象徵主義」Symbolisme、「先知派」Les Mabis、「野獸派」Fauvisme、「立體主義」Cubisme、「表現主義」Expressionism、「未來主義」Futurism、「構成主義」Constructivism、「新即物派」The New Objectivity、「巴黎派」Ecole de Paris、「新造形派」Neo—Plasticism、「達達派」Dadaisme、「超現實主義」Surrealisme、「前衛」Avant—garde、「包浩斯」Bauhaus、「形而上繪畫」Pittura Metafisica、「抽象主義」Abstraction、「抽象—創造」Abstraction—Creation、「抽象表現派」Abstract Expressionism、「普普藝術」POP Art、「新達達主義」Neo—Dadaisme、「歐普

藝術」OP Art、「動態藝術」Kinetic Art、「極限藝術」Minimal Art、「硬邊藝術」Hard Edge Art、「地景藝術」Land Art、「新寫實主義」New Realism、「超級寫實主義」Super Realism(又名攝影寫實主義)、「觀念藝術」Conceptual Art……。

以上所列出的各類藝術流派，史前藝術距今六十萬年至一萬年前。兩河流域的美索不達米亞藝術有數千年之久。古埃及、古希臘最早的藝術大約有五千年左右。從西方中世紀至今約一千年歷史。意大利文藝復興至今五百年。從此後，西方藝術的各種流派、各種形式、各種手法，甚至各種材料，只要人的頭腦可以想到的，可謂應有盡有了。從「具象」到「抽象」；從「抽象」到「塗鴉」；從「平面」到「立體」；從「藝術」到「反藝術」；從「行動」到「觀念」；從「過程」到「毀滅」。

但是，文化總是伴隨人類歷史，歷史依賴文化而延伸。後現代主義認為，現代主義藝術已經死了！

中國人是否應該開始認真思考一下，中國究竟有沒有形成自己的油畫藝術面貌？問題如下：

其一，中國油畫藝術是否正處萌芽、學習階段？——歷經八十年尚未自成面貌。

其二，中國油畫藝術是否在整個二十世紀缺少自尊與文化信心？而帶模仿性、販賣性、抄襲性「色彩」？

其三，所謂油畫藝術，是否「不可能」形成中國的文化，就是這個半調子。「前衛」在西方，「緊跟上」，差「一步」、「半步」就不錯。對否？

其四，什麼是「後現代」？後現代有無「地域性」、「民族性」？藝術是否必須跟上歐美式的後現代才算後現代？

以上是每位中國文人、畫家，特別是油畫家不可迴避之問題。誠然，難亦不難，只要每位藝術家真正了解喜愛豐富的中國傳統文化，有良知而真心自我探索心路，努力創新。整體而言，成熟的令世人刮目相看之中國油畫風貌自然呈現。

藝術——歸根結底是「視覺性」的、「思想性」的、「情感性」的符號。它不是純「觀念性」的、純「哲學性」的、「假設性」的、「虛無性」的「概念」。「藝術」有它自身的規律。藝術元素是永恆而獨立存在的，它不可能被其他領域的元素；如「聲波」、「光波」、「語言」、「文字」加以「強姦」而取而代之。

讓我們把「創立民族文化」的大問題，縮小到油畫「視覺語言」與「色彩修養」的小範疇，加以深入探討，為創造中國式的後現代藝術而努力。

不受影響的「純繪畫元素」，不但是現代藝術津津樂道探索的目的，

其實亦是中國文人視爲最高的藝術境界。

「造型」並非是純粹的繪畫元素，它的價值在於其一，客觀地再現事物，必須服從內容。其二，傳達經過頭腦設計的較爲形而上的事物；人爲地製造某種內容。一旦以「內容」吸引觀者時，就不是純粹的繪畫藝術。

不具某種內容目的之「色彩」、「形式」、「構成」、「風格」、「筆觸」、「肌理」，是較爲純粹的繪畫元素，但事實包含了更爲深刻的人性與生命力之內涵——即抽象性的精神內容。

Worringer寫道：「那些陳腐的模仿理論，由於亞里斯多德式的觀念教育下造成的奴隸性，使得我們無法擺脫它，而無視於心理的根本價值。它才是一切藝術創作的出發點和目的。好一點時，我們在談形而上美時，把不美的，即非古典的，丟在一旁。但，這形上美之外，還有更高的形上學，包括了藝術的一切範圍，它超越物質的意義，記載於一切創造物裡……形而上意謂著：一切藝術創作無它，不過是人類與外在世界從創世紀開始至未來的關係過程記錄而已。所以，藝術只是心理力量的一個表現形式之一，其他如宗教現象，變換的世界觀等，也是這個心理力量在同樣的過程裡的表現。」(註一)

繪畫最本質的純粹元素，莫過於其內在的聲音——色彩之生命。較爲寫眞地自然模仿和較爲抽象不拘形地塗塗畫畫，都不可斷言就是空洞的唯物狀或是喚起精緻感情的精神性。德國音樂家舒曼說：「將光明投入人們黑暗的心靈——藝術家的職責。」俄國文學家托爾斯泰說：「畫家是一個能畫能塗的人。」康丁斯基認爲，倘若這兩個詮釋加以選擇，必然是後者。(註二)他指出：「每個文化時期，都有自己的藝術，它無法被重複。即使企圖使過去的藝術原則復甦，最多只能產生死胎作品。舉例說，我們根本不可能像老希臘人那樣地感覺，內在那樣地生活著。因此，如果企圖用希臘的原則來雕塑的話，頂多只能做到和希臘雕塑相同形式的東西，而作品本身，任何時代看來，都會是空洞無意義的，這種模仿就像猴子的模仿。外表看來，它的動作和人一樣；它坐著，書擺在鼻端前，一頁一頁地翻，一副沈思狀，但，這個動作卻沒有絲毫的意義。」「但有一種外在類似的藝術，它卻是由於必要而產生。它乃是由於整個道德和精神氣息內在傾向的相似，追求的目標相似，也就是說和另一個時代內在氣氛相似，很邏輯的，也應用與過去相同的形式來表達。我們對原始人類的同情、瞭解及內在的血緣關係，便是如此產生的。正如我們一樣，這些純粹的藝術家只尋求作品的內在本質，自然就不會顧慮到外在

的形式了。」(註三)

　　『精神生活，是藝術所歸屬的；藝術也是它最為有力的代言人。它雖複雜但卻特定，它可翻譯為一個簡單的往前、往上的運動。這是一個認知的運動。它可以有不同的形式，但根本上卻有相同的意義與目的。

　　由於一切都那麼晦澀不清，所以必須披星戴月，經歷一切苦痛的煎熬而向前向上移動。好不容易走到一個階段，清走了無數的障礙後，又有某隻魔手樹立摒障於路上，使人甚至於認不清路了。

　　但總是會出現一個和我們沒什麼兩樣的人，卻具有一個神秘超人的「視覺」。』(註四)

　　康丁斯基所談的藝術理論，似乎不易被一般人所理解，其文字如同詩一般浪漫具抽象性，正因為他本人是一位偉大的畫家，他的理論才十分有創意性和哲理性，並非一般的「借用」、「羅列」、「條理」、「推論」，平庸而乏味地陳述。藝術是心靈的創造再現於視覺，其理論必然是一種「思考方式」或「思想方法」。不同藝術有不同的思想方法，產生不同的結論，非科學數據可論證之理論。此乃藝術理論家必須遵循之法則，反之則是不懂藝術。

　　可以肯定的是：藝術品雖然是物質性的，但它的視覺功能卻是精神性的。好的正格的繪畫上品，必有精神性之震憾力，倘若一幅有模有樣有型但無生氣、無生命力的空洞作品，雖工亦匠，乃是匠工俗品，看壞了眼睛，尚不知自己已淪入凡夫俗子庸人之列。

　　康丁斯基認為這個類似三角形的精神生活，它的頂尖處往往獨獨站著內心深沈的悲傷者，旁邊的人不瞭解他，貝多芬就是一生孤獨站在高處而受謾罵……「直到若干年後三角形的大半部分才到達他曾經孤獨站立的位置。」「三角形的任何部分都有藝術家。……而這些盲目的藝術家或只有低俗目的的，則為大眾所瞭解和讚賞。如果這個部分越大(表示它陷的愈深)，這個藝術的話語就為愈多的人瞭解，有愈多的觀眾。顯然的，每個部分的群眾都意識或無意識地渴求精神糧食。」 (註五)
藝術乃是精神性物質，已經無疑。

小結：

　　人類——不分膚色黑、白、紅、黃、棕，都有自己的文化與藝術。就藝術而論，人的智慧、聰明、才氣是不分地域、國界、年代的。其根本原因，即藝術具有精神價值。自廿世紀以來，中國人習慣地把油畫藝術視為道地的「西方文化」、「洋文化」、「西畫」，喪失文化自尊，頗失自

信。

凡藝術，缺自信、無自我，就是沒有靈感，不可能有創造。中國油畫藝壇，自民國初年第一代留法藝術家至今，尚未創造出具民族特色、創新東方的「文藝復興」，遠遠徘徊於西方流派之後，既跟不上又沒有自己，成爲空洞無意義之作。孫子兵法有曰：知己知彼，不戰不殆。藝術之法理同樣如此。西方的油畫傳統與技法必須貫穿通達，但更爲重要的是認識自己靈氣何在？創造他人沒有創造之藝術。

「漸漸的，各種藝術都能利用它們的媒介，以最好的方式，表達它們所要傳達的。儘管，或者說正由於它們間的差異性，沒有一個時刻像今天這個精神轉型期這樣，藝術彼此靠近。……努力追求非自然的、抽象的，走向內在的自然的胚芽。……『認識你自己』。這些藝術家不約而同地研究並試驗材料，將之放在精神的天平上，創作符合它的藝術。」(註六)

有志者，以超人的「視覺」孤獨地站在哪頂尖的高處，承受內心深沈的悲傷──爲了後代再次的文藝復興。

〈註一〉：康丁斯基著，吳瑪悧譯〈藝術的精神性〉／藝術家出版社1985年／馬克斯・比爾「序」p・8。
〈註二〉：同上，A概論，（一）引言p・19。
〈註三〉：同上，p・17。
〈註四〉：同上，p・20─21。
〈註五〉：同上，A概論，（二）運動p・23─24。
〈註六〉：同上，A概論，（四）金字塔p・40。

二·一般論

〈莊子〉外篇，有敘畫史之記事：

「宋元君，將畫圖，眾史皆至，受揖而立，舐筆和墨，在外者半。有一史後至者，儃儃然不趨，受揖不立，因之舍。公使人視之，則解衣般礴。嬴君曰：「可矣！是眞畫者也！」

此段記述十分有趣，可見古今中外的藝術家是一樣的，在作畫時，精神與身心之態度，完全不必拘束於場合、禮義，需要絕對的自由自在，創作作品才有眞正價值。惲壽平曰：「作畫須有解衣般礴，旁若無人意，然後化機在手，元氣狼籍。」

在廿世紀末，藝術觀念始終保守、僵化的陳腐君子應該努力思考一些挽救自我的問題：

研究馬賽勒·杜象的權威——格羅瑞亞·穆爾寫道：杜象對刻板藝術和藝術家的反叛可歸納成兩個方面：『一方面，他蔑視藝術家對盛行的文化習俗奴性屈從，這種傾向在風格的模仿和念念不忘打破舊有觀念中表現得很明顯。另一方面，他捍衛藝術家及其作品的個人化、獨特性和獨立性，因為他相信這些有關內心世界的洞察力和經驗應賦予特別的「瞬間性」地位』『他發現，自負的現代人，思想和行為被分解得支離破碎，他不願接受那些神一般的超級藝術家們洋洋自得，所制訂出來要人們隨時遵循的美學公式。藝術眞正重要的是創作行為，而非創造物，而且這一行為永遠不可能得到一致的認同。』(註七)

筆者對杜象之藝術並不欣賞，但欣賞他做人的態度，他不是盲目的狂妄者，而是出生於有教養的家庭環境，他極端自我個人化的姿態在反情緒化的藝術中是節制性的表達和遠離自然法則，他只認為是回歸純眞的傳統，「藝術」不是一個獨立存在的概念，如同苦行僧般地默然接受流派的分離，甚至絕裂，在各界冷漠的情況下「他的一切都是獨一無二的，他本人的態度、他的生活方式、他的思想和獨特的作品，構成了一個極為簡單、眞誠而謙恭的隱密界。……既反叛又極端尊重傳統……互相融合……。」(註八)我們不要畫與杜象同樣之作，但可學習做與他同樣的人。

中國傳統的繪畫是廣泛的；帝王、達官、文人、秀才、無名工匠、詩人、僧侶等均有曠世傑作流傳。基本不講文化特權，但卻是男權主義的；強調「做人」與「思想」。所謂「境界」、「意境」、「立意」，都是觀念形態。清王昱「東莊論畫」曰：「學畫者先貴立品，立品之人，筆墨外自有一

種正大光明之慨。否則畫雖可觀，卻有一種不正之氣，隱躍毫端，文如其人，畫亦有然。」其實油畫的畫格、品味同樣如此，凡模仿印象派畫者，其色彩稍過分寸，顏色俗不可耐目不忍睹。雖然大有人喜歡，卻非大雅之堂所容，藝術的難度就在於其高低、雅俗、真偽，往往在差以毫釐謬以千里之間，修養不夠者，是難以區分理解的。如同外行人賞畫、聽音樂，大師與無名鼠輩，似乎差不多。

近現代中國水墨畫大師，李苦禪先生在三十五年前對余說過：「世界的油畫家中，只有一人與中國畫藝術是相通的，他就是馬諦斯。」他的這番話對余的震憾刺激是難言的，產生了深遠的影響。正是從那時期起，余開始認真研究馬諦斯，尤其是中國傳統繪畫及其畫理。

倘若把西方藝術及有關創作理念、美學理論同中國傳統藝術及畫理加以比較對比，不難發現西方的藝術史料多半是藝術評論家的「看法」、「考證」而形成「藝術理論」，很少有畫家本人闡述「創作經驗」、「技巧」與系統的「畫理」。畫家所注意的是革新，否定前人的表現形式，專注於構圖、色彩、造形、表現方法與視覺形式之改變。而中國歷代繪畫大師卻善於論述繪畫之法理；除各述己見外，畫家研究畫家、論畫家之法，風氣盛行。故中國自古以來有極為豐富的繪畫理論，更具「文學性」、「哲學性」、「精神性」、「觀念性」、「抽象性」。中國數千年繪畫所描寫之題材，並無太大差異與變革，如「山水」、「松竹梅」、「花鳥魚蟲」、「仕女」、「老翁」等等，但追求的是純粹的繪畫因素和精神因素；如「筆墨功力」、「畫格」、「境界」、「神韻」等等。

馬塞爾・吉里(Marcel Ciry)對馬諦斯的研究是這樣寫的：「一開始，馬諦斯從現實中分離出了直接的感知，現實只可能是表面的、短暫的、騙人的，他與自然主義的印象派之斷決關係是毫不曖昧的，他追尋於表現人與事物的真實、永恆、根本的特質，即使有害於魅力的存在也在所不惜，這就是他所稱道的「濃縮(condenser)」。他寫道：「在找尋根本線條時，我將濃縮這個肢體的內涵，魅力將較不如第一眼所見明顯，但它將從那新的影像中散發出，這個影像是我即將得到的，它將擁有更大、更完全人性化的涵意。」他也說：「我想要達到這個感覺濃縮化的地步，而這創造了圖畫。」對畫家來說，重要的是表現，而不是物體，但情感是被這個物體所刺激出的，因而情感和傳譯的方式是緊緊的連結在一起。他寫道：「在我所擁有的生命與我所傳譯的方式之間，我無法區別開。」這就是說表現力的重要性：「以上我所追求的都是表現力」，假如我們不很注意馬諦斯所賦予的定義的話，這字就會使人產生混淆。「對於我，表現

力並不存在於、綻現於臉龐或由強烈動作所肯定的熱情之中。它是存在於我圖畫中的所有位置內：肢體所佔有的位置、其周遭的留白、那些比例等，所有的事物都有其位子。」很明顯，表現力是連結於構圖之中，而這個構圖，馬諦斯指出是：「對於畫家，為表現其感覺以放置的各種因素，以裝飾的方式來安排的藝術。」這個「裝飾的方式」經常是很難詮釋的。「裝飾」這個字所具有的貶義是和馬諦斯的藝術毫不相干的。馬涅利（Magnelli）說，當藝術家「停留在事物的表象時，他的作品將是裝飾性的」；我們不可以如此地說馬諦斯。因為在一方面，馬諦斯的繪畫方式根本是不同於裝飾技巧的，在馬諦斯，形象總是由背景與覆蓋表面的功能上凸顯出。他寫道：「應該以表現力為目標的構圖隨著覆蓋表面而改變修正。我拿取一張已知尺寸的紙張，在上面畫以線條，這個素描將與其紙張的開本有著不可避免的關係。我不會在另一張不同形式——如以三角形替代方形的紙上重畫同一素描，假如我須重畫於一張形式相同但十倍大的紙，我不會只滿足於將它（素描）放大。素描應該具有膨脹的力量。這個力量是可以使其周遭事物更有生氣的。想要將一幅畫中的構圖移到另一幅較大的畫上之藝術家，應該為了保有其表現力，將之重新孕含，使其外形有所修正，而不只是將之放之於小格方塊之中。」我們可以說，對馬諦斯而言，那「裝飾性的方法」就是在圖畫的各種造形構成成分中建立和諧與表力的關係之藝術，而這藝術並不植基於物體的真實素材上。

馬諦斯對形狀間彼此所維持的關係之鑽研極為重視，一個形狀的特殊氣質是經由其與其他形狀間彼此所維持的關係而有所修正改變；馬諦斯說，整予交錯就如同「一條繩子或像一條蛇。」在畫家的系統內，素描和色彩都服從於同一規則，根據那規則，「在圖畫中所有沒有用處的，存在那兒就是有害的」。因而，線條和色彩都有助益於表現的效果。馬諦斯寫道：「色彩所主宰的傾向應該被用於表現力的最大可能上」；他暗示，關於線條也是一樣。在此我們可能會錯看了這過於簡化的手法之運用。就我們曾對馬諦斯藝術之變革所作的鑽研顯示，在深入與廣泛的探尋之後，畫家已能達到了界定和完全主宰其語言的地步。」(註九)

綜上所述，馬諦斯除手持油畫筆外，他的繪畫理念與思考方式、抒情技巧，與中國繪畫法理不約而同有異曲同工之妙，難道「馬先生」不像一個中國寫意彩繪大師嗎？當然十分特殊的是；馬諦斯的作品，雖然是「平面」的、「二度」的、「線條」的、「簡單」的、「稀薄」的，但他毫不失油畫特色，依然構圖存空間，造型有力渾厚，筆法簡練抽象，色彩和諧，

強烈而厚重。就油畫技巧而言，做到以上種種而不失油畫感覺是極難的，看似容易做起難。在油畫領域中，可說梵谷和馬諦斯把油畫技巧之境界昇華之極限，勝過自然主義的前期印象派。

試作一個簡單的比較：

其一，馬諦斯繪畫理念再三強調「濃縮」，即不追求表面化的美感、魅力。真正的美感是在經過「濃縮」物象之內涵，創造了新的影像而傳達出來的，這就是「表現力」。表現是重要的，而非物體本身。作品應該是「創造了的圖畫」。以上是一個極為重要的繪畫論，與中國的繪畫觀基本一致。約一千六百年前，中國畫論之宗師，晉代顧愷之曰：「不待遷想妙得也」，一語道破畫理之根本。其想不遷，其得絕不妙。這一繪畫思想之根本，足開謝赫六法之先河。唐王維〈山水訣〉有曰：「或咫尺之圖，寫千里之景。」「東西南北，宛爾目前。春夏秋冬，生於筆下。」所謂「長江萬里圖」或「清明上河圖」之類，皆是千百之里濃縮 (Condenser)於丈尺之間。造型藝術凡欲精簡必先立意方可取捨。故唐・張彥遠〈歷代名畫記〉曰：「上古之畫，迹簡意淡而雅正。」，「骨氣形似，皆本於立意。」中國自古繪畫當得天趣為妙。

其二，馬諦斯作品其形式是「平面」的、「色塊」的、「線條」的、「稀薄」的，但他十分強調「表現力」。他所指的「表現力」並非客觀事物影象已經存在的(表象的)「表現力」，而是純藝術元素之重新組合而產生之「表現力」，是一種感覺因素所綜合之效果。如影象之位子、留白、相互比例、構圖連結、色彩組合等等具有「膨脹之力量」，要有「生氣」就必須因章法之變，隨之「修正」外形、「覆蓋」形之表面而產生「表現力」與「和諧」共存的藝術效果。

關於表面形之改變——似與不似之間，以及用筆用墨之力，正是中國繪畫法理之精華。黃賓虹曰：「畫有三。一、絕似物象者。此欺世盜名之畫。二、絕不似物象者。往往托名寫意。魚目混珠。亦欺世盜名之畫。三、惟絕似又絕不似於物象者。此乃真畫。」「畫貴神似。不取貌似。非不求貌肖也。惟貌似尚易。神似尤難。東坡言作畫以形似、見與兒童鄰。非謂畫不當形似。這徒取形似者。猶是兒童之見。必於形似之外得其神似。乃入鑒賞。」，「氣韻生動從力出。有力而後有墨。墨可有韻。有氣韻而後動筆者。當盡畢生之力。無一息之間斷。取是捨非。用長袪妄。最佳之作。美在其中。不假修飾塗澤為工也。」 (註十)

從以上精湛的畫論可以了解，中國繪畫千餘年來，其藝術觀、造形觀是較為「抽象」、「觀念」、「哲理」的，與近、現代的西方「美學觀」、「創

作觀」有一脈相通之感。

其三，「色彩」是主宰表現力的最重要元素。「色彩」與「線條」之交錯，「形」與「形」之間的搭配、構成，產生新的感覺與特殊的氣質和生命力。

關於「色彩」，馬諦斯還有部分論述如下：

「我率性而誇張地，只用顏色和直覺去畫。」「色彩的首要作用是盡可能地加強表現力……這樣的色調才能一下子或者在我沒有意識到時，就吸引住我。在完成的畫面上，我曾特別強調那種色調，並且不斷地調整其他顏色與它的聯繫。我對各種色彩所表現的內涵，純粹是憑直覺感受到的。」，「繪畫必須擺脫模仿，尤其是擺脫光線的模仿。我們可以利用筆觸的交錯，來產生光亮的效果，就像從音樂中製造和弦一樣。我通常使用最簡單的顏色，並且不去改變它們本身，而是通過各種顏色的相互襯托，以產生變化。這只是一個巧妙地利用色度差別的問題而已……。」，「上色厚重並不能產生光亮，真正需要的是色調組合時所產生的光線。例如，不要試圖以強光來強化形式，倒不如用形式與形式之間的關係得以相互襯托。就像為了強調藍色和黃色，就必須襯以紅色一樣。但是要襯在能產生效果的地方……或許就應該表現在背景上。」「當所有的繪畫都經過修飾，它們就會失去表現力，因此所有的原則都必須回歸到人類語音所能傳達，且被人理解的境界，這種令人鼓舞的原則，才是真正代表繪畫的生命力。」(註十一)

馬諦斯有關色彩之論述，乃是視覺色彩極重要的原則。許多繪畫者不理解色彩之祕訣與真諦而缺乏於色彩感覺，馬諦斯一語道破無色彩之問題所在；即必須「擺脫光線的模仿」，「光線概念」即「無色概念」。「印象派」繪畫的色彩很好而且是表現光線的，但他們是全力以赴地在室外，不同時間的現場(實地)觀察、感覺、發現、研究陽光之色彩——請注意：不是模仿光線效果——即濃淡、深淺、明暗、黑白。而是視光線之亮暗為色彩之轉換。——即暖色、冷色、中間色、偏冷之中間色、偏暖之中間色……。印象派畫家之作，凡是注意描寫光線效果、陰影、亮暗(素描元素)之作品，其色彩依然平淡無奇。自高更、梵谷開始，大大削減光線的明暗因素，以「色面」、「色線」替代以「明暗法」表現造型。繪畫色彩昇華到純藝術元素之境界。「色彩」——成為獨立性的精神符號——情感轉換為視覺。

中國傳統水墨畫，由於它的特殊材質——宣紙、墨、毛筆、數量有限的礦物質顏料、水、絹等，多半以墨色為主。明沈灝〈畫塵〉，右丞

曰：「水墨爲上。」誠然，「然操筆時不可作水墨刷色想，直至了局，墨韻既足，則刷色不妨。」

在「油畫」或「色彩學」俗稱的所謂「中間色調」、「灰色調」、「淡色調」等，而在中國繪畫中，用詞更爲抽象、文學性，稱之「淡逸」或「淡墨」；「對比色」、「高彩度色」稱之「沈厚」，「穠豔」。在墨色中，「濃墨」、「積墨」、「焦墨」屬「重色」、「重彩」。

清惲壽平〈甌香館畫跋〉曰：「前人用色，有極沈厚者，有極淡逸者。其創製損益，出奇無方，不執定法，大抵穠豔之過，則風神不爽，氣運索然矣！惟能淡逸而不入於輕浮；沈厚而不流於鬱滯。傳染愈新，光暉愈古，乃爲極致。……俗人論畫，皆以設色爲易。豈知渲染極難。畫至著色，如入鑪鞴，重見煆煉。火候稍差，前功盡棄。三折肱知爲良醫，畫道亦如是矣。青綠重色，爲穠厚易，爲淺淡難。爲淺淺矣，而愈見穠厚，爲尤難。」

古人論色彩，其深文法理精深微妙，重「心理」與「哲學」，而非技法性、經驗性之單一傳授。以上論述之簡單原理，即色彩可分厚重濃豔與淡雅抒情兩大類。色彩之創意，是無「調色配方」的，大致而論，用色過於濃豔、火氣，反而不能令人快感而無趣。色彩淡雅而不輕浮、厚重而不鬱悶，創新意方可勝古人。一般人以爲塗色較易，那裡知道調色、用色之難，如同冶煉「火候稍差，前功盡棄」。畫畫如同久病成良醫，久而久之，方知用色之道。用冷色或彩度高的濃豔色去凸顯厚重與力度較爲容易，淡雅之淺色調——中間色或灰色調較難度高，而淺色的調子又不失厚重之感，更是高難度的。

以上畫理原則十分精確，用於油畫，受益良多。

中國水墨畫講究「筆法」、「墨法」乃是自然，它是水墨的靈魂。然，「畫論」中無論談及「筆法」、「墨法」、「設色之法」均含蓋了繪畫之普遍哲理。故可視「筆墨」之論爲油畫中的素描因素——黑、白、灰層次即「明度」因素。有時可借用爲油畫中油彩厚薄之「肌理」元素爲「筆法」。

清王原祁〈雨窗漫筆〉曰：「畫中設色之法，與用墨無異，全論火候，不在取色，而在取氣，故墨中有色，色中有墨。古人眼光直透紙背，大約在此。今人但取傳彩悅目，不問節膝，不入竅要，宜其浮而不實也。」

以上畫理很深刻，以油畫經驗理解，譯意如下：調色、用色之概念與素描之黑白灰原理一致——色階及層次。技法全在控制微妙差異，不在模仿抄寫其色，而在感覺色彩關係——即「色調」、「氣氛」。故「明度」與「層次」含有「色彩元素」，而任何色彩中包含黑、白、灰之明度因素。

大師慧眼乃在於此。今人用色抄襲名作之色彩，嘩眾取寵，但無色彩節奏、膝理之高低起伏，空洞不實而浮於表面，乃次俗之品。

在中國文化的寶庫中，油畫可以借用之理論，數不勝數，如同汪洋大海，加之古文難懂而費力，一般油畫家終日苦思瞑想的是究竟走「印象派道路」還是「超寫實道路」或是「抽象道路」等等。就是沒有自創道路之志，對中國文化的深入了解極少，一般認為此乃水墨畫家之事，大錯特錯矣！中國人了解、「熟知」西方文化，起碼需要一、廿年之努力，了解中國文化更是一輩子之事！因為最終還須回歸於中國文化的道路，油畫依然如此。各國、各種族之藝術大師均是如此。

筆者繼續摘錄某些段落此段落僅供油畫家思考——

清高秉指頭畫說，曰：「畫家極重筆墨，而渲染亦未可忽。公之染法，極變化莫測。等一樹石，而形色氣韻迴殊，等一雲水，而淺深態度各異。如人之面目聲音，無一不同，無一相同，斯之謂人。公之染法如是，斯謂之畫。設色不難於鮮豔，而難於深厚。所尤不易得者，惟舊氣耳。公染法多得力於吳仲圭，無論鮮豔深厚，俱有舊氣。設色亦有工緻寫意之分，寫意可以意到筆不到，花青赭石紅黃青綠俱不礙稍豔。隨意點染，但得神味機趣足矣。工緻則淺深濃淡，毫髮不苟，斯為合作。」

「設色之妙，莫妙於渾化；醜莫醜於濃濁。」

清方薰〈山靜居論畫〉曰：「畫有欲作墨本，而竟至刷色，而至刷重色。蓋其間勢有所不得不然耳！沈灝嘗語人，曰：『操筆時不可作水墨刷色想』，正可為知者道也。」

上述以油畫立場而論：古人方知當畫水墨時，當然只能思考筆墨之功，筆法、墨法、濃墨、淡墨、破墨、積墨、焦墨、宿墨之層次，不可有畫壞了以色染補救；淡彩不成改為濃彩，這是不懂畫畫之道。在油畫中常見之毛病是對色彩之「明度」、「彩度」概念不分，一塊很亮的紅並不等於是很濃豔的純紅。反之，一塊顏色既濃又亮的紅，不是加入白色就可以亮起來的。不懂這種道理，畫面色彩弊端百出，目不忍睹。故此，面對複雜的各種色彩物象，首先要感覺各色之間的「明度差」，方可調色、用色不失大局，目無全牛。

同上「論畫」，又曰：「設色妙者無定法，合色妙者無定方。明慧人多能變通之。凡設色須悟得活用，活用之妙，非心手熟習，不能活用。則神采生動，不必合色之工，而自然研麗。」

清秦祖永〈繪事津梁〉曰：「淡設色亦要用筆法，與皴染一般，方能顯筆之妙處。如處意塗染，漫無法紀，必至紅綠火氣，可憎可厭。麓臺

云：「墨不礙色，色不礙墨，乃能色中有墨，墨中有色。」真極設色之妙者也。」

上述乃繪畫之哲理，中、西繪畫，放之四海而皆準，凡油畫技法，能達到調色、用色十分妙者，本無固定之法與配方。欲達色調美妙亦無固定配方，聰明人自然通靈多變，凡調色、用色必須靈活，但是必須有豐富的實踐經驗，不停地多畫與創作，色彩才能達到有生命、有感情、活的境界，不必刻意「設計」、「安排」、「組合」，色彩自然震憾、奪目。好的「素描」有色彩感，好的「色彩」有層次感、空間感，此乃「色中有墨，墨中有色」。油畫也一樣。要模仿「形」與「色」並不難，西方自古以來有如此技術者，可謂多如牛毛，但是，「型」、「色」、「筆觸肌理」要達到一個「妙」字，十分有趣，有生命力、震憾力，卻十分難，可謂大師境界矣！

小結：

綜上論述，油畫者可從中國自古至今的畫論中，充實藝術哲理與思想靈感。使我們擺脫西方美學之羈絆，發揮自我的創造力與藝術靈感。我們舉例，類似中國畫風的馬諦斯，他雖然並無接觸與研究中國繪畫理論，但他的理念與中國繪畫論有英雄所見略同，有同工異曲之妙。故此，深研古人各種繪畫哲理，開創油畫新路，更有必要，乃具深遠意義。跳出模仿思路，不可等閒視之。

〈註七〉：摘自「西洋近現代巨匠畫集──杜象」。錦繡文化企業文庫出版社股份有限公司1994年p‧8。
〈註八〉：同上，p‧7。
〈註九〉：MARCEL GIRY著，李松泰譯〈野獸派〉──5/「新的抒情方式，反思與抽象／一九○七年」
　　　　　p‧228—229。
〈註十〉：陳凡輯〈黃賓虹畫語錄〉上海書局有限公司1979年10月版，p‧26、33、40。
〈註十一〉：「巨匠」美術週刊40，p‧10、16、20、22。

三·油畫論

莊子田子方篇曰：「顏淵問於仲尼曰：夫子步亦步，夫子趨亦趨，夫子馳亦馳，夫子奔逸絕塵，而回瞠若乎後矣。」此語值得我們深思為戒，油畫雖然在西方已有數百年傳統與經驗，但「油畫」必竟只是一種繪畫材質而已。不同民族有不同的文化傳統，不同民族採用同一繪畫材質而產生不同藝術風格乃是必然。倘若盲目跟隨西方文化表象「步亦步」、「趨亦趨」必然一事無成。這就是不懂藝術之道。

當今時代，「油畫」的形態已經多元化，單純的油畫材質已經延伸到與其他材質相結合，如紙、布、木材、金屬、羽毛、砂石、燈光等。「油畫」的基本形式也就從平面的、有規則之尺時變為無規則的或立體之形態。

雖然如此，傳統的油畫材質、平面的視覺形態，仍然會永遠存在，並有待天才的藝術家去創新發展。

以純油畫材質、「平面的」藝術創作而論，大體可以分為幾大類：

其一，表現客觀的、自然的造型，有如下各點：

(一)追求造型的純真實與逼真。

(二)追求各種自然現象之真實感，如陽光、月光、燈光以及人物的各種表情。

(三)追求萬物質地的真實感。

以上我們統稱寫實手法。並非畫法寫實就是「古典」，固然古典藝術全部是寫實的，但「超寫實」、「照像寫實」，以及很多現代藝術，刻劃造形亦相當寫實的。固此「寫實」，並不標誌藝術的好壞、新舊、「前衛」與「過時」，倘若對這一點還不理解，就是對藝術的無知，盲人摸象而已。

誠然，任何表現手法都不可能是完美的。以「造型真實」傳達內容與思想，並不能喚起觀者更多想像空間，往往被「技術性」、「工藝性」所吸引，而此類作品的最大吸引力確實亦在於此。固此，既要描寫真實之造型美，就要有描寫真實與質感的功力。「半調子」——寫實功力不佳，欲寫真而不達，就無「可看性」，只不過是幅彆腳的「說明畫」。

要多向維梅爾 (Vermeer 1632－1675)學習，可得寫實之要領。

其二，表現主觀感覺到的客觀世界。有如下各點：

(一)不再像古典式的描繪逼真物象，只表現生動的造形。

(二)注重光影的色彩變化，認為色彩比造形更具魅力、更感動人。

（三）筆觸開始明顯，以此表達個性與情緒。

以上基本是「印象主義」之手法。

東方的油畫歷史，始於十九世紀末或二十世紀初。日本早於中國。無論是日本還是中國的第一代留法藝術家，從他們的作品分析，並沒有產生一位「印象派」式的油畫家，特別是遙不可及印象派的用色技巧。使用油畫顏料而不能進入「油畫色彩」。此乃整個東方油畫藝術「先天不足」、「後天不良」。因此漫長的二十世紀，整個東方的油畫藝術，大大落後於西方，始終處於「模仿」狀態。中國的油畫，始終沒有創立自己的藝術特色。

以純技法而論，日本和中國的早期油畫家，都沒有領悟印象派之色彩技巧，基本是以傳統的「學院派」式的素描概念塑造形態，而非以色彩塑造形體。

究竟什麼是「油畫色彩」？

事實上，認識「油畫色彩」、探討油畫用色，有研究不完的學問。凡是天才的畫家都會極其重視和發現「色彩運用」之諸多問題。

爲什麼說東方早期前輩畫家，沒有學到「印象派」之油畫技法？因爲從所有前輩畫家之油畫作品研究、考證；他們所掌握到的只是西洋「透視法」和較爲學院傳統的「素描法」，用油畫顏料以素描觀念的「明暗法」塑造形體而已。尤其描寫陰影之暗面，仍然以深棕色 (sepia) 爲基色。用褐色系列解決暗面之色彩，是典型的「學院派」和「拉斐爾前派」之主張，甚至把這一用色法視爲畫家必須遵守的金科玉律。

爲了學術，特別是爲了中國油畫藝術的發展，我們必須客觀的、謹愼的、嚴肅的、無私的追溯中國油畫藝術之萌芽、啓蒙與歷史。此乃義不容辭的，因爲只有認眞回顧中國油畫之「起源」、「動向」、「背景」，才有可能醒悟中國油畫藝術如何「走進」世界油畫之林並立於不敗之地。

我們先從一些不完整的史料分析自一八九七年至一九五四年，二十世紀半個世紀以來，中國的「西畫家」走向法國或日本學習「西洋美術」之概況：

民初習西洋美術留法、留日年表 (註十二)

1899．李鐵夫，入紐約美術學院。
1905．李叔同，公費赴日，1906入東京美術學校西洋畫科。
1907．李毅士，入英國格拉斯哥美術院。
 ．蔡元培赴德接觸康德美學，1913赴法，經烏德介紹認識現代藝術。
1908．吳法鼎，赴法學法律，後改學繪畫。
1911．劉海粟，創上海圖畫美術院。

1912 ・方君璧赴法，1925返國。
1913 ・陳抱一，（1911入布景傳習所習畫）赴日入白馬會的葵橋洋畫研究所。
1914 ・李超士，入巴黎國立美術院。
1915 ・汪亞塵赴日研究美術（留學），1920年返國。
1917 ・關良赴日入川端畫學校、太平洋美術學校。1922返國任教上海美專。
1918 ・林風眠赴法。
　　　・余本赴加。
　　　・陳之佛赴日（1919入東美工藝圖案科），1923返國。
1919 ・常玉留學東京（1920赴法，1923於「大茅屋工作室」學習）。
　　　・林風眠赴法學習，1925返國，任北京美術專科學校校長。
　　　・徐悲鴻赴法（公費）學習，1927返國。
1920 ・孫福熙赴法。1925返國，1930二次赴法。
　　　・丁衍庸赴日入東京美術學校（公費），1925返國。
　　　・胡根天自東美西洋畫科畢業（1922任廣州美專校長）。
1921 ・上海圖畫美術學校改名上海美術專門學校。
　　　・潘玉良赴法（官費）學習。1926入羅馬國立藝術學院，1937赴法僑居。
1922 ・張秋海、顏水龍入東京美術學校。
　　　・陳宏赴法，1925返國。
　　　・吳大羽赴法，入巴黎高等美術專科學校，1923入雕塑家布爾代勒工作室。
1923 ・王白淵赴日入東京美術學校圖畫師範科，1926畢業。
　　　・北京美術學校改稱北京美術專科學校。
1924 ・周碧初赴法，1930年返國。
　　　・廖繼春赴日入東京美術學校師範科。
　　　・陳澄波赴日入東京美術學校師範科。
1925 ・龐薰琹赴法，入朱麗安學院與大茅屋工作室學習，1930返國。
　　　・北京美專改制為北京藝專。
　　　・朱沅芷入美國加州美術學校，1927赴巴黎，1930/1939自法返美。
　　　・吳恆勒赴法。
　　　・陳植棋赴日入東京美術學校西洋畫科，1930返台。
　　　・許幸之入東京美術學校西洋畫科。1929返上海。
　　　・陳清汾赴日入關西美術院。
　　　・張清鑄赴日入關西美術院。
1926 ・張舜卿入東美西洋畫科，1931返台。
　　　・常書鴻留學於巴黎，具體年代不詳。
　　　・王遠勃赴法入巴黎高等美術學校，1928返國。
　　　・汪荻浪赴法入巴黎高等美術學校。
　　　・郭柏川赴日入川端畫學校。1930自東美畢業，續留日本。
1927 ・北平大學成立藝術學院。
　　　・林風眠發表致"全國藝術界書"，主張新美術教育思想。
　　　・楊三郎自日本赴哈爾濱。
　　　・何德來入東京美術學校西洋畫科。1932返台。
1928 ・杭州國立藝專成立，林風眠任校長、吳大羽任西畫系主任。
　　　・余本再赴加拿大入藝術學院。1935定居香港。
　　　・劉拉赴法。
　　　・陳人浩赴法。
　　　・邱世思赴法。
　　　・顏文樑赴法，入巴黎高等美術學校。
　　　・司徒喬赴法。
　　　・李梅樹赴日入川端畫學校。1934返台。

- 丘堤赴東京習畫。
- 郭柏川入東京美術學校西畫科。
- 陳慧坤入東京美術學校師範科。1931返台。
- 劉啓祥入東京文化學院美術科。
- 倪貽德自日返國，從事藝術理論工作。
- 徐志摩、徐悲鴻論美術，二徐之爭。

1929 · 劉海粟赴法。劉海粟在國內已創辦美術學校十九年。他赴法非留學性質，而是遊學、參觀矣。
- 秦宣夫赴法。1934任教於國立北平藝專西畫系主任。
- 雷圭元赴法(就讀工藝、設計類)，1931返國(在法二年)。
- 呂斯百赴法。
- 顏水龍自西伯利亞赴法。1930任職大阪，1940返台。
- 李石樵赴日入川端畫學校。1931入東京美術學校。
- 洪瑞麟赴日入川端畫學校。1930入帝國美術學校。1936返台。
- 陳德旺赴日入川端畫學校。1935返台。
- 龐薰琹自巴黎至柏林訪問。

1930 · 林達川赴日。1942自美東畢業。
- 吳作人赴法及比利時。1935返國。
- 呂霞光赴法。
- 莊子曼赴法。1934返國。
- 陸傳紋赴法。1935返國。
- 唐蘊玉赴法入巴黎美術學校。
- 周圭赴法。1935返國。
- 唐一禾赴法。1934返國。
- 上海美術專門學校改名上海藝術專科學校。
- 張萬傳入本鄉繪畫研究所。
- 戴秉心赴比利時。1936返國。
- 蔣玄佁公費赴日。

1931 · 顏文樑返國掌蘇州美專。
- 「決瀾社」成立，龐薰琹為首。「決瀾社宣言」為中國第一個現代藝術宣言。

1932 · 「決瀾社」首次展出於上海。共展出四年。1935解散。
- 楊三郎、劉啓祥赴法。1933楊三郎返台，在法一年。1935劉啓祥自法返日。
- 趙獸赴法。

1933 · 胡善餘赴法。1935返國，在法二年。
- 梁錫鴻赴日入東京大學藝術科。1935返國。
- 巴黎成立中國留法藝術學會，常書鴻任會長，有呂斯百、劉開渠(雕塑)、王臨之(雕塑)、郭應麟、陳士文、滑田友(雕塑)、唐一禾。
- 李瑞年赴法。
- 李仲生入東京日本大學藝術系洋畫科。

1935 · 陽太陽赴日本留學。

1936 · 龐薰琹赴北平藝專任教圖案科。
- 張義雄入川端畫學校研習。

1937 · 七月七日盧溝橋事變，中日戰爭爆發，中國的知識分子和藝術家，從此過著淪陷、流亡、逃難的生活。北京淪陷，日本廢帝國美術院。進入悲劇的大時代。
- 談錦瀾赴法入巴黎國立美術院。
- 汪亞塵赴日考察。
- 邱潤銀赴入多摩帝國美術學校。
- 金潤作赴日入大阪工藝學校。

- ・1938杭州國立藝專與北平藝專合併，國立藝術專科，廢科長制。
- ・延安魯迅藝術學院成立。
- ・顏文樑在上海開辦蘇州美專分校。
- ・龐薰琹於國立藝專任教。
- ・廖德政赴日入川端畫學校。
- ・郭柏川任教國立北平師大、國立北平藝專。
- ・李仲生自日返國，任上校秘書。
- ・日本日據地區實施所謂東亞運動，台灣實施皇民化運動。
- 1939 ・龐薰琹脫離國立藝專，研究中國服飾。
- ・陳永森入東京美術學校油畫科。
- ・二次世界大戰爆發。
- 1940 ・顏雲連赴上海，入上海中日美術研究所。1944畢業。
- ・楊三郎旅行南中國返台。
- ・郭柏川在北平與日人教學相忤而引退北平藝專。
- 1941 ・郭柏川於北平成立新興美術會。
- 1942 ・郭柏川擔任京華美術專校教授。
- ・梅原龍三郎三度訪北平，郭柏川相偕作畫。
- ・楊秋人應聘任桂林美專教授。
- 1943 ・李仲生任國立藝專講師。
- ・上海美專併入浙江國立英士大學科主任謝海燕，倪貽德授西畫。
- 1944 ・倪貽德任國立藝專教授。
- ・「獨立美術學會」成立，包括林風眠、丁衍庸、龐薰琹、倪貽德、李仲生、趙無極。
- ・張義雄赴北京，依靠其兄。
- 1945 ・龐薰琹辦現代繪畫展於重慶。
- ・林風眠任教國立藝專，隨校復原回杭州
- ・郭柏川任北平國立師範大學

　　從以上史料，可以得出以下結論：

　　（1）綜上所述，自一八八九年至一九四五年，在四十六年間即廿世紀半個世紀期間，兩岸的中國學子留學於巴黎和東京的藝術家，只不過八十餘人，百人之內而已。當時號稱有「五千年文化」，四萬萬人民的中國，向西方學習油畫只有八十餘人，實為少之又少！其中有成就者，更是屈指可數。

　　（2）雖然中國早在一八八七年李鐵夫留學美國與英國，主攻油畫兼學雕塑；一八九八年高劍夫赴日；一九○六年李叔同留學東京習畫；一九○七年蔡元培赴德接觸康德美學；至一九一二年李超士、方居璧赴法留學；一九一三年陳抱一赴日留學、蔡元培赴法，但只是個別現象。他們是中國最早的西洋美術之「學習者」、「引進者」、「開拓者」、「傳播者」，而不是「創造者」、「展發者」。在中國幾千年文化影響之下，初接觸西方文化之新人，只不過是嗅覺到一點微風吹來的「芳香」而不可能成氣候。

　　（3）中國自一九一八年左右才出現比較多的留法、留日學畫學生。在這之前李超士已入巴黎國立美術院。留日較多，有陳抱一、胡根天、汪

亞塵、朱屺瞻、關良等，徐悲鴻當時只去東京半年。李叔同一九一八年已經出家為僧。一九一一年劉海粟創辦了「上海圖畫美術院」，一九一四年即民國三年，該院西畫科三年，始畫名叫「和尚」的十五男孩人體寫生。一九一七年該院展出人體習作，校長劉海粟被指責「藝術叛徒」、「教育界的蟊賊」、「喪心病狂敗壞風化」，但是一九一七對於西方文化而言，美麗的希臘維納斯裸女已存在二千餘年了！由此可見中國文化在開始接納西方文化，不可避免地存在「美學觀」與「人生觀」之「鴻溝」與「對立」，即使對於留學於巴黎、東京、歐美等地「開明」的知識分子而言，自身固有的文化根基依然不可磨滅，這是自然的無可非議的。所以中國人學習「西洋美術」一般而言，只能「學技術」、「學表象」，想要紮根於西方文化而有所「創新」、「獨創」實不可能。「藝術創新」是「更上一層樓」之事，萬人、千人出一人不為少。橫觀留法、留日之前輩畫家及其油畫作品，普遍帶有濃厚相似留學地區藝術之「風格」與「技巧」，而且返國後的油畫作品不如在國外之作品好。其中學習成就很高的前輩大師：如林風眠、徐悲鴻、丁衍庸、吳作人、劉海粟等，幾乎繪畫創作之生涯，主要轉為水墨畫，而且水墨畫之水準大大勝於油畫技巧。

以上是一個很值得深思、探討的學術問題，說明了「油畫藝術」在廿世紀之中國，還沒有真正走通，並不成熟。

（4）一九一八年至一九三○年，對於中國油畫、畫壇而言，意義是重大的。是中國油畫先驅輩出之時代，在這一歷史階段，到底有多少中國美術學子留法、留日或歐美其他地區，已經無據可查。可以肯定的，大約總共不會超過二百人。當時中國人有三、四億左右，這一比例實在太可憐了！「西洋美術」教育只是在個別人的努力下剛剛開始，因此「油畫藝術」要在中國的大地上「形成」、「創新」、「成熟」，有如五百年前十五世紀「義大利文藝復興」一般，實是遙不可及、望塵莫及的。這是一個鐵的事實。孤陋寡聞、故步自封、夜郎自大均無濟於事。「藝術」是誠實而實在的靈感與技巧，不是「手段」，不是「模仿」、「跟隨」、「變換遊戲」，更不是「蜻蜓點水」一玩而就之事。

在三○年代初，林風眠、龐薰琹、徐悲鴻、劉海粟、倪貽德等，對中國畫壇藝事之推動以及藝術教育之奠基是舉足輕重之人物。林風眠之教育供獻於杭州國立藝專為主，一九四九年後，主要精力投入水墨創作，獨創畫格。龐薰琹，三○年代初創辦「決瀾社」，推動興起現代藝術，油畫創作及個人獨特畫風，轟動一時。後研究少數民族及民間紋樣。一九四九年後基本停休畫筆。創辦「中央工藝美術學院」，從事理論

工作。徐悲鴻是第一代留法畫家中，唯一超水準地學習、師承「學院派」及寫實主義畫風，其素描出色，油畫寫實技巧卻並不成熟，是「水墨」中西結合之創始人。乃是中國油畫藝術教育最重要之奠基人。形成藝術教育體系。其個人堅持和傳播的美學觀念對中國藝壇影響至今。辦校以北京「國立藝專」為主，一九四九年後改為「中央美術學院」，乃是全中國之最高藝術學府。劉海粟，他的一生是爭議很大的藝術大師。徐悲鴻、劉海粟水火不容，有墨可考，悲鴻曰：「時吾年未廿，來自田間，誠懇之愚，惑於廣告，茫然不知其詳」「指吾為劉某之徒，不識劉某亦此野雞學校中人否，鄙人於此野雞學校固不從一切人為師也」「偉大牛皮，通人齒冷。以此為藝，其藝可知」「今流氓西渡，惟學吹牛，有何希望；師道應尊，但不存於野雞學校。因此目的在營業欺詐，為學術界蟊賊敗類，無恥之尤也。」（註十三）以上指責，可見恨之入骨、勢不兩立。不過，中國一、二代藝術精英，大多出於「上海美專」，海粟桃李滿天下乃是事實。劉海粟之書法為上，水墨次之，油畫有膽無法、無色。他長壽百年，一代宗師不為過也。倪貽德，可謂中國早期西洋美學之理論家，「決瀾社」宣言乃是其執筆。

　　其他留法、日畫家，不一一列舉，在社會上的作用亦沒有那麼大。

　　（5）廿世紀三〇年代，中國到底有沒有「現代藝術」？中國的「現代藝術」啓蒙運動從何時開始？這是國人，尤其在台灣的後代人十分模糊甚至全然無知的問題。

　　廿世紀六十六年前，即一九三二年以龐薰琹為代表，創辦了中國有史以來第一個油畫藝術團體，取名「決瀾社」，幾乎與歐洲藝術現象同步地推廣「現代藝術」。由龐薰琹、倪貽德二人執筆「決瀾社宣言」。宣言如下：

　　「環繞我們的空氣太沈寂了，平凡與庸俗包圍了我們的四周，無數低能者的蠢動，無數淺薄者的叫囂……。

　　我們往古創造的天才到哪裡去了？我們現代整個的藝術界祇是衰頹和病弱。

　　我們再不能安於這樣妥協的環境中。

　　我們再不能任其奄奄一息以待斃。

　　讓我們起來吧！用了狂飆一般的激情，鐵一般的理智，來創造我們色、線、形交錯的世界吧！

　　我們承認繪畫決不是自然的模仿，也不是死板的形骸的反覆，我們要用全生命來赤裸裸地表現我們潑辣的精神。

　　我們以為繪畫決不是宗教的奴隸，也不是文學的說明，我們要自由地、綜合地構成純造型的世界。

我們厭惡一切舊的形式，舊的色彩，厭惡一切平凡的低級的技巧。我們要用新的技法來表現新時代的精神。

廿世紀以來，歐洲的藝壇突現新興的氣象，野獸群的叫喊、立體派的變形、DADAISM的猛烈、超現實主義的憧憬……。

廿世紀的中國藝壇，也應當現出一種新興的氣象了。

讓我們起來吧！用了狂飆一般的激情、鐵一般的理智，來創造我們色、線、形交錯的世界吧！」(註十四)

以上這樣一個熱血沸騰、洋洋灑灑的「藝術宣言」發生在六十九年前。當年的龐薰琹剛從巴黎回國兩年，只有廿六歲。從我們現在所能見到他當年作品之史料，是在廿四至廿六歲，畫風成熟而現代。

「顯見色、線、形交錯的世界」是決瀾社心中的主旨追求，由於傳統文化的惰性和社會時局的動盪，使得他們史無前例地提出「構成純造型的世界」的口號，確實需要極大的膽識和勇氣，他們的出現，具有了濃厚的文化批判和審視的角色特質。」(註十五)

當年的「青年界」第八卷，第三號，倪貽德先生文曰：「龐薰琹……的作風，並沒有一定的傾向，卻顯出各式各樣的面目。從平塗到線條的，從寫實到裝飾的，從變形到抽象的……許多現代巴黎流行的畫派，他似乎都在作新的嘗試……」(註十六)「以龐薰琹為代表，形成一種「新構成」樣式。龐氏在決瀾社成員中以其形式探索的幅度多樣而具代表性，其時常以色彩的分解、體構的重組賦於造型對象平面秩序感和裝飾美，在對社會景觀、民眾生活等的形象處理中，以數理和哲理的觀念同構和歸納於已有的造型格式中，確立一種音樂化的理性美感，在供鑒立體派畫風為主的表現形式和純化本體空間結構的形象處理之間，確立起「構成」造型的藝術支點。」(註十七)

決瀾社的藝術家「總的一致性，即欲以狂飆運動來打破沈寂的油畫畫壇的單一而流俗的局面」「個別的作家，藝術的成熟已否，是另一個問題，但就其大體而言，都多少呈帶起一點洗練的明朗的感覺。決瀾社的畫展，很可以作為那個新轉變期的代表物之一。」(註十八)

「決瀾社諸作家是接近巴黎畫壇風氣的，研究各種風格，提煉了各國名家作品的真髓，而賦以自己的鄉土性，發揮著各自的才能。他們每年一度的大規模畫展是頗令人興奮的，直到抗日戰爭開始那年才停止舉行。」(註十九) 事實正是如此，決瀾社歷經四次大展就散了，中國油畫家的大好前途，也就葬送在中日戰爭的炮火中，後來連油畫布和顏色都沒有。在台畫家陳澄波、李仲生亦是決瀾社成員之一。

抗戰勝利後，緊接三年內戰。民國三十八年（1949）形成了如今海峽兩岸之局面。自一九四九年後，大陸的文藝政策，在美術領域中，基本只承認、推廣徐悲鴻式的「寫實主義」畫風，其他一律列入資產階級之「新派畫」，是批判、打倒之對象。製訂了「政策性」、「方針性」的「創作方法」，即「社會主義現實主義的創作方法」，此乃源於蘇聯斯大林所製定的。後來為區別於蘇聯，改為「革命的浪漫主義與革命的現實主義相結合的創作方法」，至少將近四十年大家都在一種「創作方法」下作畫，畫風的一致是必然的。「區別」就是技巧之高低。

作為倡導現代藝術的「新派畫大師」龐薰琹，早就封了畫筆。一心創辦包浩斯式的設計學院，即如今的「中央工藝美術學院」。MICHAEL SULLIVAN是這樣評價的：「解放後的毛澤東時代，已無處讓他再表現人物本身的美了，於是他整個放棄人物的表現，只畫風景和靜物。儘管壓力使他趨向寫實主義，但他一直保持著敏銳性和抒情風格，始終沒有一點粗俗的痕跡。」「也許，他對廿世紀的中國藝術，最大的貢獻就是竭盡畢生的努力，挽救從三〇年代以來，處於低下處境的工藝美術。他深信工藝美術，可以從中國古代的青銅、漆器、紡織和玉器等紋樣中，創造出現代的風格。他將中國古代的淵博學識，與從巴黎獲得的色彩感和現代意識相結合，以奠定其具有現代感，同時又源於中國的設計基礎。」(註二十)

為什麼在〈油畫論〉的章節中要提及中國的前輩畫家？此乃比單純談「油畫技巧」更為重要；後代的油畫家，作為「油畫人」，我們的腳根有無「油畫藝術」之根基？事關重大，前輩油畫家的畢生努力，及其藝術面貌，無論其成就之高低，水準之好壞，總是走過了八十年的歷史。無論是失敗的經驗，或成功的經驗，或半途而廢的經驗，都屬我們自己的「油畫傳統」，這一「傳統」需要後人的努力去補充。

其三，在現代藝術中，油畫早已不是什麼「客觀描寫對象」和「主觀感覺對象」的問題。而是探討「精神性」與「觀念性」的視覺形態。

誠然，「油畫」形態已經走了樣——多媒材的，立體的；甚至同油畫材質毫無關係的東西。但是人們還是習慣地想象，它是油畫的「延伸」。藝術品的「分類」開始模糊了……。

其實「油畫」作為單純的材質，會永遠存在。問題在於，藝術家如何給油畫注入新的生命與創造。

近年來，由於兩岸的不斷開放，兩岸都湧現類似「達達藝術」、「普普藝術」、「裝置藝術」、「行動藝術」、「超現實藝術」、「地景藝術」、「觀念藝術」等等藝術現象，其中亦出現頗為「成功」的例子。許多藝術天才遠離

油畫而去。這說明了在「現代主義」、「後現代」時代，純油畫的再創新，是件非常困難之事，因此藝術家往往走向其他媒材以求新意。

結 論

「後現代」人批評：「現代藝術已經死了！」。

但是，「油畫」死不了！「油畫」亦不會死！它只不過是一種材料，一種繪畫材質，真正「死」的是人的修養，因僵化而死！人的思想死了，人的創造力也就死了。

以上是我們必須思考、自救的問題。

中國的油畫家，不要只注意找「材料」——廢銅爛鐵、朽木……。除此外，可以一試的是返回中國古今文化中去開闢新天地。

藝術境界昇華之道路，以個人淺見，可分繁、簡、趣、化。例表於後，不再文字。

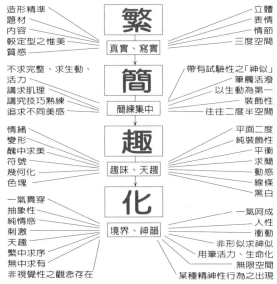

繁　真實、寫實
造形精準／題材／內容／較定型之惟美／質感
立體／表情／情節／三度空間

簡　簡練集中
不求完整、求生動、活力／講求肌理／講究技巧熟練／追求不同美感
帶有試驗性之「神似」／筆觸活潑／以生動為第一／裝飾性／往往二度半空間

趣　趣味、天趣
情緒／變形／醜中求美／符號／幾何化／色塊
平面二度／純裝飾性／平衡／求簡／動感／線條／黑白

化　境界、神韻
一氣貫穿／抽象性／純情感／刺激／天趣／繁中求序／無中求有／非視覺性之觀念存在
一氣呵成／人性／衝動／非形似求神似／用筆活力、生命化／無限空間／某種精神性行為之出現

〈註十二〉：根據「民初西洋美術的開拓者」一書，大未來藝術有限公司出版(1996年6月)p‧144。
　　　　　　〈民初西洋美術年表〉白雪蘭資料整理之史料，加以摘錄，小有改動。
〈註十三〉：〈徐悲鴻藝術論文集〉藝術家出版社印行，p‧209，〈徐悲鴻啟事〉(一)。
〈註十四〉：〈藝術旬刊〉一卷第五期，1932年10月出版。
〈註十五、十六、十七〉：〈上海油畫史〉李超著，〈上海人民美術出版社〉1995年11月出版，p‧70，p‧71，p‧72。
〈註十八〉：陳抱一〈洋畫運動過程略記〉，〈上海藝術旬刊〉1942年第五——十二期。參閱同上p‧72。
〈註十九〉：梁錫鴻〈中國的洋畫運動〉，一1948年6月26日廣州〈大光報〉。參閱同上p‧72。
〈註二十〉：〈Remembering Pang Xungin〉by Michael Sullivan〈決瀾社與決瀾後藝術現象〉p‧13—14。

四·論油畫執筆之技巧與生命

■簡論：

俱往矣：──點、線、面、輪廓、比例、造型、分面、光影、立體、黑白灰、虛實、空間、構圖、平衡、對比、肌里、流動、塊面、層次、題材、內容、表情、情節、符號、裝飾、變型、抽象、線條、構成、幻象、復古、重疊、分割、幾何、媒材、二方連續、四方連續、圖地反轉……等等。

一切可能的繪畫「試驗」與「創新」、各種「元素」與「語言」，在人的有限生命與智慧中，都一一賞試盡了！

自古以來，中西繪畫，表面最大不同處是材質區別，由此畫技差異甚遠，但追求繪畫理法之基本元素，是相通的：如構圖、章法。透視、遠近。造型、繁簡。筆墨、層次。探求由材質而定之「技巧」、「方法」云云。

除此外：

西方美學觀，基本以表象的形式變化為根本。

中國美學觀，則以精神為根本。追求靈性境界。不拘形迹刻舟求劍，自然天機流暢！正如東坡曰：「賦詩必是詩，定非知詩人，詩畫本一律，天工與清新。」

一切乃在運筆之妙耳！

此乃本書油畫技法之畫理中唯一最重要探索之「核心」。它是中國油畫「創新」之「基石」與「根本」、「源流」。

一管之筆，手握之，受命於心，乃生命之活力也！

筆者積五十餘年油畫創作經驗，心得僅僅在於此。

■正論：

論油畫執筆之技巧與生命：

所謂中西繪畫精神的實質是融匯貫通的，其最重要的精神與技巧，在於「筆墨」。

黃賓虹大師對於一幅真正有價值之藝術上品；論述精義高深，其曰：「初視不甚佳，或正不見佳，諦視而其佳處為人所不能到，且與人以不易知，此畫事之重要在用筆，此為上品。」他的這段話，使油畫技巧與繪畫理念昇華至一個「西方文化」前無範例之境界。

　　賓虹大師之「道、藝」、「理、法」、「筆、墨」、「品、格」之學說乃是無底之倉。正是西方「油畫技巧」及「創作觀念」學不到之處，卻能在賓虹畫論中迎刃而解、一通百通。此乃中國油畫家之福氣！遺憾的是：「畫西畫的人，往往忽略了偉大的中國文化之精神寶庫」，大家都習慣於從「希臘」、「羅馬」藝術、「義大利文藝復興」開始；培養自己的「美學觀」、「創作觀」。但是走到後來，覺得「無路可走」，「既跟不上別人」，「又創造不出新意」。流年無情地過去了！第一代「油畫精英」最後走上了水墨之路；徐悲鴻，畫「墨馬」，他敬佩「達仰」；但達仰先生不畫馬。劉海粟，善書法。他喜歡「梵谷」；但「梵谷」從無書法之作。吳作人畫起水墨「熊貓」、「金魚」、「毛牛」。他喜歡「庫爾貝」，但「庫爾貝」不畫「熊貓」……。林風眠喜歡「野獸派」，他最終由油畫轉向宣紙、墨彩，但畫風同「野獸派」有異曲同工之妙，有所風格獨創，一大家也！由此可見；中國藝術家，凡學油畫者，在炫耀顯赫、光彩奪目的西方繪畫面前，內心深處失去了「成就感」。「藝術」──沒有「自信」與「信心」，失敗就已「定局」。變得毫無意義和價值。老一代的中國油畫家為了尋求屬於自己的「精神世界」而重返中國文化歷史尋流溯源，拿起了「中國毛筆」，放棄了「油畫筆」。

　　相形之下；真正師承中國文化傳統，破萬卷，行萬里之書畫大家，反而對「西方繪畫」抱以高見遠識之哲理觀念。清・鄒一桂〈小山畫譜〉有如下一段評語：「西洋善勾股法，故其繪畫于陰陽遠近，不差錙黍。所畫人物屋樹，皆有日影。其所用顏色與筆，與中華絕異。布影由闊而狹，以三角量之，畫宮室于牆壁，令人幾欲走進。學者能參用一二，亦具醒法，但筆法全無，雖工亦匠，故不入品。」

　　陳衡恪，〈中國文人畫之研究〉有精采之論：「嗚乎！喜工整而惡荒率，喜華麗而惡質樸，喜頓美而惡瘦硬，喜細致而惡簡渾，喜濃縟而惡雅淡；此常人之情也！藝術之勝境豈僅以表相而定之哉？若夫以纖弱為娟秀，以粗獷為蒼渾，以板滯為沈厚，以淺薄為淡遠；又比比皆是也。捨氣韻骨法之不求，而斤斤於此者，蓋不達乎文人畫之旨耳！」

　　這就是說；以中國「文人畫」的特質而論，大大超出了「視覺藝術」的有限範圍，畫中所追求的不只是畫什麼「內容」，或是屬於「藝術技巧」的「功夫」與「表現方法」問題。所謂「文人」乃是「有文化」、「有文才」、「有文采」、「有文思」、「有文士」、「有文筆」、「有文墨」之人，其畫也就必有一番「文人氣質」、「文人趣味」、「文人思想」而能引發別人無窮的思路與感想而震憾心靈！

　　這種通過畫家的「心」與「手」，以「油彩」、「畫布」、「畫筆」為媒介，

在「可視的」畫面之外，卻「注入」了畫家的「性靈」、「思想」、「激情」、「修養」、「活動」的本質，使畫幅「節外生枝」，產生無限的「活力」與「生命力」……。這是西方藝術有史以來從未系統研究、覺醒的「創造力」。

一般俗見，只觀藝術品之表象；初看似乎「驚天動地」、「熱熱鬧鬧」、「五顏六色」、「場面大」、「人物多」，「巧甜俗滑」就以為是畫中「極品」，所謂「功夫大！」。其實不然。畫花，一花比百花難。一人比群像難。一樹比森林難。簡筆比繁筆難。所謂一筆之難，「一身功力」全在一筆之中。賓虹大師〈漸江大師事迹佚聞〉曰：「程青溪言，「畫不難為繁，難於用減。」減之力更大於繁，非以境減，減之以筆。此石谿、石濤之所難，而漸師得之，舉重若輕，惟大而化。」

以上道理，是油畫中極為重要之修養與技巧。初學畫者以「素描」入手，後以油彩調色造型，很自然地「一筆一筆描繪」、又是一筆一筆地「分面」、「改動」、「重疊」，畫法「不繁」亦不可能。古典油畫就是在顏色濕潤的情況下，畫者觀察入微，不放過造型之「轉折、小面」與明暗層次之維妙維肖的差別。最後變得「平滑」毫無筆觸，但細中存內涵、絕不空洞。

中國的繪畫觀，追求的是更高的「造形境界」，不以「逼真」為「上品」為「格高」。重筆法而不論繁簡。繁簡在「意」，不在「貌」。「宋人千筆萬筆，無筆不簡；元人三筆兩筆，無筆不繁。」此言妙也！別人必須以一、二十筆才可表達之物；以三兩筆就可畫出，此乃高手絕活！反之以寥寥數筆足以豐富傳神，舉重若輕，惟大而化，並非減少內容意境，而是減之以筆，「惜墨如金」，減之力更大於繁。此乃「境界」、「畫格」之高。

一幅「畫作」之高低雅俗，一般外行俗目者，不見得能區分其好壞處，藝術的毫厘之差，往往是一輩子修養趕不上的；「一線之差」、「一色之差」都會失之千里。同樣出於一個畫家之手，這種落差亦是存在。

如前所述往往「曠世傑作」即在眼前；也許不以為然，反倒以為不如那俗不可耐之劣品來得「刺激」、「驚嘆其技能之精工」。一幅真正有價值的珍藏密歙之作，也許「初視不甚佳，或正不見佳」，但是細細觀賞之後，一定十分耐看；「諦視而其佳處為人所不能到，且與人以不易知」，此乃上品。這點極為重要；因為藝術之靈性絕非其表可一目了然。愈是令人目眩繚亂之作，分秒之後，必感厭惡、噁吐。

自然就是法。繪事創意為上，以華滋渾厚為工。此畫事之重要在用筆。「純全內美，是作者品節、學問、胸襟、境遇，包涵甚廣。」宋玉「曲高和寡」、老子「知希為貴」。（以上均為賓虹大師《畫論輯要》）

自古以來的中國書畫大家之「筆墨論」、「筆法論」甚多。許多極限於

水墨之特性。但絕非江湖匠工技藝之說。宋王微敍書，論曰：「以一管之筆，擬太虛之體；以判軀之狀，畫寸眸之明。曲以爲嵩高！趣以爲方丈。以灰之畫，齊乎太華；枉之點，表夫龍準，眉額頰輔，若晏笑兮；孤巖鬱秀，若吐雲兮！縱橫變化，故動生焉，前矩後方出焉。」

宗炳、王微是位文人，又是專畫山水以示人格、思想之畫家，有別一般，帶有文人氣息，並著有論畫。以上王微敍書之論，筆者淺薄才學理解更是難上難。對其深奧之哲理，必須反覆熟讀數十餘遍，方可略悟一二。其實，愚笨的我，是畫油畫的。何必如此癡呆傻費氣力？只因感覺其中深藏、貫通油畫技法之靈性，雖不可以道里計，但絕不可一日無此君。其論：「趣以爲方丈」、「前矩後方」、「故動生焉」，此乃「造型」、「品味」、「格調」之秘訣，亦是做人之格。「試以方形，端若君子；曲線邪筆，便不安定。（傅抱石，解釋）」

所謂「動」即活也！人的「認識論」乃是「相對」而「有限」。對「物」取捨之極限乃藝術之本。故繪畫之最高境界、畫格在於「生動」。「動」生於靈性，靈性之動，繪畫之生命力也。

中國畫論之所以重「筆墨」、「筆法」是因爲視「筆墨」、「筆法」爲生命之活力，而非巧工匠心之手藝。

由此可見；中國文人之「筆墨觀」，即是「人生觀」、「哲學觀」。視「用筆」、「用墨」爲一種「生命行爲」。唐張彥遠歷代名畫記，曾批評曰：「然今之畫人；麤善寫貌，得其形似，則無其氣韻；具其彩色，則失其筆法」。他出此言已一千餘年，有如批評西洋畫法……。所以，黃賓虹大師曰：「分明是筆，筆力有氣。融洽是墨，墨彩有韻。」「六法言氣韻生動，氣從力出，筆有力而後能用墨；墨可有韻，有氣韻而後生動。」

「藝術」——是很妙的！它的「創意性」絕非刻意而可成，要以「自然」爲法則，老子謂「道法自然」。往往無意插柳、柳成蔭。無巧不成畫。法備氣至，純任自然。古人草草如不經意，所得天趣爲多。這裡有我一個親身之經歷與「轉型」之過程：童年時，全然無知，輕蔑傳統水墨。觀山水之作似乎「千篇一律」。觀重彩工筆，似乎「刺繡工藝」。觀人物之作，似乎「比例全無」。對偉大的中國傳統文化簡直不學無術、目光如豆、心亂如麻，狂妄少年不自量，畫不投機，一目十幅方爲少。慚愧年少不知「道成而上，藝成而下」。〈易〉曰：「立天之道曰陰與陽，立地之道曰柔與剛，立人之道曰仁與義。」，老子言「道法自然」，莊生謂「技進乎道」。

余對中國傳統藝術之喜愛與研究，始於南宋畫院馬遠、夏珪之作。此乃四十五年前讀「中國美術史」課程之心得，原來余只不過是井底之

蛙、鼠目寸光而小巫見大巫者。馬遠之〈踏歌圖〉、〈寒江獨釣圖〉、〈雪圖卷〉。夏珪之〈山水卷〉、〈江頭泊舟圖〉、〈風雨圖〉等等，均是「一見鍾情」之曠世傑世。余只是站在一個完全不懂水墨技巧、畫「西畫」之立場，看他們的作品；卻十分受感動！細想最大的原因是「留白」與「空間」，構圖絕妙，造成一種十分新鮮感的意境。開始產生一個巨大的懷疑：「為什麼七百年前之南宋山水，比三、四百年前之西方風景畫好？」雖然技巧絕然不同，但感覺之精神層次總是可以比較。水墨技法余雖外行，但馬、夏之造型簡略、「方」而挺拔堅硬、有力。簡而不空。墨色與濃淡之間變化甚妙耳，可謂妙絕古今之作。

余在浙江杭州讀過「美術學院」，「平湖秋月」更是溫習功課之地，據傳西湖十景之「平湖秋月」、「曲院風荷」、「柳浪聞鶯」等名出於馬遠。他家學淵源，出於藝術名門世家，一門五代，畫家七人，名列畫院名手。馬遠早年師法李唐，下筆嚴整，而李唐在當時頗為創新，有「南渡以來，推為獨步，自成家數」之說（見宋，饒自然「山水家法」）。

對於馬、夏之藝術評價，後來人董其昌(明末)提倡「南北宗」時，有尚南貶北之論：「若馬夏及李唐、劉松年，又是大李將軍之派，非吾曹所當學也。」更有其門徒污衊為「狂邪」、「行家」、「皆畫中魔道，雖工而少士氣」、「日就狐禪，衣鉢塵土」之惡言。以余所見；董其昌文人相輕爾爾，不足學術之道。惲香山題畫云：「畫須尋常人痛罵，方是好畫。」，陳老蓮每年終邀友觀畫，若有贊好者，必即時裂去，以為人所共見之好，尚非極品，實為畫聖之舉。「翁盦畫塵」程振元曰：「近世畫家，專尚南宗……是特樂其秀潤，憚其雄奇，未敢為定論也。」故嘲諷馬遠之「馬一角」、「邊角之景」正是極大的優點；小景亦可見大，言有盡而意無窮。此乃油畫技巧之「一絕」，並非人人可得之修養。有許多畫友，揹上極重的油畫工具，上山下海，辛辛苦苦奔波一日而曰：「實在找不到好景」。世界上是沒有「構圖得當、優美」之名山大川等待畫家去寫生的。在古典油畫藝術中之風景作品，大多為「大場面」、「全景」，透視精確，技巧精湛，但壯觀而不感人，還是莫內的「乾草堆」(Haystacks, 1891－1892)、「水蓮」(Water Lilies, 1904)來得生動感人。所以不在乎自然景色是否可畫，而在心中有無造化自然之美感修養，乃是最最重要的。

試舉「詩詞」斷句：

「一鳥不啼山更幽。」宋・王安石。「波心蕩冷月無聲。」宋・姜夔。「山形依舊枕寒流。」唐・劉禹錫。「雲雨巫山枉斷腸。」唐・李白。「一丘一壑也風流。」宋・辛棄疾。「一片花飛減卻春。」唐・杜甫。「一人獨釣一江秋。」清・王士禎。「月有陰晴圓缺。」宋・蘇軾。「望極天涯不見家。」宋・李覯。「桃花依舊笑春風。」唐・崔護。

「月到中秋分外明。」明・馮夢龍。「人閒桂花落，夜靜春山空。」唐・王維。「八千里路雲和月。」宋・岳飛。「臥聽瀟瀟雨打篷。」宋・陸游。「三峽星河影動搖。」唐・杜甫。「大江東去，浪淘盡，千古風流人物。」宋・蘇軾。「大漠孤煙直，長河落日圓。」唐・王維。「山中一夜雨，樹上百重泉。」唐・王維。「水風吹落眼前花。」唐・溫庭筠。「潭影空人心。」唐・常建。「身世飄搖雨打萍。」宋・文天祥。「山雨欲來風滿樓。」唐・許渾。「芳草無情，更在斜陽外。」宋・范仲淹。「山重水複疑無路，柳暗花明又一村。」宋・陸游。「一葉落知天下秋。」宋・強幼安。「小樓昨夜又東風。」五代・李煜。「獨釣寒江雪。」唐・柳宗元。「不見人煙空見花。」唐・韓偓。「千嶂裡，長煙落日孤城閉。」宋・范仲淹。「夕陽方在半，忽瞶亂流中。」清・郭麐。「夕陽西下，斷腸人在天涯。」元・馬致遠。「夕陽無限好，只是近黃昏。」唐・李商隱。「天若有情天亦老。」唐・李賀。「天涯地角有窮時，只有相思無盡處。」宋・晏殊。「天涯倦客，山中歸路，望斷故園心眼。」宋・蘇軾。「天意憐幽草，人間重晚晴。」唐・李商隱。「不管煙波與風雨，載將離恨過江南。」宋・鄭文寶。「日暮鄉關何處是，煙波江上使人愁。」唐・崔顥。「月上柳梢頭，人約黃昏後。」宋・歐陽修。「月子灣灣照幾州，幾家歡樂幾家愁。」吳歌，宋・京本通俗小說。「月落烏啼霜滿天，江楓漁火對愁眠。」唐・張繼。「今人不見古時月，今月曾經照古人。」唐・李白。「今夕復何夕，共此燈燭光。」唐・杜甫。「今年花似去年好，去年人到今年老。」唐・岑參。「今年花落顏色改，明年花開復誰在。」唐・劉希夷。「今夜月明人盡望，不知秋思在誰家。」唐・王建。「立錐莫笑無餘地，萬里江山筆下生。」明・唐寅。「平蕪盡處是春山，行人更在春山外。」宋・歐陽修。「正是江南好風景，落花時節又逢君。」唐・杜甫。「可憐新月為誰好，無數晚山相對愁。」宋・王安石。「去年今日此門中，人面桃花相映紅，人面不知何處去，桃花依舊笑春風。」唐・崔護。「古木無人徑，深山何處鐘。」唐・王維。「田園寥落干戈後，骨肉流離道路中。」唐・白居易。「只在此山中，雲深不知處。」唐・賈島。「只有多情流水伴人行。」宋・蘇軾。「出門一笑大江橫。」宋・黃庭堅。「只恐雙溪舴艋舟，載不動許多愁。」宋・李清照。「白日依山盡，黃河入海流，欲窮千里目，更上一層樓。」唐・王之渙。「白雲滿地無人掃。」宋・魏野。「白頭縱作花園主，醉折花枝是別人。」唐・雍陶。「江上柳如煙，雁飛殘月天。」唐・溫庭筠。「江山如畫，一時多少豪傑。」宋・蘇軾。「江水三千里，家書十五行，行行無別語，只道早還鄉。」明・袁凱。「江雨霏霏江草齊，六朝如夢鳥空啼。」唐・韋莊。「西風殘照，漢家陵闕。」唐・李白。「共看明月應垂淚，一夜鄉心五處同。」唐・白居易。「有情風萬里卷潮來，無情送潮歸。」宋・蘇軾。「曲徑通幽處，禪房花木深。」唐・常建。「此身合是詩人未？細雨騎驢入劍門。」宋・陸游。「因過竹院逢僧話，又得浮生半日閒。」唐・李涉。「長江繞郭知魚美，好竹連山覺筍香。」宋・蘇軾。「年年今夜，月華如練，長是人千里。」宋・范仲淹。「年年陌上生秋草，日日樓中到夕陽。」宋・晏幾道。「多情只有春庭月，猶為離人照落花。」唐・張泌。「自在飛花輕似夢，無邊絲雨細如愁。」宋・秦觀。「行到水窮處，坐看雲起時。」唐・王維。「冷雨幽窗不可聽，挑燈閒讀牡丹亭。」明・馮小青。「床前明月光，疑是地上霜，舉頭望明月，低頭思故鄉。」唐・李白。「更願郎為花底浪，無隔障，隨風逐雨長來往。」宋・歐陽修。「君不見，黃河之水天上來，奔流到海不復回。」唐・李白。「杏花村館酒旗風，水溶溶，颺殘紅。」宋・謝逸。「桃花流水窅然去，別有天地非人間。」唐・李白。「我住長江頭，君住長江尾，日日思君不見君，共飲長江水。」宋・李之儀。「我見青山多嫵媚，料青山見我應如是。」宋・辛棄疾。「我欲乘風歸去，唯恐瓊樓玉宇，高處不勝寒。」宋・蘇軾。「何處合成愁，離人心上秋。」宋・吳文英。「何處是歸程，長亭更短亭。」唐・李白。「何當共

剪西窗燭，卻話巴山夜雨時。」唐‧李商隱。「似此星辰非昨夜，為誰風露立中宵。」清‧黃景仁。「但去莫復問，白雲無盡時。」唐‧王維。「但屈指西風幾時來，又不道流年暗中偷換。」宋‧蘇軾。「河漢清且淺，相去復幾許，盈盈一水間，脈脈不得語。」漢‧佚名。「空山不見人，但聞人語響。」唐‧王維。「空山松子落，幽人應未眠。」唐‧韋應物。「空有姑蘇臺上月，如西子鏡，照空城。」五代‧歐陽炯。「夜月一簾幽夢，春風十里柔情。」宋‧秦觀。「夜來風雨聲，花落知多少。」唐‧孟浩然。「夜涼吹笛千山月，路暗迷人千種花。」宋‧歐陽修。「夜深更飲秋潭水，帶月連星舀一瓢。」清‧鄭燮。「夜深風竹敲秋韻，萬葉千聲皆是恨。」宋‧歐陽修。「青山繚繞疑無路，忽見千帆隱映來。」宋‧王安石。「青山隱隱水迢迢。」唐‧杜牧。「青青河畔草，綿綿思遠道。」漢‧佚名。「斜風細雨不須歸。」唐‧張志和。「抽刀斷水水更流，舉杯消愁愁更愁。」唐‧李白。「東風夜放花千樹。」宋‧辛棄疾。「東邊日出西邊雨，道是無晴還有晴。」唐‧劉禹錫。「兩三點露不成雨，七八個星猶在天。」明‧朱元璋。「兩岸猿聲啼不住，輕舟已過萬重山。」唐‧李白。「雨腳踏翻塵世路，一肩擔盡古今愁。」清‧通州詩丐。「兩箇黃鸝鳴翠柳，一行白鷺上青天。」唐‧杜甫。「雨橫風狂三月暮，門掩黃昏，無計留春住。」宋‧歐陽修。「昔人已乘黃鶴去，此地空餘黃鶴樓。」唐‧崔顥。「枕上詩篇閒處好，門前風景雨來佳。」宋‧李清照。「枝上柳綿吹又少，天涯何處無芳草。」宋‧蘇軾。「林花謝了春紅，太匆匆。」五代‧李煜。「來如春夢幾多時，去似朝雲無覓處。」唐‧白居易。「孤帆遠影碧空盡，惟見長江天際流。」唐‧李白。「孤標傲世偕誰隱，一樣開花為底遲。」清‧曹雪芹。「不是花中偏愛菊，此花開盡更無花。」唐‧元稹。「長亭外，古道邊，芳草碧連天。」民國‧李叔同。「長相思，在長安。」唐‧李白。「長溝流月去無聲，杏花疏影裡，吹笛到明天。」宋‧陳興義。「明月出天山，蒼茫雲海間。」唐‧李白。「明月松間照，清泉石上流。」唐‧王維。「明月皎皎照我床，星漢西流夜未央。」魏‧曹丕。「明月幾時有，把酒問青天。」宋‧蘇軾。「芳樹無人花自落，春山一路鳥空啼。」唐‧李華。「花自飄零水自流，一種相思，兩處閒愁。」宋‧李清照。「花徑不曾緣客掃，蓬門今始為君開。」唐‧杜甫。「花須連夜發，莫待曉風吹。」唐‧武則天。「姑蘇城外寒山寺，夜半鐘聲到客船。」唐‧張繼。「知否，知否，應是綠肥紅瘦。」宋‧李清照。「牧童歸去橫牛背，短笛無腔信口吹。」宋‧雷震。「忽如一夜春風來，千樹萬樹梨花開。」唐‧岑參。「忽聞海上有仙山，山在虛無縹緲間。」唐‧白居易。「近水樓臺先得月，向陽花木早逢春。」宋‧蘇麟。「所謂伊人，在水一方。」詩經‧秦風‧蒹葭。「念去去千里煙波，暮靄沈沈楚天闊。」宋‧柳永。「春心莫共花爭發，一寸相思一寸灰。」唐‧李商隱。「春水碧於天，畫船聽雨眠。」唐‧韋莊。「春且住，見說道，天涯芳草無歸路。」宋‧辛棄疾。「春色滿園關不住，一枝紅杏出牆來。」宋‧葉紹翁。「春到人間草木知。」宋‧張栻。「春花秋月何時了，往事知多少。」五代‧李煜。「春風又綠江南岸，明月何時照我還。」宋‧王安石。「春風知別苦，不遣柳條青。」唐‧李白。「春眠不覺曉，處處聞啼鳥。」唐‧孟浩然。「春韭滿園隨意剪，臘醅半甕邀人酌。」清‧鄭燮。「春愁難遣強看山，往事心驚淚欲潸，四百萬人同一哭，去年今日割台灣。」清‧丘逢甲‧春愁。（離台一年而作）「春蠶到死絲方盡，蠟炬成灰淚始乾。」唐‧李商隱。「枯藤老樹昏鴉，小橋流水人家，古道西風瘦馬。」元‧馬致遠。「相見時難別亦難，東風無力百花殘。」唐‧李商隱。「柳條折盡花飛盡，借問行人歸不歸。」五代‧佚名。「飛流直下三千尺，疑是銀河落九天。唐‧李白。「是他春帶愁來，春歸何處，卻不解帶將愁去。宋‧辛棄疾。「是非成敗轉頭空，青山依舊在，幾度夕陽紅。」元‧羅貫中。「若有人知春去處，喚取歸來同住。」宋‧黃庭堅。「若到江南趕上春，千萬和春住。」宋‧王觀。「思君月正圓，望望月仍缺，多恐再圓時，

不是今宵月。」清‧黃景仁。「思悠悠，恨悠悠，恨到歸時方始休。」唐‧白居易。「品畫先神韻，論詩重性情。」清‧袁枚。「紅豆生南國，春來發幾枝，勸君多採擷，此物最相思。」唐‧王維。「怒髮衝冠憑欄處，瀟瀟雨歇，抬望眼，仰天長嘯，壯懷激烈。」宋‧岳飛。「垂楊密密拂行裝，芳草萋萋礙行路。」清‧黃景仁。「秋風入庭樹，孤客最先聞。」唐‧劉禹錫。「秋風起兮白雲飛，草木黃落兮雁南歸。」漢‧劉徹。「風一更，雪一更，聒碎鄉心夢不成，故園無此聲。」清‧納蘭性德。「便做春江都是淚，流不盡，許多愁。」宋‧秦觀。「流水無情草自春。」唐‧杜牧。「流水落花春去也，天上人間。」五代‧李煜。「浮雲遊子意，落日故人情。」唐‧李白。「海上生明月，天涯共此時。」唐‧張九齡。「海內存知己，天涯若比鄰。」唐‧王勃。「病身最覺風露早，歸夢不知山水長。」宋‧王安石。「庭院深深深幾許。」宋‧歐陽修。「庭樹不知人去盡，春來還發舊時花。」唐‧岑參。「桃花一簇開無主，可愛深紅間淺紅。」唐‧杜甫。「桃花吹盡，佳人何在，門掩殘紅。」元‧張可久。「桃花潭水深千尺，不及汪倫送我情。」唐‧李白。「除卻天邊月，沒人知。」唐‧韋莊。「問君能有幾多愁，恰似一江春水向東流。」五代‧李煜。「問余何意棲碧山，笑而不答心自閑，桃花流水窅然去，別有天地非人間。」唐‧李白。「問渠那得清如許，為有源頭活水來。」宋‧朱熹。「荒城臨古渡，落日滿秋山。」唐‧王維。「留得枯荷聽雨聲。」唐‧李商隱。「借問春歸何處所。」宋‧歐陽修。「清明時節雨紛紛，路上行人欲斷魂；借問酒家何處有，牧童遙指杏花村。」唐‧杜牧。「倚杖柴門外，臨風聽暮蟬。」唐‧王維。「帶月荷鋤歸。」晉‧陶淵明。「間關鶯語花底滑，幽咽泉流水下灘。」唐‧白居易。「野曠天低樹，江清月近人。」唐‧孟浩然。「莫愁前路無知己，天下誰人不識君。」唐‧高適。「細雨魚兒出，微風燕子斜。」唐‧杜甫。「細數落花因坐久，緩尋芳草得歸遲。」宋‧王安石。「欲上青天覽明月。」唐‧李白。「欲渡黃河冰塞川，將登太行雪滿山。」唐‧李白。「梨花院落溶溶月，柳絮池塘淡淡風。」宋‧晏殊。「遠上寒山石徑斜，白雲深處有人家；停車坐愛楓林晚，霜葉紅於二月花。」唐‧杜牧。「六朝文物草連空，天淡雲閒今古同；鳥去鳥來山色裡，人歌人哭水聲中。」唐‧杜牧。「斜陽外，寒鴉數點，流水繞孤村。」宋‧秦觀。「雲心自向山山去，何處靈山不是歸。」唐‧熊孺登。「尋春須是先春早，看花莫待花枝老。」五代‧李煜。「尋尋覓覓冷冷清清，悽悽慘慘戚戚。」宋‧李清照。「揀盡寒枝不肯棲，寂寞沙洲冷。」宋‧蘇軾。「黃河遠上白雲間，一片孤城萬仞山。」唐‧王之渙。「黃昏風雨打園林，殘菊飄零滿地金。」宋‧王安石。「黃梅時節家家雨，青草池塘處處蛙。」宋‧趙師秀。「黃鶴一去不復返，白雲千載空悠悠。」唐‧崔顥。「朝辭白帝彩雲間，千里江陵一日還。」唐‧李白。「疏影橫斜水清淺，暗香浮動月黃昏。」宋‧林逋。「殘月曉風仙掌路，何人為弔柳屯田。」清‧王士禎。「最是秋風管閒事，紅他楓葉白人頭。」清‧趙翼。「萋萋芳草春雲亂，愁在夕陽中。」元‧張可久。「無言獨上西樓，月如鉤。」五代‧李煜。「無可奈何花落去，似曾相識燕歸來，小園香徑獨徘徊。」宋‧晏殊。「無邊落木蕭蕭下，不盡長江滾滾來。」唐‧杜甫。「為君持酒勸斜陽，且向花間留晚照。」宋‧宋祁。「遊人不管春將老，來往亭前踏落花。」宋‧歐陽修。「楊柳岸，曉風殘月。」宋‧柳永。「當時明月在，曾照彩雲歸。」宋‧晏幾道。「落木千山天遠大，澄江一道月分明。」宋‧黃庭堅。「落紅不是無情物，化作春泥更護花。」清‧龔自珍。「落紅滿路無人惜，踏作花泥透腳香。」宋‧楊萬里。「落葉他鄉樹，寒燈獨夜人。」唐‧馬戴。「落葉滿空山，何處尋行跡。」唐‧韋應物。「葉上初陽乾宿雨，水面清圓，一一風荷舉。」宋‧周邦彥。「菰蒲深處疑無地，忽有人家笑語聲。」宋‧秦觀。「葡萄美酒夜光杯，欲飲琵琶馬上催；醉臥沙場君莫笑，古來征戰幾人回？」唐‧王翰。「過盡千帆皆不是，斜暉脈脈水悠悠。」唐‧溫庭筠。「亂

山殘雪夜，孤獨異鄉人。」唐‧崔塗。「亂花漸欲迷人眼，淺草才能沒馬蹄。」唐‧白居易。「滿目山河空念遠，落花風雨更傷春，不如憐取眼前人。」宋‧晏殊。「漠漠水田飛白鷺，陰陰夏木囀黃鸝。」唐‧王維。「碧雲天，黃花地，西風緊，北雁南飛。」元‧王實甫。「遠上寒山石徑斜，白雲生處有人家。」唐‧杜牧。「暝色入高樓，有人樓上愁。」唐‧李白。「蒼茫古木連窮巷，寥落寒山對虛牖。」唐‧王維。「潮平兩岸闊，風正一帆懸。」唐‧王灣。「撥雲尋古道，倚樹聽流泉。」唐‧李白。「數峰無語立斜陽。」宋‧王禹偁。「踏破鐵鞋無覓處，得來全不費工夫。」宋‧夏元鼎。「暮從碧山下，山月隨人歸。」唐‧李白。「稻花香裡說豐年，聽取蛙聲一片。」宋‧辛棄疾。「橫看成嶺側成峰，遠近高低各不同。」宋‧蘇軾。「樵人歸欲盡，煙鳥棲初定。」唐‧李浩然。「燕子不來花又落，一庭風雨自黃昏。」宋‧趙孟頫。「燕子樓空，佳人何在，空鎖樓中燕。」宋‧蘇軾。「舉杯邀明月，對影成三人。」唐‧李白。「獨自小橋風滿袖，平林新月人歸後。」五代‧馮延巳。「獨立莫憑欄，無限江山。」五代‧李煜。「深林人不知，明月來相照。」唐‧王維。「獨留巧思傳千古。」唐‧李商隱。「曖曖遠人村，依依墟里煙。」晉‧陶淵明。「繁林亂螢照，村屋人語聲。」明‧高攀龍。「舊遊無處不堪尋，無尋處，惟有少年心。」宋‧章良能。「蟬噪林逾靜，鳥鳴山更幽。」南北朝‧王籍。「斷牆著雨蝸成字，老屋無僧燕作家。」宋‧陳師道。「盡日尋春不見春，芒鞋踏遍隴頭雲；歸來笑拈梅花嗅，春在枝頭已十分。」宋‧佚名。「雞聲茅店月，人跡板橋霜。」唐‧溫庭筠。「離恨恰如春草，更行更遠還生。」五代‧李煜。「廬山煙雨浙江潮，未到千般恨不消。」宋‧蘇軾。「霧失樓臺，月迷津渡。」宋‧秦觀。「飄飄何所似，天地一沙鷗。」唐‧杜甫。「露從今夜白，月是故鄉明。」唐‧杜甫。「巖扉松徑長寂寥，唯有幽人自來去。」唐‧孟浩然。「羈鳥念舊林，池魚思故淵。」晉‧陶淵明。（註二十一）

以上不惜篇幅，摘錄詩、詞與寫景有關之短句二百六十七句之多。勸君耐著性子，反覆多讀、多思、多想。倘若是完整之「原詩」、「原詞」，值得讀一輩子。讀到老學到老。如同聽音樂；聽千遍，享受千次，心得千次。讀好詩、好詞亦一樣。

在古人詩詞中；似寫景色而非實景，乃抽象自然意境。雲霧煙雨、江河湖海、山谷森林、四季花木、庭院茅屋，樣樣皆是情，處處是畫面，但是沒有一處是單純描寫「造型」而不講「情意」、不表「思想」的。中國文人千年來成熟、造化的崇高情操與境界，是否值得近代中國的「西洋畫人」認真思考、尋求屬於自己的創作方式與源泉？此乃油畫藝術創世紀之難題。西方任何世紀的藝術大師，都充分地師承了自己的文化源流。唯獨中國的油畫家，完全「脫離」了自己數千年的文化源流，因而失掉了「油畫」──這一材質──當它轉化為「藝術品」時，所應有的「意義」、「價值」與「尊嚴」。

當我們在探討創作思想之深刻性時，我忍不住再抄錄幾首偏愛之原詞：

約在淳熙十四年（1187）前，離今日七百餘年，詞人描寫元夕正月十五之盛況，有辛棄疾的〈青玉案〉：

「東風夜放花千樹。更吹落、星如雨。寶馬雕車香滿路。鳳簫聲動，玉壺光轉，一夜魚龍舞。娥兒雪柳黃金縷，笑語盈盈暗香去。眾裡尋他千百度，驀然回首，那人卻在，燈火闌珊處。」

妙哉！一幅瑰麗畫面；燈火絢爛，銀花火樹，由景及人，寶馬雕車，川流不息，觀燈美人在魚龍飛舞、鳳簫聲動中喜笑顏開、散發香氣……，但有位不慕榮華，不同流俗而自甘寂寞之美人，尋覓她的蹤影，猛回頭，卻在燈火闌珊處。詞人自憐幽獨，別有懷抱，自古成大器，大學問者，不「應酬」、不「公關」、不在「人密處現身」、不穿梭於「人事間」，而是隱士般的第三種境界。試問：如此深刻、豐贍之內涵轉換為視覺性之圖象，如何處之？以「極為寫實」之繪畫元素？或是「完全抽象」之繪畫元素？還是另有其他？

白居易〈長相思〉

「汴水流，泗水流。流到瓜洲古渡頭，吳山點點愁。思悠悠，恨悠悠。恨到歸時方始休，月明人倚樓。」

真是絕句、詞美，如同音樂「小夜曲」一般醉人心弦。上句遊子流落瓜洲，下句思婦月夜倚樓，文字流暢行雲流水，意境深長、凝重，不盡之思念，不盡之怨憂，明月下獨倚高樓，直到歸時方始休。此詞，十歲時，父親說好！一讀果然順口。五十年不忘。白居易是寫「風景」，又沒有寫出任何具體景色，但其景卻在讀者心中無限豐富；影象時而清晰而虛幻，深情無限。文字只有三十六字，已經述盡人生的離愁閨怨。

千遍萬遍讀不厭，而且還能不斷喚起新的靈感；李煜的詞，無論是〈虞美人〉，或是〈烏夜啼〉、〈望江南〉、〈望江梅〉、〈清平樂〉、〈蝶戀花〉、〈長相思〉、〈搗練子令〉、〈浪淘沙〉等等，無不是詞中一絕，最主要的還是由於他的處境，使他更為情深意濃而產生文字之靈性。

李煜〈烏夜啼〉(筆者題考：本調昉于唐時，正名〈相見歡〉。宋人則又名為〈烏夜啼〉。詞苑業談云：「唐後主〈烏夜啼〉詞最為悽惋，詞曰：「無言獨上西樓」云云。」

「無言獨上西樓，月如鉤。寂寞梧桐深院，鎖清秋。剪不斷，理還亂，是離愁，別是一般，滋味在心頭。」

亡國喪家離愁別恨的南唐後主，沒有描寫什麼景色，只是一「樓」、一「月」、一「樹」、一「院」在「深秋」；但是，他是默默無言地登上西樓，月兒灣灣如鉤，由於落寞孤單，愁緒難排，幽怨難消，梧桐樹亦與人一般寂寞，被囚深院之無奈，閉鎖深秋之清冷，道盡無限哀婉凄涼痛苦的滋味，那簡單的「景物」構成了深沈悲酸的意境，畫面無限。令人刻骨銘

心。

　　詩與詞好似音樂，韻文就是一種音樂性。「內容」往往虛無、虛渺，可謂虛無縹緲。但「情感」卻是實在的；不離「悲歡離合」，讀者實獲我心，情見乎辭，寧靜致遠。

　　以上可給繪畫創作極大啟示；文字出自心田方可情文相生，畫筆動自心靈，方可筆翰如流，栩栩如生。

　　看西方油畫大師之作，鼎盛時期往往在青壯之年，花甲之後每況愈下，稀世奇才方可保持感覺新鮮。而中國書畫大家則反之，古稀年後用筆如神，全在功力深厚，老辣天趣，非凡人境界。此乃素日觀念法理、氣韻學說所至，絕非數年之功可達。賓虹大師之作；五十歲還屬一般，「不能看」；六十尚好；七十甚佳；八十、九十簡直就是神仙之筆。許多人，包括專攻水墨畫者，不懂他的作品。中國水墨之今，繼任伯年、吳昌碩之後，唯有齊白石、黃賓虹、潘天壽、李可染四大家也！他們有筆墨之功，個人之性。論筆墨之功力，真正創新者也！藝術就是如此；世間多如牛毛，盛名鼎鼎者，當代亦有「百千」。然，真正大才縈縈之奇才，百年數個不為少。往往在世大智若愚，不羈之才且與人以不易知。在油畫中，梵谷是一個真正的奇才。畢沙羅曾經說過：「這個人不是瘋了，就是高我們一等；但我看不出他二者兼具的樣子。」事實上，梵谷的筆觸是有一定規律的。學之不難但毫無意義。如電腦時代，連軟體中都有梵谷筆觸之「程式」，但精神全無。有一個有趣的事實：世界上的假畫、贗品甚多，但很少人去製造梵谷之贗品，因為即使「形似」亦無法「神似」，很容易破綻，梵谷永遠是獨一無二的；其強烈之色彩；韻律之形狀，厚重之油彩堆積；乃是個人「藝術語言」之技巧，他那不可名狀之獨特天才作品，是梵谷的人格與神精性，把激情徹底地融合於作品之中，使作品含蓋了明顯的個人色彩與獨特性格，此乃油畫中的不求形似、重神韻之典範。

　　中國繪畫特別講求筆墨與情緒和身體的關係，用氣之功尤為重要，故筆墨即人的生命與思想，即使畫竹、畫梅等自然植物，亦含入高深的思想、意念於作品之中。這是值得油畫者深思與創作的問題，把一般性的「描寫」、「抄寫」觀念轉化為「創意」觀念，個人風貌、品格自然呈現。

　　然，中國之「筆墨論」是極講究用筆、用墨之功力、技巧和深度；為「畫品」、「畫格」之本。明・唐寅〈六如居士畫譜〉曰：「古人畫，筆法圓熟，用意精到，墨色俱入絹縷，思致神妙。初若率易，愈玩愈妍，雖年遠破舊，精神迴出。偽者粉墨皆浮於縑素之上，神氣索然。今人雖極工

緻，全無精彩，一覽意盡，殊無可觀。」此論，可用於油畫用筆、用色之參考，藝道相通。

余喜愛水墨寫意，最初始於齊白石（註：俗稱在世九十七歲壽終正寢），余入「中華全國美術家協會」時，他乃是美協主席。白石老人是父親朋友，他贈畫於父親，總是在耳邊輕語：「放心！此畫不是假的，是我親手畫的。」（註：珍藏其作毀於文化大革命）就那寥寥數筆；紅色荷花與墨色荷葉，看來只需兩三分鐘一蹴可幾，但諦視久而久之，知其筆墨功力深厚，無敗筆可擊，處處恰到好處，自然而天趣，所謂意到筆不到。由此得結論：「寫意」非一日之功，學問高深，一生之努力，還需長壽方可達如此境界。白石老人畫齡八十餘年，僅有兩次間斷十日沒有作畫；其一，六十三歲大病一場，七個晝夜不知人事。其二，六十四歲母親千古，悲傷過度，無法作畫。八十餘年不停畫筆乃屬今世紀錄矣！白石老人本為細木匠，沒有讀過學校，勤學苦練無師自通，幼年放牛，「論語」掛牛角，牛吃野草他讀書。十二歲學木工，先為粗木工，後改學雕刻桌椅花紋而得「芥子園畫譜」，於油燈下自學十年，廿七歲方得拜當地之師學作詩畫，有如〈三字經〉中；蘇老泉，廿七，始發憤，讀書籍。白石老人四十歲為生活奔波而遊走江湖，可謂行路萬里，名山大川使他胸襟大開，由工筆細描改為寫意之道，並有「似與不似之間」之理念，他在八十三歲之後，可謂一生努力大器晚成；才有可能獲得繪畫自由、自如的最高境界，為萬蟲寫像，為百鳥傳神，花卉、草木、魚蝦，無不趣味十足，巧奪天工，造化入神。九十高齡用筆老辣，畫趣童貞，他畫生動之草蝦，只有九筆。

「老辣」本是美的最高境界，因為它是「功力」與「年齡」之結晶。是「做假」、「冒充」不來的。黃賓虹在〈中國繪畫的點和線〉中曰：『用筆有「辣」字訣，使筆如刀之銛利，從頓挫而來，非深於此道者，不知其味。』這又是一個可用之於油畫筆之妙法。

如果說，白石老人之大作，是鄉村風情、充滿人間氣息之天趣。那麼明末清初八大山人與石濤乃是高處不勝寒之曠世寫意巨匠，是余最最敬佩之宗師。尤其石濤的畫論：〈苦瓜和尚畫語錄〉乃是一部完整的畫學理論巨作；積一生繪畫經驗之總結，精深難懂，參有禪理玄談，必須自悟闡發哲理。要活到老學到老。

八大山人與石濤都是出家之人。

八大山人（朱耷）乃是明朝之宗室，明太祖朱元璋第十七子之後裔，其父號癡山，暗啞不能語，出色的山水、花鳥畫家，明亡不久即死。朱

統鑾，是八大山人原姓名，明亡後改換名字，自號八大山人，另一名即「㝃」。他出生於明熹宗朱由校天啓六年(1626)，至庄烈帝朱由檢崇禎十七年(1644)明朝滅，乃是李自成革命軍而非清兵。「甲申之變」即是李自成攻入京城，庄烈帝劍擊長平公主後，逼命皇后自盡，自己吊死煤山。此乃崇禎十七年，甲申三月十九日。故八大山人之畫幅有奇特之簽押，形狀團團，似「龜」字，此乃「三月十九」四字所組成。八大山人四字落款亦奇特：「八大」二字聯綴，「山人」二字亦聯綴緊密；時而似「哭之」樣，時而似「笑之」樣，寄以家破國亡之痛。明朝亡，其宗室後裔無功名可言，八大山人不但自廢名姓而且裝成啞巴，大畫「啞」字貼於門上，見人手勢、筆談，絕不開口。身在清朝一直是個老遺民。臨川縣令胡亦堂曾請他作客，曾居官舍一年有餘，終於狂疾大發，忽然大笑，忽痛哭整日而成瘋顛。他佯狂玩世，進而爲求出世、出家爲僧，廿三歲薙髮爲和尚，廿八歲正式「正法」，後稱宗師，從學百餘人。傳言因出家後，妻子離世，爲無後代而轉爲崇奉道教，生子名朱抱壚。三十六歲後於南昌建築道院，名「青雲譜」，一心經營道院直至六十二歲轉讓他人主持。故廿六年道士生活。但他前十三年和尚生涯卻爲人所稱說不休。石濤和尚曾書信八大山人曰：「聞先生七十四五，登山如飛。」看來他在世年過八十。石濤和尚題八大山人畫水仙詩，曰：「金枝玉葉老遺民，筆研精退迴出塵，興到寫花如戲影，眼空兜率是前身。」

由於八大山人身世之傳奇不凡，其畫如人，不同凡響。余本十足無知，後來看過許多八大山人之原作，每次觀其畫，心靈深感震憾，而其妙處又不可言傳，實在有一種古怪幽澀、莫測高深之感。怪怪的構圖；大量之空白，極簡括之筆法，傲岸不馴之情態，揮灑禿筆卻流暢、風神。可見其技法、境界之高，凡人俗夫不可達。他有一幅作品，實在極怪，V字形的三角割斷構圖三分之一處，上有題詩，而這一V字形表示「石壁」，下垂頗爲抽象之竹葉、牡丹。在兩個雞蛋形站不穩之尖石上，蹲有孔雀兩隻，花翎尾毛三根。鳥眼大大；黑眼珠一小黑點頂在上方，眼神奇特：「等待」、「懷疑」、「驚恐」、「不安」、「未知」、「呆滯」，十分人性化。此畫題詩一首，十分抽象難解，其詩：「孔雀名花雨竹屏，竹稍強半墨生成。如何了得論三耳，恰是逢春坐二更。」其後二句大有學問，有人曰「三耳」之典故即「孔叢子」中所記「臧三耳」。「臧」乃奴婢之意。做奴才的，要有「三只耳」，方可聽得靈；聽得快而多；侍候主子；一發聲即可心領神會、聽話聽其音耳。清朝臣相頂戴花翎，即孔雀尾毛，以「三眼花翎」爲最高。每日「坐二更」到「隆福寺」吃早點，坐等上朝。那兩隻驚

呆孔雀大概是朝庭「三眼花翎」之奴才象吧！由此可見，八大山人並非雅玩弄墨之文人，他深藏內心愛憎之苦衷，創意性地抒發胸懷。尤其在他六十五歲後之花鳥作品，進入妙絕之境界，完全不在乎形，超出塵表，清高拔俗，酣暢而雄奇，形與章法變幻光怪陸離，奇突概括。形式高度簡略，是一種清空瀟灑，孤傲落寞，深具禪意之境界。

倘若油畫家能靜心研究、學習八大山人與石濤兩大書畫之藝術及畫論，對創新油畫風格必有不可估量之前程與空間。事實上，單以八大山人和石濤之畫面而論，其「意象」、「抽象」之因素和手法與西方近現代之「野獸派」、「表現主義」、「抽象主義」所追求之理念一脈相通，並無差異。石濤認為畫從心出，個人對萬物形象之認識（請注意：余只用「認識」二字，不用「表現」二字）要「深入物理，曲盡物態」，但創作之形式與畫法、技巧，必須「法於何立？立於一畫。」「一畫論」之源論，來自道家佛家之哲理；「道」亦可稱為「樸」或「太樸」。它乃世間一切「有名稱」之物體產生的根源，萬物之始基，自然之法則。所謂「樸散而成器」，因此「道」和「樸」非具體之物，是「無名」的。道生一，一生二，二生三，三生萬物。從無到有，從少到多，從簡到繁，形成的具體東西，都有自己的「名稱」，萬物即有別。「太樸」既非具體之物，也就沒有形象，既無法畫出，亦就無所謂畫法。但畫下「一筆」，劈開渾沌，形象開始形成。「太樸」散之。「太樸一散，法立矣。」此乃有點玄但十分深刻之道。「形而上」之學說。畫者是否重視自己的每一筆，可以驗證是否筆筆出自於心。藝術境界之高低落差乃在於此。

石濤最後畫蹟是康熙四十六年（1707）在揚州，因為他在揚州之影響力，後來才產生「揚州八怪」，當年鄭燮（板橋）才十五歲。後來鄭板橋專攻蘭竹，其曰：「石濤善畫，蓋有萬種，蘭竹其餘事也。板橋專畫蘭竹，五十餘年不畫他物，彼務博，我務專，安見專之不如博乎！」「石濤和尚客吾揚十年，見其蘭幅極多，亦極妙。學一半，撇一半，未嘗全學。非不欲全，實不能全，亦不必全。」鄭板橋理解了石濤之繪畫精神；其畫語錄之變化章有曰：「凡事有經必有權，有法必有化。一知其經，即變其權，一知其法，即功于化」，繪畫要借古開今，至人無法，有大智大慧者，既要「法度」又能變化，似不守法但自在法度之中，「無法之法」乃是「至法」，即至高無上之法。油畫的道理同樣如此，模仿大師之用筆用色是毫無意義的。(註二十二)

余有一個親身經歷：

三十六年前，於鄉村勞動，不幸患有「肺結核」病症。正處國家困

難，無營養食品。深夜吐血，垂頭喪氣、苟延殘喘。醫師曰：唯有「太極拳」可救一命。為此登門求拜名武術師，王達三師父。兩年練功，肺病痊癒。武功「高深」，掌握運氣之絕。出手全身之氣灌至指尖而微顫，久而久之其力可頂千斤。……後來返回畫室，偶見奇蹟！持筆之手，非余之「嬌嬌病手」，顫動之筆頭；內力無窮！自然呈現白石九十老翁之老辣筆韻。此乃余素日無限崇拜之事。今日無意插柳柳成蔭。天助我也！從此余深信氣韻之道，用氣之法。人體內在，心靈作用，情感之氣，貫通技法，藝術生命與活力自然呈現。

深信：修養──思想與生理；心靈作用；藝術之行為與過程；比藝術之成果──完成之作品，更為重要。畫家的生命與魅力，在「過程」、「行為」之中。「作品」只是行動之痕跡而已。油畫筆法，必須學習中國筆墨之法理。方可脫盡窠臼，自出手眼。創造西方大師所無之技巧風貌，方為大器已成。

〈註二十一〉：摘自〈歷代詩詞名句析賞探源〉呂自揚著，河畔出版社出版，(78)年新二版。
〈註二十二〉：參考〈中國名畫家叢書〉中國書畫研究會出版，1970年1月版p・1223─1429。

五·立意論

明董其昌畫眼，曰：「出新意於法度之中，寄妙理於豪放之外。」

唐王維山水論，曰：「凡畫山水，意在筆先。」

唐張彥遠歷代名畫記，曰：「上古之畫，迹簡意淡而雅正。」「骨氣形似，皆本於立意。」

清戴熙〈題畫偶識〉，曰：「有意於畫，筆墨每去尋畫，無意於畫，畫自來尋筆墨，蓋有意不如無意之妙耳。」

以上金句足以思考繪畫行爲覺動之本質。否則就是一個盲目、無修養的畫家——即江湖混飯人。有人對藝術有極大興趣，勤於畫畫，亦有天份，但不重「學理」、「法理」與「修養」，畫品淪俗，仍然非創造者，此乃欺世盜名。倘若畫之工細「極細謹如毫髮，不過一餿金匠耳。（黃賓虹語）

究竟何爲「立意」？何爲「造意」？意義何在？又與油畫何相干？

立意（造意）乃是「思想」、「情感」、「創意」之意念。「立意」的觀念，其根本意義是認爲「畫者」與「畫布、畫紙」乃是一體的。畫面是思想、感情的烙印，有思想才有畫面。「意在筆先」此乃畫中要訣。如前人所言：「詩是無形畫，畫是有形詩」。歐文忠〈盤車圖詩〉云：「古畫畫意不畫形，梅詩詠物無隱情，忘情得意知者寡，不若見詩如見畫」。

畫家傅抱石對「造意」有如下的詮釋：『吾人既明，畫爲「我」之畫，則未畫之前，「我」仍在也。既畫之後，「我」亦在也。「我」之所以移於畫面，及畫面之所以容受「我」，不能毫無覺動，設無此覺動，畫面所容受必非具體，「我」之移於畫面，亦必非痛快。故須「意」在筆先，始能具體而益痛快。所謂「意」即「我」之意，即「覺動」也。（註二十三）』

意在筆先是畫者必備之修養，例如畫人物，無論眼前有人或無人，心中必先有人，方可落筆。腦海中必先有一個整體的畫面，包括「形象」、「神情」、「色彩」、「畫趣」、「形式」、「構圖」、「空間」、「色調」、「氣氛」等等，以上都必須在短暫的分秒之間，潛意識中的自然「意念」，它基於純「感覺性」而非「刻意性」。所謂畫竹必「胸有成竹」。那種當畫某處一筆時，才會觀察某處局部的一點，調色單調某處一色，其他全然不顧，身如槁木，心如死灰。何以成器乎？

清王原祁〈雨窗漫筆〉曰：「意在筆先，爲畫中要訣。作畫於搦管時，須要安閒甜適，掃盡俗腸。默對素描，凝神靜氣。看高下，審左右，幅

內幅外，來路去路，胸有成竹，然後濡筆吮毫，先定氣勢，次分間架，次佈疏密，次別濃淡，轉換敲擊，東呼西應，自然水到渠成，天然湊拍，其為淋漓盡致無疑矣！」

宋蘇軾〈東坡集〉曰：「觀士人畫，如閱天下馬，取其意氣所到。」

小結：

意在筆先乃為畫中要訣，油畫也如此，畫畫的道理，則曰難可，曰易亦可，難亦非難。其實，一個最基本的方法一旦掌握，一通百通。「意在筆先」句，較為文言、哲理，似乎不易詮釋為繪畫方法，用於油畫技法尤為「不可思議」，其實不然，此乃簡單、易懂，是不得不要之方法論，乃是畫油畫必守之原則。在落筆之前，心中必須要有構圖，有整體色彩之設想，對畫面要有全局性的感覺──主次、空間、繁簡、色彩、趣味、黑白灰、厚薄、肌理、氣勢、情調、情緒、動靜、內力、外力等，瞬息之間統統湧上心頭，化為靈感，方可作畫。局部入手，心存全局，調色自如，下筆狠。

然而，任何畫理非唯一教條，「意在筆先」乃是畫者之第一步，因其先「有意」，才增加了把握與信心，方使作畫過程大膽而放鬆，從而產生「無意」之妙趣，即在十分有把握，十分肯定，情緒十分高漲的作畫過程中，必然無意產生偶然之視覺效果，此「無意」大大勝過「有意」，乃是自然的、原始的、不可重複的、不可求的藝術美。

始於「有意」，終於「無意」。「有意」是思想、頭腦、意念中產生之境界，「無意」是集畫者修養之大成而產生的靈界──有生命感的不可多得之妙趣。

因此，在技法的領域中，畫法無定規。但必先要「有法」，才可能昇華至「無法」。「有法」是基礎、是實力，「無法」是隨心所欲、自由自在，創造不受約束之境界。清王概〈學畫淺說〉曰：「世之論畫者，或尚繁，或尚簡。繁非也。或謂之易，或謂之難，難非也，易亦非也。或貴有法，或貴無法，無法非也，終於有法更非也。惟先架度林巖，而後超神盡變，有法之極，歸於無法。……則有法可，無法亦可，惟先埋筆成塚，研鐵如泥。十日一水，五日一石。……則繁亦可，簡亦未始不可。然欲無法，必先有法，欲易先難，欲練筆簡淨，必入手繁縟。」以上真是典型的相對方法論之哲理，是畫家必備的「靈活頭腦」。俗稱「死腦筋」，十年、八年畫「一樣」的東西，「一樣」的畫面，乃是匠工之流，不成氣候，非大器也。

最後的結論是：

始於「有意於畫」，進而「無意於畫」。立意乃是取無意之妙。竊思如下圖解：

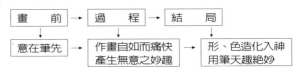

畫　　前	→	過　　程	→	結　　局
↓		↓		↓
意在筆先	→	作畫自如而痛快 產生無意之妙趣	→	形、色造化入神 用筆天趣絕妙

以上理論雖然基本來源於中國文人水墨技巧，但是油畫一樣可以做到，以至勝於水墨，只是油畫前人尚未嘗試。必是油畫一遍新天地。西方純油畫材質之畫作，以形式而論，似乎「山窮水盡」，中國之繪畫概念可使油畫柳暗花明又一村。

清沈宗騫〈芥舟學畫編〉曰：「有意於畫，筆墨每去尋畫，無意於畫，畫自來尋筆墨，蓋有意不如無意之妙耳。」以上乃是「立意」之最高境界矣！

〈註二十三〉：傅抱石〈中國繪畫理論〉民國74年3月出版，第三〈造意論〉p．31。

六·氣韻論

「氣韻」二字，就其本意乃是指：文章、書畫之風骨和意境，但在美學和繪畫論中，卻是十分深刻、抽象的繪畫哲理。西方由古至今的油畫，看不出有何「氣韻」。其古典藝術，基本是追求形體美和真實美。近、現代藝術，不斷追求形式變化、色彩震撼，比較個性化、情緒化，但與「氣韻」的境界無關。中國的書畫除表象的美感外，更注重內涵與功力。觀中國書畫，不難感受「氣韻」、「神韻」、「韻味」之說。但這一切感覺要過渡、運用於油畫技巧，滲透油畫創作境界，卻是高難度的創舉；它不是簡單形式轉換問題，乃是創作的精神境界和感覺修養問題。

在零散的中國畫論中，很難系統歸納或具體詮釋「氣韻」之定義。但歷代書畫大家均探討「形似」與「神韻」之法理。

中國的美學哲理與西方藝術概念略有不同；單就「型體」本身而言，西方藝術基本認為物體之物象是客觀的，與人的精神因素無關，例如點、線、面、方塊、三角、圓型。因此人要懂得「造型原理」，從而去「設計」、「安排」、「組合」物象及色彩。但中國的美學哲理，立足於人的精神感觀；任何人所視物象都是通過人的精神系統感覺到的，即使「點線面」、「方塊」、「三角」、「圓型」也有「神韻」，花草樹木、一磚一瓦皆是情。「神韻」、「氣韻」的深度是無止盡的。因人的精神境界和品格不同，從而對「神韻」、「氣韻」之理解也有所差異。它是較為抽象的精神「符號」，只可意會、不可言傳。

與其說「抽象性」是西方近、現代藝術百年來追求的藝術特質，不如說「抽象性」是中國文人千餘年文化之特性。中國人無論有無文化，都很自然地接受和理解抽象手法。如京劇（國劇），在舞台上，上山、下山而無山；守望城門只見桌椅板凳不見城；騎馬無馬；開門無門；點燈無燈；即使戰死沙場，隨後演員自己起身走回後台……，這一切不合理都值得原諒，觀眾可以理解。而且此類無台詞、無道具的抽象手法，其肢體語言極為豐富多采、韻味無窮！所謂「戲」，就在其中。又如中國水墨畫，無論「山水」、「人物」、「花鳥」，所謂「留白」——空白的畫紙即是「天」、「地」、「水」、「雲」、「氣」等等，此種「無中生有」、「無」即「有」的表現手法，幾千年來被視之為是「妙趣在其中」的境界。至於「唐詩」、「宋詞」，其抽象性就更為深刻了！由此可見，中國人最懂藝術的抽象性，重精神、重幻想、重人性。

藝術雖然來源於生活，其實任何藝術都是通過人的感官（視覺），轉換為某種符號（造型與色彩）再現於生活——一件可視性的具精神價值的物象，即藝術品。當然，也有些自然的、客觀的「物體」被視為藝術品。例如石頭、樹根，甚至某些工業廢品。

即使這樣，亦必須經過人的頭腦去「發現」甚至「加工」而引導其他人（觀眾）「陷入」視覺享受。因此，仍然是一種主觀意識去感覺客觀美，例如：黃山的山石，有的被命名為「仙人下棋」、「仙人指路」、「仙人跳舞」、「仙人脫靴」，雖然都是自然的、美麗的山石，但是經過古人的命名，就更加吸引人，有可看性。由此可見，「藝術」是屬於人類的精神產品，任何藝術品都無法擺脫人的主觀元素，即創作者的意識與感動，從而轉換為新的視覺現象而刺激他人。因此，過份地強調藝術的「純客觀性」、「純原始性」，是虛無、沒有價值的。任何欣賞者都是有頭腦有思想，有感覺有情感的人，「欣賞」的本質乃是一種主觀意識，例如面對同一大自然景色，有人覺得傷感悲哀，有人卻感覺心曠神怡十分詩意。不同的主觀意識而導向不同的感覺。

中國繪畫雖然重視形與筆墨，但更強調抽象元素，如「神似」、「神韻」、「妙趣」等，「作畫當以不似之似為真似」，「東坡詩曰：「作畫以形似，見與兒童鄰。」原謂畫不徒貴有其形似，而尤貴神似；不求形似，而形自具。非謂形似之可廢而空言精神，亦非置神似於不顧而專工形貌。」(註二十四)

中國繪畫結合文字——「款題」，跨越了造型藝術的範疇，以觀念形態強化了視覺感受。「宋元而後，畫多文人學士之作，文必己出，妙合天成。大者長歌，小或數韻，無不秉經酌雅，味雋神清。」「畫為無聲之詩，詩即有聲之畫。語所難顯，則以畫形之，圖有見窮，則以詩足之。筆擅雙管之美，碑無沒字之譏，則觀於論畫之詩與題畫之句，有可知也。」(註二十五)唐王維山水論曰：『或曰：「煙籠霧鎖」，或曰：「楚岫雲歸」，或曰：「秋天曉霽」，或曰：「古塚斷碑」，或曰：「洞庭春色」，或曰：「路荒人迷」，如此之類，謂之畫題。』宋郭熙〈林泉高致〉曰：「春有早春雲景，早春雨景，殘雪早春，霽早春，雨霽早春，煙雨早春，寒雲欲雨春，早春晚景，曉日春山，春雲欲雨，早春煙靄，春雲出谷，滿溪春溜，春雨春風，作斜風細雨，春山明麗，春雲如白鶴，皆春題也。」由此可見，古代文人重視畫題之文字美，點題意境，以詩足之，或題詩句、短句於畫中，畫由題而妙。

畫之款識，「惟東坡款皆大行楷，或有跋語三五行，已開元人一派」

（清錢杜〈松壺畫憶〉）其實除以詩強化畫意外，亦是構圖、線條、氣氛之需。黃賓虹常自題畫論、畫理於圖中，章法隨性自如，其藝術哲理、藝術觀念與圖型妙合天成化爲一體，稱之「觀念藝術」亦可，或稱「視覺藝術」亦可。此乃西方藝術至今做不到之處。

「神韻論」是中國藝術獨特的高見與理論精華。

晉顧愷之〈魏晉勝流畫贊〉曰：「有一豪小失，則神氣與之俱變矣。」

唐張彥遠〈歷代名畫記〉曰：「以形似之外求其畫，此難與俗人道也。今之畫，縱得形似，而氣韻不生，以氣韻求其畫，則形似在其間矣。」

明董其昌〈畫旨〉曰：「氣韻不可學，此生而知之，自然天授。」

清唐岱〈繪事發微〉曰：「六法中原以氣韻爲先。然有氣則有韻，無氣則板呆矣。氣韻由筆墨而生。或取圓渾而雄壯者，或取順快而流暢者。用筆不癡不弱，是得筆之氣也。用墨要濃淡相宜，乾濕得當，不滯不枯，使石上蒼潤之氣欲土，是得墨之氣也。不知此法，淡雅則枯澀，老健則重濁，細巧則怯弱矣。此皆不得氣韻之病也。」

清方薰〈山靜居畫論〉曰：「氣韻生動爲第一義。然必以氣爲主。氣盛則縱橫揮灑，機無滯礙，其間韻自生動矣。杜老云：「元氣淋漓幛猶濕。」是即氣韻生動。」(註二十六)

以上畫理金句，足夠供中國油畫家思考一生。倘若不懂中國藝術哲理之精華，勢必無所作爲，大器不成。

誠然，油畫技法需要吸取中國筆墨理念之精華。油畫傳統技法，注意的是構圖、造型、色彩、素描、明暗、繪畫深度……，近、現代逐步變爲思考性的視覺再現，如變形、幻覺意象、符號、抽象……，但極少探討過程與生命之關係，即用筆的力與氣造成生動性與生命力。先貫通傳統的油畫技法，必須道尚貫通，學貴根抵，用長捨短，器屬大成。要參贊造化，即「推陳出新，力矯時流，救其偏毗，學古而不泥古（筆者加註：學洋而不泥洋）上下千年，縱橫萬里，一代之中，曾不數人。」（黃賓虹「畫法要旨」）

六法言氣韻生動，用之於油畫；氣從力出，筆有力而後用色，色可有韻，有氣韻而後生動。油畫用筆要向中國畫論取經，可從中悟出一條嶄新之路。「筆法」可解釋爲持油畫筆之「手感」。要「用力」、「用氣」，方可留下生動之筆觸，即氣韻生動。

「畫之氣韻出於筆墨，米虎兒力能扛鼎，黃涪翁強挽萬牛，洵爲千古名論。」（黃賓虹，一九四四年自題山水）「……用筆之功力，如挽強弓，如舉九鼎，力有一分不足，即是勉強，不能自然，自然是活，勉強即

死。」(黃賓虹，一九四四年「與傅怒菴書」)

宋沈括〈夢溪筆談〉曰：「書畫之妙，當以神會，難可以形器求也。」故氣韻乃是修養、內涵之深度而產生之活力與生動性。「高雅之情，一寄於畫。人品既已高矣，氣韻不得不高，氣韻既已高矣，生動不得不至。所謂神之又神，而能精焉。」(宋郭若虛「圖畫見聞志」)世之觀畫者，多能指摘其間形象位置色彩瑕疵而已。至於奧理冥造者，罕見其人。如彥遠畫評，言王維畫物，多不問四時。如畫花，往往以桃杏芙蓉蓮花同畫一景，予家所藏摩詰畫袁安臥雪圖，有雪中芭蕉，此乃得心應手，意到便成，故造理入神，迴得天意，此難可與俗人論也。謝赫云：「衛協之畫，雖不該備形妙，而有氣韻，凌跨群雄，曠代絕筆。」(宋沈括「夢溪筆談」)(註二十七)

小結：

「氣韻論」或「神韻論」乃是中國繪畫理論之精華，一語道破藝術的精神價值與創作者的內在聯繫。「神韻」之形成，並非技巧所至，乃是修養。必須勤學，方能提升「畫格」、「畫品」。莊子曰：「用志不分，乃凝於神。」宋黃伯思〈論畫〉曰：「丹青猶文也。」宋鄧椿〈畫繼〉曰：「畫者文之極也。」黃賓虹〈畫學之大旨〉曰：「董玄宰言，讀萬卷書，行萬里路，方可作畫。畫之為學，包涵廣大，聖經賢傳，諸子百家，九流雜技，無不相通。日月經天，江河流地，以及立身處世，一事一物之微，莫不有畫。非方聞博洽，無以週知；非寂靜通玄，無由感悟。」且人之無學者，謂之無格，學畫者先貴立品，文如其人，畫亦有然。

下文以黃賓虹之幾段論述，作為總結。(註二十八)

「畫品之高，根於人品。」

「畫以人重，藝由道崇。」

「學以求知，先別品流，志道據德，依仁游藝，正人心，端風化，參乎造化，妙合自然，此其上也。博綜古人，師友聖哲，澹泊可安，狂狷自守，不阿時以取容，不矯奇以立異，此其次也。至若聲華標榜，憑榮辱於毀譽，泯媸一之趣，觀乎人品，畫亦可知。」(「畫學之大旨」)

『畫品分神、逸、妙、能四者，或置逸品於神品之外，或尊逸品於神品之上。古來逸品畫格，本多高人隱士，自寫靈性，不必求悅於人，即老子所云「知希為貴」之旨。逸品之作，世推雲林，倪迂畫法，力師荊、關，極能槃礴。蓋古人多文曉畫，莫不游藝繪事，而惟品格甚高，功力較深者，流傳後世。』

「窮筆墨之微奧，博通古今，師法古人，兼師造物，不僅貌似，而盡變化，繼古人墜絕之緒，挽時俗頹敗之習，是爲神品。此大家之畫也。」（「書法要旨」）

「畫有二種：一江湖，一市井。此等惡陋筆墨，不可令其入眼。因江湖畫，近欺人詐嚇之技而已，市井之畫，求媚人塗澤之工而已。如欲求畫學之實，是必先練習腕力，終身不可有一日之間斷。無力就是描，是塗，是抹，用力無法便是江湖，不明用力之法，便是市井。」（「與朱硯英書」一九三八年）

「畫有初觀之令人驚嘆其技能之精工，諦視之而無天趣者，爲下品；初見佳，久視亦不覺其可厭，是爲中品；初視不甚佳，或正不見佳，諦視而其佳處爲人所不能到，且與人以不易知，此畫事之重要在用筆，此爲上品。」（「論畫殘稿」）

以上各句，足以使油畫者深思與自我檢查畫事之弊。其字裡行間絕非單述水墨、宣紙、毛筆運用之技能，乃是如何學畫、做人、畫格、畫品、何爲上品、極品之哲理。逐句、逐字，每讀一次，受益良多，均有新的感受和醒悟。數千年，中國文化之特色，乃是書畫與精神融會貫通。文知其人，畫如其人。脫俗工匠之氣，畫皆是「我」之精神，「我」之人品不高，欲求畫格之高，其可得乎？

可以結論的是；無論「立意」或「氣韻」，絕非技術磨鍊可達，更非「水墨」、「毛筆」、「宣紙」之「理」與「法」，乃屬「品」與「格」的觀念修養。誠然，觀念修養之高低可影響筆墨功力之優劣，油畫亦然，故油畫者應向中國數千年的文人大家學習，學習中國歷代書畫大家有高深的文學修養和哲學思想，視筆墨與繪畫技巧是與個人觀念與精神緊緊相連之行爲，因此，所謂「構圖」、「章法」、「用筆」、「用色」、「造形」，是一種精神內容。「甲者」和「乙者」即使畫同一內容之物，但甲、乙各自之「構圖」、「用筆」、「用色」、「造形」極不相同；各自傳達的「內容」也就極不相同。由此可見，「意境」、「神韻」、「畫品」、「畫格」等此類抽象因素，才是藝術的眞正本質與生命所在。

藝術不只是「講故事」，藝術是傳達感覺。「講故事」的藝術或是眞實「再現」客觀物象之藝術，乃是較爲通俗性的，「工匠性」的，「技術性」的視覺形態。此類藝術品，由於其「內容」、「情節」佔居作品重要地位，因此其「新鮮感」與「吸引力」對當時代人較有「親和力」，但對後代人而言，事過境遷，較無感覺。注重「傳達感覺」之藝術品，由於凸顯了「人性」、「個性」、「情緒」，其內容比較沒有時代特徵而注重表現力和純藝術元

素，因此其「新鮮感」與「吸引力」具永恆性。在此並無好壞高低之分，只不過各有各的價值所在。以畫格而論，後者乃是更上一層樓。

〈註二十四〉：黃賓虹，「自題山水(1953年)」、「畫學南北宗之辨似」。「黃賓虹畫集」之畫論輯要；神與形。浙江省博物館編，上海書畫出版社出版。

〈註二十五〉：黃賓虹〈鑒古名畫論略〉，同上，畫論輯要；雜、論，題畫。

〈註二十六〉：傅抱石〈中國繪畫理論〉之〈神韻論〉p·37、43、45，民國74年出版。

〈註二十七〉：同上p·39。

〈註二十八〉：「黃賓虹畫集」之畫論輯要；重品。

七·結論

藝術。有人類才有藝術。藝術是由觀念形態而形成視覺現象，即藝術。即使是宇宙、大自然之任何物質；大則「太陽」，小則河裡的一個「小石頭」；當梵谷對著太陽畫時，「太陽」就成了「藝術品」。一個「樹根」、一塊天然的「石頭」，沒有任何加工，巧心人仕看出它是「女人」或是「老鷹」它就成了「藝術品」──只是一件物質，注入了人的觀念而有了「生命」和「意義」。

由此可見；在藝術的諸多元素中，例如「造形」、「色彩」、「線條」、「材料」、「素描」、「構圖」等等，最為重要的還是人的「思想」、「觀念」、「情感」、「靈感」等等，再加上畫家的「生命力」、「創造力」、「不同凡響之技巧」，一件有價值的藝術品就產生了。

以上乃是較為通俗的一般原理。

「繪事創意為上」、「自然就是法」、「山川渾厚，有民族性。古今沿革，有時代性。」、「畫品之高，根於人品。畫以人重，藝由道崇。」、「中華民族所賴以生存，歷久不滅的，更是精神文明。藝術便是精神文明的結晶。現時世界所染的病癥，也正是精神文明衰落的原因。要拯救世界，必須從此著手。」，「莽莽神皋，自喜馬拉雅山以東，太平洋以西，綿亙數萬里，積闊四千年，文物之盛，焜耀寰宇，古今史冊流傳，美且備矣。工作巧述，學術相承，授受心源，雖或有時代之變遷，支派之區別，忽顯忽晦，為異為同，不可殫究，而窮源竟委，各有端緒，其精思奧義，皆自卓立不群，足以留垂萬世，犖然昭晰，而未可以或廢也。」(註二十九)

凡從事油畫者，畫之「學理」，以西洋美術史及西洋美學概念為主體，故自古希臘、埃及、羅馬藝術始，以及早期屬於基督教傳統之藝術直至文藝復興、巴洛克藝術、古典主義、浪漫寫實主義、印象主義及後印象派、廿世紀的現代藝術及「後現代」，同樣有一個精神文明之源流，隨時代而演變，忽顯忽晦，為異為同，「而窮源竟委，各有端緒，其精思奧義，皆自卓立不群。」學術相承，不可不學，更不可不用。凡創意必有源，博通中西古今為第一。道尚貫通，學貴根柢，學古、通古而不泥古，用長捨短，救其偏毗，參贊造化，推陳出新，力矯時流，乃器屬大成。

守常方可達變，此乃含意很深的藝術哲學。黃賓虹論新派畫曰：「蓋

不變者古人之法，惟能變者不囿於法。不囿於法者，必先深入於法之中；而惟能變者，得超於法之外。」正如畢卡索得益於非洲藝術，如同非洲的「入門者」，即通靈者可傳達祖先和神明的啓示……。但是畢卡索是通過保持和加強作爲一個西班牙人的文化特點，理性地吸收了非洲藝術。他說：「我不用語言來表達一切，我用繪畫來表達一切。」他的那幅劃時代的具爆炸威力的作品：「亞維儂的少女們」自稱：「在以前……作品是加法的總數；而我的作品，是破壞的總和。」作品標題是他的朋友，法國作家安德烈‧薩勒蒙後來想出來的，當時他提到巴塞隆那一條聞名的夜市娼妓街；亞維儂街之外籍居民，因而得名。此畫創作於一九〇七年，但一九三七年前沒有展出過。凡見過此畫者，因產生了強烈的魅力而獲得傳奇式之名聲！值得注意的是一般評論都說他深受非洲面具造型之影響——尤其是右邊兩個少女之頭部。雖然他本人一再否認；但三十年後，他承認：「大家總是談論黑人對我的影響。我到老特羅卡德羅宮去的時候……只有我一個人。我想離開那裡，但是我沒有走，我留下來了。我明白，這是十分重要的；某種事情正降臨到我的頭上，對嗎？」此乃他對西班牙哲學家何塞‧貝爾加明所講的最直率之心裡話。但是，必須注意到：古代西班牙；伊比利安之雕塑；無情地改變了臉部之形狀，在畢卡索創作「少女們」時，在他的畫室中就放有兩座伊比利安雕塑。這都是他在畫「少女們」時受到各種影響和靈感之源泉。

以上所述，驗證了一個重要之藝術哲理；即一個偉大的藝術創造者，是不可能脫離他自身的人文，背景和文化根基。中國人，可能是過於謙卑地學習、模仿西洋繪畫之技法表象，乏於深刻領悟創作之道，處於混沌不清的無力感狀態。藝術流傳；在精神不在形貌。中西藝術之傳承都是如此。貌可學而至，精神由領悟而生。故藝術之勝境，豈能以表相而定哉？以下抄錄黃賓虹大師論藝術之片語，供油畫者省思：

◆「西人之藝術專尚寫實，吾國之藝術則取象徵。寫實者以貌，象徵者以神。此爲東方藝術獨特之精神。」〈虛集論畫錄〉。

◆「書無中西之分，有筆有墨，純任自然，由形似進於神似，即西法之印象抽象。近言野獸派，又如明吳小僊、張平山、郭清狂、蔣三松等學馬遠、夏珪，而筆墨不趨於正軌，世謂野狐禪。今野獸派思改變，嚮中國古畫線條著力。」〈與蘇乾英書，一九四八〉。

◆「唐以前畫家，已不斤斤於形似，而以畫外有情爲高，故王維之雪裡芭蕉，李思訓之煙霞縹緲，在精神而不在迹象，畫之貴於神似者以此。」〈畫學南北宗之辨似〉。

◆「東坡詩曰：「作畫以形似，見與兒童鄰。」原謂畫不徒遺有其形似，而尤貴神似；不求形似，而形自具。非謂形似之可廢而空言精神，亦非置神似於不顧而專攻形貌。」〈畫學南北宗之辨似〉。

◆「作畫當以不似之似爲眞似。」〈自題山水〉。

◆「貌似者，可以欺俗目，而不能邀眞賞；而神似者所以貴獲知者，非因以阿時好。」〈國畫變遷史・殘稿〉(註三十)

從以上論畫可得知；自唐代始，中國人已經懂得藝術重精神的道理，王維畫論比康丁斯基「論藝術的精神性」早一千一百多年。西方近、現代方醒悟；追求精神意義的美學觀念及抽象視覺之元素。在中國的書畫大家的藝術實踐中，已談論了千年以上。這難道還不值得中國的油畫者重視與返思嗎？中國文化傳統難道還不存在「點滴」的創作源泉嗎？

深刻地思維與靈感，乃是藝術創造之前提與根基。

藝術的感動與震憾之力，不在於題材之變或形式表象之經營。而在於「外師造化，中得心源」所產生「意象」之高度概括。這就是畫理之哲學一再探索、和再而三強調的「神韻」、「氣韻」、「神似」、「神氣」、「神會」、「精神」、「天趣」、「妙趣」、「造化」、「化神」等等，都不是可用「造型」、「構圖」、「色彩」、「線條」、「變型」、「材料」、「技法」等等解釋清楚的。乃是另外一種境界。它是「無形的」、「感覺的」、「形而上的」、「超現實的」玄而不玄的高深學說。之所以說其「玄」；是因爲它非具體之物。「氣韻不可學，此生而知之，自然天授。」(明董其昌畫旨)之所以說其「不玄」，是因爲它就在自我的身體之中，是可以掌握到的。「見用於神，藏用於人。」(明釋道濟「畫語錄」)「形與心手相湊而相忘，神之所托也。」(明董其昌「畫眼」)。

以上所論，已經非常清楚的可知；在現代已有的西洋美術自古至今一切藝術理論之外，尚有「特殊」的、「獨一無二」的、「天下獨此一家」的中國歷代書畫名家，留下來千年以上源遠流長之「藝術哲學」之討論，它早已結晶爲世上最大的藝術經典理論。這是油畫藝術只能望洋興嘆，尚未入門上道的一遍創作新天地。

誠然，中西文化雖然相通，但融匯結合、化而爲一，絕非易事。今後之一、二百年中，倘若在中國的大地上，出幾位深具中國文化特色的油畫大師，乃是千古之奇耳！要做油畫中的「王維人物」。此乃世上最大野心也！但亦是世上最大「藝術難題」；因爲「油彩」與「水墨」材料絕對不同，各自「技法」亦絕對不同。

首先，學西洋油畫者，要自覺地返回中國文化之中；這就要多讀中

國古今之書。現代社會極少人，能像古人文人隱士一般；一生埋在書房之中讀書萬卷。今世「高尚貴人」，幾戶有好書千本？倘若熟背唐詩三百首，已算「奇才」。據我所知；已千古的現代文人郭沫若，古來稀之年，尚可背詩七千，此乃「真正文人」。對油畫家而言，是根本不可能的，不必妄想。畢卡索在世這麼久，平均每兩天半一幅作品，所以他作品如山，成就絕群。固此畫家不可以一天放下畫筆。一天不畫如同僧侶一日不誦經，無法得道。又要畫畫又要讀書，難上難也！但尤為中國經典，非讀不可，〈易〉曰：「道成而上，藝成而下。」道成藝成。老子言「道法自然」，莊子謂「技進乎道」，學畫者還要自覺讀書，方能巧奪天工。「畫之為學，包涵廣大，聖經賢傳，諸子百家，九流雜技，無不相通。」（黃賓虹語）故此，非寂靜通玄，無由感悟。自闖讀書大關，油畫之品，必更上一層樓。

其次，把「水墨之道」化為「油彩之法」，此乃油畫技法之創新，非千日可就，此言就知其難其深，不可教之而無可教之，自然天授，自悟其法。有發於氣；有發於意；有發於無意。自然悟其妙處所在。

結論：

學習中國古今千年畫論哲理之精華，用之於油畫技法與創作、革新；就形式而論，最最可通達、變革的入門之道，就是借用「印象派」、「野獸派」之技巧，又脫離其觀念，跨入中國「寫意」之理念，逐漸摸索自創油畫技法。其中，萬萬不可「刻意」為第一要事。藝術是屬於心靈之物，非工匠手藝。故此，「寫意論」最核心之意念在於「出新意於法度之中，寄妙理於豪放之外」，意在筆先，為畫中要訣。不汲汲於名利，把「百家風格」、「跟上時代」、「前衛」統統拋開羈絆心悸之沈重壓力，畫畫不過意思而已，畫當得天趣為妙，蓋有意不如無意之妙耳。在技法上，要以最簡單之筆，畫出最高之境界。必須每一筆畫，都出自心田，用盡全身之氣，善用自我精神之高度激動，甚至「瘋癲狀態」之手感，注入畫中。精神處於空靈境界，筆下方能出現空靈之美。

從「寫意」的理論用於繪畫實踐，方可理解；愈有深度性之作品，就愈接近「平面」。這一「平面」是涵蓋了萬物本質之「平面」。畫面之表象由所謂「三度空間」轉向「二度空間」，但這一「二度」卻是「無限空間」。這是一個視覺影象，歷經從繁到簡；從形似到神似的高度簡化。消失光影而凸顯結構之美。簡化表面形態至最虛幻之境界而凸顯本質美。這一簡化過程，非深厚之繪畫功力而不可為。那種所謂「毋須深厚素描基礎方可變型」或『素描基礎「太好」就無法進入畫趣境界』之論調乃一般俗見。關鍵在

於是「活學」還是「死學」。活學者，磨煉出功夫。

結束語

　　黃賓虹論畫曰：「古來畫者，多重人品學問，不汲汲於名利；進德修業，明其道不計其功。雖其生平身安澹泊，寂寂無聞，遯世不見知而不悔。曠代之人，得瞻遺蹟，望風懷想，景仰高山，往往改移俗化，不難駸駸而幾於至道。所以古人作畫，必崇士夫，以其蓄道德，能文章，讀書餘暇，寄情於畫，筆墨之際，無非生機，有自然而無勉強也。」

　　大師在教誨我們如何重品做人，此乃曠代藝術大師之前提。不汲汲於名利而重人品學問，甘願身安澹泊、寂寂無聞。言之非難，行之維難。人世一瞬間而已，大器晚成，方能「曲高和寡」、「知希為貴」。

〈註二十九〉：「黃賓虹畫集」之畫論輯要，同註47。
〈註三十〉：同上。

參考書目

(1)〈藝術的精神性〉唐丁斯基著，吳瑪悧譯，藝術家出版社出版。
(2)〈西洋近、現代巨匠畫集──杜象〉錦繡文化企業文庫出版社。
(3)〈野獸派〉Marcel Giry著，李松泰譯。
(4)〈黃賓虹畫語錄〉陳凡輯，上海書局有限公司。
(5)〈巨匠美術週刊〉(40)。
(6)〈中國繪畫理論〉傅抱石著。
(7)〈黃賓虹畫集之畫論輯要〉浙江省博物館編。
(8)〈民初西洋美術的開拓者〉白雪蘭撰文。
(9)〈徐悲鴻論文集〉藝術家出版社。
(10)〈藝術旬刊〉1932年出版。
(11)〈上海油畫史〉李超著，上海人民美術出版社。
(12)〈Remembering Pang Xungin〉by Michael Sullivan。
(13)〈歷代詩詞名句析賞探源〉呂自揚著，河畔出版社。
(14)〈中國名畫家叢書〉中國書畫研究會出版。

第二部分：短文與圖錄

一・徐悲鴻的藝術觀 對發展中國油畫之影響

　　筆者探討、試論這一「主題」，心情是矛盾痛苦的。因爲悲鴻大師是我父親在法相識之好友，返國後又是執教同事，直至他去世。他看我成長；幼年七歲有臨摹悲鴻畫貓。民國三十八年，鄙人年十三先考入林風眠所在之杭州「美術學院」；就讀三年後，轉學北京「中央美術學院」；因十五年少，悲鴻院長特許多讀一年畢業。他是我之恩師。中國廿世紀一代油畫風貌之形成，乃悲鴻莫屬！他對中國油畫教學從西方引進、啓蒙、發展；建功不可滅。徐悲鴻不但於民國三十八年前，在國民黨政府下是德高望重之藝術家，同樣於三十八年後，在共產黨政府下亦是德高望重之藝術家。而其藝術地位有增無減。乃是藝術教育宗師、權威矣！

　　悲鴻大師確實對中國文化傳統深有研究，獨到見解。雖然其本人留法習「學院派素描」、功力雄厚。對西方近代、現代藝術頗爲不屑、嗤之以鼻！其曰：「米芾的畫，煙雲幻變，點染自然，無須鈎描輪廓，不啻法國近代印象主義的作品。而米芾生在十一世紀，即已有此創見，早於歐洲印象派的產生達幾百年，也可以算得奇蹟了。(註一)徐悲鴻此斷論，作爲觀察自然空間之修養，頗有道理，但是印象派有獨特之油畫技巧，中國文人水墨之技藝是無法替代油畫色彩元素與法則。

　　徐悲鴻大師對於古典主義之寫實主義技巧與近現代探求純藝術元素，觀念性、精神性元素，視爲是對立、分裂、水火不容的。是「沒落」、「倒退」、「無恥」、「敗類」的……。

　　徐悲鴻極憤怒地罵曰：「以我的經驗，凡是不成材的作家，方去附和新派，中外一樣，可想其低能，以求掩飾之苦心了。」「這類新派名目繁多，在義大利爲未來派，在德國爲表現派，名雖不同，其臭則一。搞到如此，有光榮歷史之法國，目下已找不到幾位真能寫畫的人，豈非悲運。」徐悲鴻講了如下故事：「這完全是怪現象，一種變態心理，完全叫人不懂。人愈不懂，他愈以與好。記得巴黎有個形容新派畫的故事，說一個新聞記者參觀一個大展覽會，發現了一幅傑作，記者即往拜訪。及見面，恭維備至，請問作家此傑作作成過程。此作家漫應曰：「此畫不是我畫。」記者詫異道：「此畫不是你的作品？」作者說：「這是驢子畫的。」——記者更加詫異，請問其詳。

作者即說：「我用一把筆塗上顏色，綁在驢子尾巴上，然後以畫布承其屁股後，任其左一下畫，右一下畫，至布上塗滿顏色爲止，簽上名字。實在，這畫是驢子作品…………」「畫家的態度，變到如此，不是沒落是什麼呢？」（註二）

對於「驢尾畫法」悲鴻大師耿耿於懷，亦是他反對「現代藝術」之鐵證。後來他到蘇聯去參觀，又提此事：「而尤令我不喜者，乃模仿巴黎驢尾格調一類作品，充塞其間；當時我以爲蘇聯方致其全力於物質建設，無暇盡力於造形藝術，但此時之音樂戲劇，仍維持其高級水準，獨繪畫不協調，頗感傷於烈，蘇高風，無繼起者。」「在美術觀點上，深深感到社會主義國家之有是非，因爲我深知驢尾筆法盛行之巴黎，此筆法乃爲法國人民大多數所厭惡者，仍是猖獗異常；我且可以斷言，世界上驢作風絕跡，至少不見於公共場所者，只有蘇聯一國而已！」

晚輩尚不知悲鴻大師所指「驢尾筆法」是否就是今日之「抽象藝術」？只不過是當時一個「巴黎記者形容新派畫」杜撰出的譏諷故事而已。我的父親確講給我過一個真實故事；他說：「當時巴黎通常有三萬畫家居住各處，設法出名。有的天天混在咖啡館，夜間睡地下道。有一個人實在出不了名，把衣服脫得光光的，一絲不掛。但全身用油彩畫了古裝衣服，鼻穿銅環。重要的是夾著一本特別大的速寫夾子，上面寫著自己大大的名字，引人注意；好知道有個畫癡，名叫某某………。結果還是出不了名。父親一笑了之。這個故事，他不向外人講，講給我聽大概是一種警告暗示；不要做虛有其表之事。

「藝術」——不是「宗教」。宗教不允許異教思想共存。

「藝術」——不是「軍隊」。軍隊不允許不服命令、不聽指揮。

「藝術」——是不同歷史；不同時代；不同種族；不同背景；不同時空；不同地理環境；不同教育程度；不同人文思想；不同風俗習慣；不同觀念形態；不同思想意識；不同原始材料；不同自然現象；不同情感、情緒；不同靈性反應；不同個性；不同精力；不同體力；不同感覺；不同敏感；不同視力；不同手感；不同修養；不同學問；不同經歷；不同年齡；不同視覺反映；不同思想；不同技巧；不同方法；不同空間；不同天候；不同地點；不同對象；不同光線；不同質地；不同時間；不同精神狀態等之，加以複雜之整合，而形成「視覺現象」——即藝術品。

試問：如此複雜元素形成之「藝術品」，必須是「同一標準」、「同一形式」、「同一法則」、「同一感覺」嗎？

所謂「藝」，才能也，思想也。所謂「術」，技能也，方法也。兩者之合；「藝術」，就是有思想、有感情之「視覺」、「觀念」、「情感」之記錄，形成視覺現象。這樣活生生之行為，怎麼可能「刻板」、「八股」、「一致」、「專制」呢？

凡一技之能，一旦專精深入，就成了專門之學問，產生了「法」、「理」觀念，即學問之哲理，亦即「哲學」也。

如果把「藝術」看成是思想觀念之轉換，而非匠工之技，那麼，藝術應該有最大的「包涵性」而非「排他性」。不同的藝術，應該「共存」、「互補」、融合通達、融化匯合，以至再創造、再創新，達到無限之境界。

我對出版的〈徐悲鴻藝術文集〉精讀十餘遍。字裡行間深思反省，激昂文字，斐然成章，大師傲慢與偏見，不算缺點，而是藝術家之格調品味。儘管大師畫風與歐洲相比，乃屬習作。功力雖雄厚，但未進入創意之境。以中國第一代油畫而論，其基礎技法首屈一指不為過。他對中國藝術教育之影響已成體系，基如盤石，可謂建立中國油畫藝壇之先驅。

徐悲鴻初到法國，是拜倒在已經沒落的「學院派」程式技法上，鑽研古典主義美術而乏於更深入的研究社會變更與美學演變之關係，幾乎完全拒絕更加有生命力的近、現代藝術。有文字可考：大師曰：「油繪之入中國，不侫曾與其勞，而其爭盟藝壇，蔚為大觀，尤在近七八年以來。蓋其間英才輩出，在留學法國，目擊藝事之衰微，在祖國，則復興之期待迫切，於是素有抱負，而生懷異秉之士，莫不挺身而起，共襄大業。」大師之「大業」即是要「復興」他最佩服的古典寫實主義，因此他幾乎完全批判在歐洲新起之畫派。

其實，一九一九年，年方廿四歲之徐悲鴻初到法國；塞尚(Cézanne)已經去世十三年，比他大五十六歲。莫內(Monet)還活著，七十九歲。雷諾瓦(Renoir)剛去世。羅丹(Rodin)去世方兩年。高更(Gauguin)離世十六年。梵谷(Van Gogh)去世廿九年。大體上可知，那是一個「印象派」、「後印象派」輝煌的時代。同時又出現了一批世界級的新藝術大師；如絕才莫迪利亞尼 (Modigliani1884—1920)，只比徐悲鴻大一歲，當徐氏在巴黎正開始學素描的第二年初，三十六歲的莫迪利亞尼因罹患腎臟炎，在榮耀即將降臨之前，死神帶他而去，翌日早晨，懷胎的珍妮跳樓而死，鞠躬盡瘁死而後已。康丁斯基(Kandinsky)還活著，比徐悲鴻大廿九歲。蒙德利安(Mondrian)也還活著，比徐悲鴻大廿三歲。

誠然，悲鴻大師在法習畫之年，正是近、現代傑出之藝術大師集中於巴黎而輩出之時代，但他是毫不理會與冷漠的。他有他個人的美學觀

和十分固執堅持的立場，他亦十分關心西洋美術對中國美術之影響，但他偏極、保守、一言堂。徐悲鴻四十六歲時寫道：「法國在一九一四年大戰以前，其藝術已有墮落之根性，如赫努舖之被捧起，嚴正作風之遭譏訕；如巴納及路杭皆足以使遠見者隱憂，此雖畫商之作祟（鄙人數年來屢次作文談及），但其熱鬧如此，影響及於日本，再由日本傳到中國（野獸派所供養之馬諦斯等等會有人崇拜，最適合一班毫無根底、中道徬徨之小呵子），此雖過去廿年中之巴黎藝界之話劇。但在今日中國尚有戀戀者，是誠難怪中國社會之未予理會，實在叫人摸不著頭腦！故即作歷史之追溯，遠自郎世寧，中自上海土山灣西洋教士之畫室，近至兩江師範藝術科。(註三)

徐悲鴻初踏巴黎學習美術，巴黎的現代繪畫已經非常成熟；天才的畢卡索已經是四十餘歲世界著名的偉大畫家；他那驚人的少年繪畫天才；歷經「藍色時期」創作；「玫瑰紅時期」創作；一九〇七年所畫〈亞維儂的少女們〉是如同冒險家行為一般，成為現代藝術劃時代之誘導劑，後來跨入了「立體主義」創作時代。作為一個有思想的創造者，其個人的「探索」、「發明」、「獨創」是無可非議的，而且是不可估量的貢獻！但這一切卻被年方廿有餘的徐悲鴻指責為「天才的浪費」……。

當時，另一位在世的當代藝術大師馬諦斯。徐悲鴻十九歲到巴黎。馬諦斯已五十歲了！徐悲鴻承認這樣的事實：「現在巴黎藝壇之紅人，一為畢卡索，一為馬諦斯。」但他認為這只不過是巴黎畫商「必須捧出能粗製濫造多產的作家，方有利可圖……」。因此「徐悲鴻更是對西方藝術橫加指責，以簡單的標籤來否定西方現代藝術發展，謾罵『野獸派』大師亨利・馬諦斯是『馬踢死』。」(註四)

西方文化之演變，多半是後起的新型「藝術叛徒」，因為創新而後來居上。東方才子徐悲鴻雖然血氣之勇，成了歐洲正在拋棄的寫實舊俗之套的「保皇派」。這也許是東西方文化傳承方式和倫理觀念之差距所致。總之，徐悲鴻學習西方美學之基本點只是「寫實技術為第一」；「西方文化今不如昔」；藝術之功能只能是描寫社會生活和地區風俗情節──這就是「真」和「善」。他在「對我國近代藝術的意見」(註五)曰：藝術與生活的表現有關係的，研究藝術不能離開生活不管，從古昔到現在我國畫家都忽略了表現生活的描寫，只專注意山水、人物、鳥獸、花卉等，抽象理想，或摹倣古人的作品，只是專講唯美主義。」悲鴻大師此言實在太過嚴重，幾乎自漢唐罵到了清朝。他的結論是：中國藝術犯了「通病」，其曰：當然藝術最重要的原質是美，可是不能單獨講求美而忽略了真和善，這恐

怕是中國藝術界犯的通病吧。」

　　誠然，不能否認徐悲鴻以上的「創作觀」。藝術原本來源於生活。藝術反映生活是自然的。但是生活對藝術之要求就不只是「再現」生活，而是要求更高層次的精神境界——即美感與無限空間，此乃藝術家責無旁貸之使命。自古以來，民間百姓生活器皿、花瓶、盤中紋樣，均爲美感而製；盤中魚紋；盤中鳥紋，不是爲了「吃魚」、「吃鳥」。亦不必非要識別究竟是「石斑魚」還是「草魚」之類。有趣就好！

　　悲鴻大師對「中國文人畫」有很深刻之見解，但乃有偏極之處。其曰：「中國藝術沒落的原因，是因爲偏重文人畫，王維的詩中有畫，畫中有詩那樣高超的作品，一定是人人醉心的，毫無問題，不過他的末流，成了畫樹不知何樹，畫山不辨遠近，畫石不堪磨刀，畫水不成飲料，特別是畫人不但不能表情，並且有衣無骨，架頭大，身子小。不過畫成必有詩爲證，直錄之於畫幅重要地位，而詩文多是壞詩，或僅古人詩句，完全未體會詩中情景，此在科舉時代，達官貴人偶然消遣當作玩意。」「王維、吳道子的高風，不可得見，其次者如馬遠之松、夏圭之杉，亦難得見。在今日文人畫上能見到的不是言之有物，而是言之無物和廢話。」(註六) 看來，悲鴻大師把唐、宋後之「文人畫」基本已否定，不在話下，除提到石谷(清)「不甚成材外」，史料中還暫且未知他對「黃公望」、「沈周」、「唐寅」、「文徵明」等之畫與詩如何評語。不過他所舉：「王維」、「吳道子」、「馬遠」、「夏圭」等前人；可小弟子的我，亦同樣佩服得五體投地，尤其是「馬遠」、「夏圭」的「一角」之美。但「文人畫」絕不是「壞東西」，它始於「王維」亦絕非後繼無秀。「文人畫」是中國數千文化之特質——即造型與思想融合一體。詩中有畫、畫中有詩把繪畫昇華到精神境界，產生無限之空間與聯想。觀者自取所需，而非看圖識意。「文人畫」、「不是中國藝術之沒落」，相反世界現代藝術正在開始學習中國「文人畫」。然，任何藝術都有其精華、有其糟粕，此乃正常。魚目混珠總是有的。此外，藝術亦如金字塔，舉國上下「重畫法」、「重詩畫」；官官「有學識」、「有文化」，總比「文盲」好。米開朗基羅(Michelangelo)乃是藝術超人，天之驕子；悲鴻大師曰：「以偉大之思想家而論，中國有孔子，印度有釋迦，以功績而論，希臘有亞歷山大，中國有漢武帝，惟米開朗基羅乃文化史上獨一無二之人物。在前有菲狄亞斯，惜作品不可得見，而後實無來者也。」(註七) 我深信：米開朗基羅並非由天而降，那個時代一定存在數量可觀的雕刻藝人以至優秀之雕刻家，方可孕育像米開朗基羅這樣偉大的藝術巨人。

　　悲鴻大師曰：「今日文人畫，多是八股山水，毫無生氣，原非江南平遠地帶人，強爲江南本遠之景，惟摹仿芥子園一派濫調，放置奇麗之眞美於不顧。」「海派美術，繪畫雕塑，遭到逆流，這完全是畫商作怪，毫無疑義。本來藝術爲人類公共語言，今乃變成了驢鳴狗叫卻不如，驢鳴多爲求偶，狗叫尚爲警人，都有幾分爲了解的表情也。天下只有懂得人越多越發偉大的作品，如希臘雕刻，文藝復興時代重要作品，吾國唐宋繪畫，其妙處萬古常新，敢武斷一句沒有人懂得就不是好東西，比如食物那有不堪入口而以爲美味的呢？除非是狗屎一類的東西。並且，以我的經驗，凡是不成材的作家，方去附和新派，中外一樣，可想見其低能，以求掩飾之苦心了。」(註八)以上悲鴻院長的這一「定律」對學院教學體系起著根深蒂固的作用，堅如盤石；弟子都極重視「學院派」的素描法，素描不佳是一種「羞恥」、「無才」、「無能」、「沒有藝術細胞」、「愚蠢」、「毫無前途」。油畫習作倘若形體稍有放鬆而注意「色彩」，可能被指責爲「掩飾素描不佳、技術無能」、「投機取巧」。「素描好」的重要「標誌」就是畫人物要畫得像。「畫不好人物」亦是一種「羞恥」和「低能」。這是我親身歷經過的「貴族式」的藝術學府氣氛，像這樣一種學風，美學思想的局限極大，創意的空間等於零。

　　悲鴻大師認爲；中國文人畫以山水獨尊是荒謬的！要「採取世界共同法則，以人爲主題」，其原文如下：「我所謂中國藝術之復興，乃完全回到自然師法造化，採取世界共同法則，以人爲主題，要以人的活動爲藝術中心，捨棄中國畫的荒謬思想獨尊山水，山水非不可學，但要學會人物花鳥動物以後，如我國古人王維，樣樣精通，後來寫山水。並不是樣樣學會，乃學畫山水，因爲山水是綜合藝術。包括一切，如有一樣不精，便即會露馬腳。那有樣樣不會，只學一些皴法，架幾處枯柴，橫豎兩筆流水，即算是山水的辦法。考其內容，空無一物。王維、李思訓因爲物證，但展開李成、范寬的傑作，與近代人物畫相較，眞如神龍之於螻蟻，相去何啻霄壤。人家武器已用原子彈，我們還自耽玩一把銅劍，豈非奇談。」(註九)悲鴻大師談到要「捨棄」文人山水之「獨尊」，要「以人爲主題」、「以人的活動爲藝術中心」。「畫人物」與「畫山水」有如「原子彈」與「銅劍」霄壤之別。所以大師以科學解剖的人物造型法嘲笑那「末流」人物畫：「不能表情」、「有衣無骨」、「架頭大」、「身子小」……。這在西方古典美學觀中是絕對不合比例、極其幼稚的。不過，像我這樣愚笨的晚輩、才疏學淺不學無術之弟子，反倒欣賞那山石中大頭小身的有趣老翁，而不耐看即使畫得逼眞無懈可擊之米開朗基羅雕刻巨作「大衛」之素

描。「原子彈」與「銅劍」之間，是否有必要在同一時空中決勝負？有待思考。

　　其實，悲鴻大師對中國傳統文化有精深的高見，勝過他對西洋美學之修養。他對很多藝術問題之議論，有時前後矛盾，也許是「言多語失」或藝術家的「隨性所發」，激昂文字稍欠「王道」，有所「霸道」。學術應有客觀理性之原則。

　　以下論述頗為精湛：「中國藝術在漢代已經達到很高的水準，且漢代藝術可算是中國本位的藝術，其作品正所謂大塊文章，風格宏偉，作法簡樸。」「直到大詩人王維出世，才建立了新的中國畫派，作法以水墨為主，倡畫中有詩，詩中有畫，成為後世文人畫的鼻祖，也完全擺脫了印度風的束縛。也許我們不免羨慕歐洲文藝復興時期的光輝燦爛；可是他們直到十七世紀還極少頭等的畫家，也沒有真正的山水畫。而中國在第八世紀就產生了王維。王維的真蹟現在已成為絕響……」「中國自然主義的繪畫，從質和量來看，都可以佔世界的第一把交椅，這把交椅差不多一直維持到十九世紀。」「……中國的花鳥畫，在世界藝術的園地裡，還是一株特別甜美的果樹，也許因為中國得天獨厚，有堅勁而純潔的梅花，飄逸蘭草，幽秀的水仙，這些在世界上都要算奇花異卉，為他國所無；而又確實能表現中國藝人的獨特品性，中國民族的特殊精神。因此中國產生了許多偉大的花鳥畫家，如宋徽宗、徐熙、黃荃、黃居寀、崔白、趙昌、滕昌祐等，作品均美麗無匹，直到現在全世界還沒有他們的敵手……」(註十)以上都是值得中國的油畫家增進文化自尊、反省文化源本、尋求創新之道。

　　由於悲鴻大師早年留學於巴黎，就讀的是推崇法國大革命後，以大衛(David，1948—1825)所創立、英格爾 (Ingres，1780—1867)所繼承的新古典主義視為楷模和偉大「樣板」並掌控沙龍生殺大權的「巴黎國立高等美術學校」。對「文藝復興」、「古典藝術」及其技法崇拜得無與倫比。由此而樹立固守之繪畫觀；即是：「藝術應當走寫實主義的路。寫自己不知道的東西，既是騙人又騙自己。」(註十一)「試問種種末期之類(弟號之曰人造自來派)，何所謂形？形既不存，何云乎藝？」(註十二)

　　悲鴻大師以西方繪畫觀反觀中國文化，批評曰：「我國的繪畫從漢代興起，隨唐以後卻漸漸衰弱，這原因是自從王維成為文人畫的偶像以後，許多山水畫家都過分注重繪畫的意境和神韻，而忘記了基本的造形。結果畫中的景物成為不合理的東西，毫無新鮮感覺的東西；卻用氣韻來做護身符，以掩飾其缺點。理論更弄得玄而又玄，連畫家自己也莫

名其妙，如此焉得不日趨貧弱！」(註十三)

悲鴻大師此論，晚輩弟子斗膽疾呼大錯矣！

固然，中國歷代「山水畫」千篇一律，多如牛毛，糟粕屢見不鮮。然，西洋古典俗品、三教九流亦是萬千。自古中國，文化重精神、重浪漫情懷，非「造形」、「合理」可達。王維曰：「凡畫山水，意在筆先。」古人曰：上古之畫，跡簡意淡而雅正。骨氣形似，皆本於立意。守其神，專其一，合造化之功，假吳生之筆，向所謂意存筆先，畫盡意在也(唐張彥遠〈歷代名畫記〉)。故，意在筆先，乃畫中要訣，非「基本造形」所至，畫不過意思而已，宋人曰：出新意於法度之中，寄妙理於豪放之外，畫當得天趣為妙。歐文忠〈盤車圖詩〉云：「古畫畫意不畫形，梅詩詠物無隱情，志情得意知者寡，不若見詩如見畫」。哲人多言：「詩是無形畫，畫是有形詩」。前人曰：「有意於畫，筆墨每去尋畫，無意於畫，畫自來尋筆墨，蓋有意不如無意之妙耳。」(清異熙〈題畫偶識〉)「有一豪小失，則神氣與之俱變矣。」(晉顧愷之〈魏晉勝流畫贊〉)。「以形似之外求其畫，此難與俗人道也。今之畫，縱得形似，而氣韻不生，以氣韻求其畫，則形似在其間矣。」(唐張彥遠〈歷代名畫記〉)。

宋沈括〈夢溪筆談〉就說得更明白了：「書畫之妙，當以神會，難可以形器求也。」「世之觀畫者，多能指摘其間形象位置色彩瑕疵而已。至於奧理冥造者，罕見其人。」「……，言王維畫物，多不問四時。如畫花，往往以桃杏芙蓉蓮花同畫一景。予家所藏摩詰畫袁安臥雪圖，有雪中芭蕉，此乃得心應手，意到便成，故造理入神，迴得天意，此難可與俗人論也。謝赫云：「衛協之畫，雖不該備形妙，而有氣韻，凌跨群雄，曠代絕筆。」

綜上經典之論：「意境」、「神韻」之論乃是中國自古文化之精華和最高精神與哲理境界，絕非「玄而又玄」。悲鴻大師最敬佩之王維作畫乃不求「合理」而得天趣，其「新鮮感覺」不同凡響，遠超凡俗之見。一千三百年前的王維已經是重藝術與人性精神的浪漫主義者而非寫實主義者，以華滋渾厚為工，乃是中國民族精神、文化最高學術，世無比倫。今日西方現代藝術方始醒悟，但未成形。

悲鴻大師接受西方文藝教育之薰陶，其藝術觀及創作思想基本停留於「新古典主義」與浪漫時期的「寫實主義」、「自然主義」之間，他對西方近現代藝術之興趣是完全不理解甚至極其反對、攻擊，勢不兩立。他對塞尚和馬諦斯的藝術，其反感情緒大有敵對、仇恨之意，甚至視為「毒品」，這是令人難以理解的！一九二九年；三十餘歲的徐悲鴻寫道：「中

國有破天荒的全國美術展覽會，可云喜事，值得稱賀，而最可稱賀者，乃在無塞尙、馬諦斯、波納爾(Bonnard)等無恥之作(除參考品中有一二外)。」(註十四)，他的這番話實在是令晚輩驚訝！更有甚者！視塞尙之作，可一小時作兩幅之「毒品」；其曰：「若吾國革命政府啓其天從之謀，偉大之計，高瞻遠矚，竟抽煙賭雜稅一千萬元，成立一大規模之美術館，而收羅三五千元一幅之塞尙之畫十大間(彼等之畫一小時可作兩幅)爲民脂民膏計，未見得就好過賣來路貨之嗎啡、海洛因，在我徐悲鴻個人，卻將披髮入山，不願再見此類卑鄙昏瞶黑暗角落也。」弟子以爲；在世界對塞尙之藝評中，惟悲鴻大師最惡言矣！在他的眼裡：「雖以馬奈(Manet)之庸，雷諾瓦之俗，塞尙之浮，馬諦斯之劣，蹤悉反對方向所有之戀性，而藉賣畫商人之操縱宣傳，亦能震撼一時，昭昭在人耳目。歐洲自大戰以來，心理變易，美術之尊嚴蔽蝕，俗尚竟趨時髦，幸大奇之保存，得見昔人至德。」(註十五)。

悲鴻大師大罵雷諾瓦曰：「晚年，慮人之不辦其畫，其所作女，皆敷赤赭，豈非狗屁。如有人從此，凡寫由必以紅色，凡作樹皆白描，與人立異而已。焉得尊之爲創造，夫創造，必不能期之漫無高深研究之妄人大膽者，即名創造人，詎非語病？特人必須具有大膽，方得與於進化之彼云耳。」(註十六)。

悲鴻大師之「結論」(註十七)

「近世藝人，欲屛棄一切古人治藝法則，思假道怪僻，以造其至，舉其道曰獨立，口創格。吾見鄙陋，竊鮮許其濟者。苟有天才，人間豈有束縛天才之具。若自懼不足以立，欲矯情立異，變換萬象，易以非象，改竄造物，易以非物，昧其良知，縱其醜惡，宣言佞辯，逞其眩惑，若在法有雷諾瓦、塞尙、馬諦斯、波納爾等庸俗卑劣。夫以舐痔吮癰食狗矢人之所不堪，欲凌轢神聖莊嚴之至德，是蚊蠅蚤虱，妄自儕虎豹犀象，多見其不知量也。難在不堪，侈然標榜，令人齒冷，如日本在法有畫者嗣治，以黑線描於白布，作不倫不類人物，詡爲獨創，媲美新派，怡然自樂。狂譽滿地，大捧一時，同流合汙，恬不知恥。毒飆乖張，罔知所屆，又密結市儈，恣其簧鼓，逞其投機牟利之圖。人格墮落，于斯已極。」

從悲鴻大師對「近世藝人」之「結論」；可知他對「印象派」之後所湧現之近代藝術大師基本否定、嗤之以鼻不屑一談，用詞尖酸刻薄、文人相輕、有失學術之格；雷諾瓦是「俗」、「豈非狗屁」。塞尙是「浮」、「彼等之畫一小時可作兩幅」、倘若美術館典藏其作「未見得就好過賣來路貨之嗎

啡、海洛因」。馬諦斯是「劣」、「無恥之作」、波納爾是「庸俗卑劣」。

悲鴻大師曰：「現在巴黎藝壇之紅人，一為畢卡索，一之馬諦斯。」但他認為這只不過是畫商捧出來的，是「世界藝術的沒落。他講了兩個「真實的故事」。其一：「馬諦斯為四十年前俄國資本家捧出來的人，酷愛美術，當時俄國有名畫家如列賓、蘇里科夫、謝洛夫、列維坦等的傑作幾乎盡為他所收藏。他生前即將他的收藏公之於眾，所以現在莫斯科的俄國美術館，仍舊保有他的名，此乃惟一資本家留傳的名。（筆者註：命名特列恰可夫畫廊）因為蘇聯共產黨認他對文化的功績也。他生前每年必到巴黎一次……畫商們逢到好主顧，即引他看馬諦斯作品，他初說不懂，畫商們說，此乃新興藝術，那些老東西俄國也有，在聖彼得堡、莫斯科，隨便都是。只有馬諦斯，不但是俄國所沒有，便在巴黎亦希罕的。這話很打動了他的心，遂隨便買了幾張，今藏列寧格勒（筆者註：今恢復聖彼得堡之名）。而在當時巴黎畫家，必須捧出能粗製濫造多產的作家，方有利可圖，若規規矩矩之作風謹嚴之作家，一年只能出品幾件，畫商對之不能發生興趣。」第二個故事曰：「一九三三年夏，我在巴黎名畫家倍難爾座上，遇一某省美術會會長，述某畫商買進塞尚作品故事，當某畫商思各名家作品轉手日少，忽想起當年參加印象主義群中，一位畫甚拙劣之塞尚。塞還每年收入子金十萬法郎之小資產階級，即探其家居，鄉間訪之。此時塞尚已死去，其夫人寡居，畫商入門言欲一觀塞尚之畫，塞尚夫人即導至客廳，又開畫室之門，任客觀覽。客即向塞夫人建議，願以五十萬法郎，購塞尚先生之畫。夫人受寵若驚，默念其夫在日從未賣去一幅，今乃有人出巨資圖收購其畫，其中必有緣故，但大不願失去機會，即答曰：我至少要保留客廳中所陳列者，作先生紀念。客亦不強，只須夫人允諾，次不賣與別人之條件。塞夫人允許，於是塞尚的作品，裝滿半節火車運往巴黎，畫商請人整理裝送，開始宣傳。買通政府中主持美術者，今其作品收入博物館，然後命人寫文刊入美術雜誌，盡量插圖，盡力標榜橫豎以印象派初期作品受人攻擊為借口，為受攻擊更起波瀾，畫之銷路當將更好，果然一年兩年三年，此已埋沒十年之拙劣畫家塞尚，會變成法國畫派之紅人。人為之功夫會到如此。此敘述有根有據，況在倍難爾面前敘述，事其為實毫無疑義。」

悲鴻大師為此斷言：「本來，藝術品亦占惟心論的主觀成份，如胃口不好，任何美味不感興趣。……有一人喜吃身上的瘡疤，又有一人喜吃狗屎，歐洲人的眼睛，因為幾次世界大戰，不把藝術當作認真的東西，現在喜歡吃狗屎，到底這不能算是常態，所以我說他沒落。」(註十八)

在結論之前：晚輩愚姪，向九泉之下的悲鴻恩師，深深道歉！您的末代學生，關門弟子今日與您學術之爭，恕我斗膽得罪。

結論：

在中國，引進西方油畫技巧，創建正規的油畫教學體系，其啓蒙與奠基人，徐悲鴻可稱第一人。

學習西方的、傳統的、「學院派」素描技巧，惟徐悲鴻水準最高、最精。以他的素描技巧而論；在當時代，即在西方亦屬優秀。這是徐悲鴻辦教育之最大實力。西方繪畫是以「素描」爲基礎的。從徐悲鴻的文章中可以清楚看到他蔑視一切繪畫「無造型能力」之人。像劉海粟那樣辦校，他就大罵：「偉大牛皮，通人齒冷。以此爲藝，其藝可知……今流氓西流，惟學吹牛，學術前途，有何希望；師道應尊，但不存于野雞學校。……爲學術界蟊賊敗類，無恥之尤也。」(註十九)

有趣的是：徐悲鴻的學歷都比德拉克洛瓦(Delacroix， 1798—1863) 庫爾貝(Courbet， 1817—77)、莫內、雷諾瓦、馬奈、畢沙羅(Pissarro)、塞尚等一代劃時代的藝術大師要高。除英格爾、秀拉(Seurat，1859—91)等一些畫家外，十九世紀重要的法國畫家，無一不是在野的。許多天才的畫家無法尊照循規蹈矩的學院技法練習，故不願進入巴黎高等美術學校學習。「新古典主義在十九世紀後半期已經失去生命力，一味墨守傳統的學院主義。顯然，那種十分成熟的繪畫傳統技巧──「十分逼眞」、「高度精確」、「絕對平滑」、「一絲不苟」、「維妙維肖」等等高超技藝已被更有說服力之照像術取而代之，在「工業」與「科學」迅速發展的時代；繪畫新元素之探求，新美學觀之形成，追求繪畫新的「意義」和「價值觀」勢在必行、迫不及待。開始與只求工匠式技術而無生命力之古典寫實八股分道揚鑣，此乃思想之進步。誠然，古典傳統式的、貴族式的、門戶之見根深蒂固、掌控沙龍生殺大權之「權威」盤根錯節，拒新人於千里之外，古典主義之圍牆威脅著在野畫家的藝術生活。

徐悲鴻走向巴黎的時代(1919)，他所堅決反對的畫壇大師已經赫赫有名形成世界藝術之主流：「野獸派」早已成熟。徐悲鴻之水墨俊馬絕對不可能「馬踢死」馬諦斯。此外，如特朗(Derain，1880—1954)、勃拉曼克(Vlaminck，1876—1958)、杜費(Dufy，1877—1953)、魯奧 (Rouault，1871—1958)，他們有許多精采的、成熟的、更加附合當時代的傑作在一九○五年之後早已先後問世。

筆者要特別提到馬爾蓋(Albert Marguet)他的作品：無論「色彩」、「簡

筆」、「空氣」、「陽光」、「構圖」等都是筆者之最愛，有如宋，馬遠之「馬一角」。畫法高簡，意趣有餘。其實，余在成為徐悲鴻大師弟子之前，十一歲就喜愛「野獸派」了。那是余早、中、晚天天看的畫冊。不過余是極乖學生；在「美術學院」，放棄了一切興趣；老老實實畫「學院派」式的素描。力爭精確造型。師嚴道尊不可違，但師心不師聖。成績不甚佳，仍屬優之列。其實學得吃力痛苦。

至今仍然感激學院所傳授的繪畫基礎。它雖不屬余個性，但必須是要精通的西方藝術源流最根本、最深刻的藝術傳統及技巧。它是今日「現代藝術」中必須之「內涵」與「根基」。

「藝術」——是一種奇妙之生命！

徐悲鴻大師何以恨之入骨地漫罵：雷諾瓦、塞尚、馬諦斯、波納爾是「庸俗卑劣」、「舐痔吮癰」、「凌轢神聖莊嚴」、「蚊蠅蚤虱」、「妄自儕虎豹犀象」？

對於悲鴻大師的「偏極」與「霸道」，余是以平常心看待；因為他亦是普通的中國文化人，又處在封閉之中國，初次接觸西方文明與藝術的年代。

對已經走過的歷史經驗，去認真思考，是更為重要的。

中國清朝康熙五十四年（1715）來了一位義大利畫家，名朗世寧 (Giuseppe Cestiglione，1688－1766)是天主教耶穌會修士，成為清朝宮廷畫家，參與圓明圓建築工事。他有許多工筆花鳥之作，擅長肖像、走獸、花鳥、尤工畫馬，中西畫法，一觀便知在絹上以中國顏料畫精細之「不透明水彩」而已，透視、明暗、質感、形似逼真，寫實到家，有西方素描之功底。畫品、畫格偏俗，但每次都被賞畫俗目之小市民團團圍住；讚不絕口：「真像！」「真細！」「一根根毛都畫出來了！」……而兩側懸掛任伯年、吳昌碩之高雅傑作卻冷落一旁。

全世界，愛畫的人是絕大多數。真正懂畫的人是絕對少數。在巴黎羅浮宮，世界人潮洶湧，層層圍住曠世傑作「蒙娜麗莎」。但是就在旁邊另一幅拉斐爾的曠世傑作：「巴爾達薩雷，卡斯蒂廖內」的肖像卻無人瞄一眼，這是一幅堪稱楷模的油畫精品，拉斐爾視他這位儒雅之友為藝術與精神完美理想之化身，色調灰、黑色組成，刻劃的表情是無與倫比的。但是「它」往往被忽視、冷漠待之。

看慣了中國數千年浪漫的、詩情的、重筆墨功力與天趣的水墨字畫，再看西方希臘時期那精緻唯美的雕像，真是「歎為觀止」，維妙維肖得「不可思議」。意大利文藝復興，實際在中國歷史上是明朝中期前後，

倘若以達文西(Leonardo da vinci，1452—1519)、拉斐爾(Raphael, 1483-1520)之繪畫；米開朗基羅之雕刻、繪畫，同「唐寅」、「文徵明」、明陵石雕相比較；西方藝術是精緻、合理、科學、完美多了。故而學習西方藝術之「技能」自然成為首要。徐悲鴻雖然身在法國廿世紀廿年代，志卻在十九世紀新古典主義和學院主義之美學領域，是可想而知的。中國人接受並迷戀西方藝術；一般而言，是對早期歐洲藝術之「真實功夫」和「寫實能力」為啟蒙。崇拜得「五體投地」。這是與中國繪畫截然不同的「審美觀」、「造型法」、「透視法」以及「空間概念」、「立體概念」、「光影法」。故，中國人學習西方繪畫，自然以學其「技能」為首要。至於對歐洲藝術之「人類史」、「人文史」、「美學史」、「藝術史」等，學習卻是支離破碎、點點滴滴的。民國初年，也許只有到歐洲留學「文學」、「史學」又喜愛美術之人，才可能深刻了解到西方藝術之傳統與演變。其中，出色的「文學家」、「翻譯家」傅雷就是西方美術、音樂博古通今之人。而一般學畫者就馬馬虎虎了；高談闊論、信口開河、信口雌黃、一吐為快！這亦算自古文人的習性。

必須承認這樣一個事實；中國第一代留法畫家中，惟徐悲鴻的「學院派」素描是首屈一指的。他是一個繪畫天才，跨出封建中國之門坎，在巴黎習畫人體素描，如此精湛，乃為國人驕傲！在那寫實主義風靡一時之時代；凡素描能力強者，是絕對看不起那些「無造型能力」之「弱者」。故悲鴻大師學成，回憶當年劉海粟初辦美術學校，曰：「時吾年未廿，來自田間，誠懇之愚，惑於廣告，茫然不知其祥；既而，鄙畫亦成該院函授稿本。」「指吾為劉某之徒，不識劉某亦此野雞學校中人否，鄙人於此野雞學校固不從一切人為師也。」其「為學術界蟊賊敗類、無恥之尤也。」

我個人去「悲鴻故居」近廿餘次。每次二、三小時。我喜歡他那間架著「魯迅與瞿秋白」的畫布素描和那張藤椅子。另一間有張小小簡樸的單人床。一幅臨摹盧本斯(Rubens，1577—1640)的畫，非常有神。館內牆角掛的每幅作品仍記憶猶新。

從悲鴻大師遺作中所學到的比他教學要多得多。對於他的大部分作品，因為有深入的觀察與研究；以余淺見；他最為精采的作品乃是「素描習作」以及「粉筆作品」。油畫技法尚就成熟，色彩暗淡，比之悲鴻大師最服膺之業師(Dagnan—Bouveret)先生油畫技法差之千里。以水墨而論；悲鴻大師改革功大，但傳統精華全無，有墨無筆，只有造型較為準確之「馬」、「雞」、「鴨」、「貓」、「獅」、「鳥」、「牛」、「鷹」以及男女老少人物。他的那幅較為代表作品〈灕江春雨〉1937年作，水墨紙本立軸74×114cm），

實屬一幅黑白「水彩」畫，比李可染大師那幅〈萬山重疊一江曲〉（1982年，紙本，110.9×66.8cm），差之千里。

藝術：永遠是誠實而實實在在的。

藝術：永遠是共存、互補而不能替代。

藝術：「畫品之高，根於人品。」「畫以人重，藝由道崇。」（黃賓虹語）

悲鴻大師文學素養甚精，文采風流、文思奔放、但文過飾非，有對創新文化精神閹割之嫌。

徐悲鴻對中國文人之了解尚深，知識淵博，厚古薄今。以他之論談，並不認為中西文化精神有所貫通；他重「技術」、「造型」、「精準」、「題材」。不重視「情感」、「思想」、「畫趣」、「神韻」、「境界」。認為「文人畫」是言之無物之廢話，「過分」。只注重「意境」、「神韻」、「而忘記了基本的造形。」、理論「玄而又玄」。悲鴻大師常以王維為最高典範，但王維之境界早已超出「造形」、「比例」、「透視」之俗見，他的詩（畫）有鮮明個性與獨創風格，對自然景象、田園山林，字句高度精煉概括，無絲毫做作痕跡。試舉詩文如下：

（一）〈輞川閑居贈裴秀才迪〉
寒山轉蒼翠，秋水日潺湲。
倚杖柴門外，臨風聽暮蟬。
渡頭餘落日，墟里上孤煙。
復值接輿醉，狂歌五柳前。

（二）〈鹿柴〉
空山不見人，但聞人語聲。
返景入深林，復照青苔上。

（三）〈竹里館〉
獨坐幽篁裡，彈琴復長嘯。
深林人不知，明月來相照。

（四）〈田園樂〉
萋萋芳草春綠，落落長松夏寒。
牛羊自歸村巷，童穉不識衣冠。

（五）〈田園樂〉
桃紅復含宿雨，柳綠更帶朝煙。
花落家僮未掃，鶯啼山客猶眠。

（六）〈送元二使安西〉
渭城朝雨浥輕塵，客舍青青柳色新。
勸君更盡一杯酒，西出陽關無故人。

雖然我們見不到王維的原畫，但以其詩為證，以所傳論之〈山水訣〉、〈山水論〉二篇為參考，王維畫作必是浪漫充滿「意境」與「神韻」，絕不追求西方古典寫實那般煩瑣的「造形」、、「透視」、「合理時空」。蓋有

意不如無意之妙耳。藝術之勝境，豈僅以表相而定哉？

筆者才疏學淺，撰寫此難題、心力交瘁更是心驚膽戰。但足足五十年藝術生涯有餘，心小志大智圓行方，總是做人之道。以吐真言求心安。

有兩段有關中西追求藝術精神之論述；加以對照，是一脈相通。可謂追求異曲同工之妙：

第一段，為悲鴻大師自己所寫，其曰：「達仰先生之可敬崇，予更有深切之觀念感焉。予謂世界畫品，別類繁多，若古典主義，若浪漫主義，若印象派，若後期印象派，若立體派，若未來派，雜目細節，姑置弗論，數其大端，終不外乎寫意、寫實兩類、不屬於甲者，必屬於乙。達仰先生之偉大，正以其少年時從寫實派入手，厥後造詣日深，更于藝事融會貫通，由漸而化為寫意派，大凡玄虛之理想最難實現，而先生寫意之作，最能實現其理想」。(註廿)

第二段，為清惲壽平〈甌香館畫跋〉曰：「世之論畫者，或尚繁，或尚簡。繁非也，簡亦非也。或謂之易，或謂之難，難非也，易亦非也。或貴有法，或貴無法，無法非也，終於有法更非也。惟先架度森嚴，而後超神盡變，有法之極，歸於無法。」(註廿一)

以上兩段，中西所追求的藝術精神境界是一樣的。悲鴻大師之偶像：達仰先生，油畫技術高超，寫實技巧無懈可擊。他有一幅作品：教堂內牆壁之潮濕、剝落、變色都畫得維妙維肖；老少教徒之表情更是各有自己的內心世界。這樣的作品是很耐看的。以技巧而論；徐悲鴻大師那粗造的塊面筆觸排列是望塵莫及，因而更加望洋興歎！如同達仰(Dagnan—Bouveret) 先生那「油畫高手」亦不在少數，如Joseph Bail；如Jules Bastien—Lepage；如Fernand Cormon；如Jean—Paul Laurens；如Leon Lhermitte；如J．—A・ Muenier；真是舉不勝舉，都是手法古典與現實，表現人物與傳說故事，以及現實生活中人。

徐悲鴻大師並未道出達仰漸而化為寫意，其大凡玄虛之理想、理念究竟是什麼？也更沒有去研究西方藝術與中國繪畫精神有何貫通之深刻問題。在悲鴻大師看來，中國字書與西方古典藝術是「各說各話」的。此點大大不如黃賓虹之高見；大師在〈自題山水・一九五四年〉中曰：「現在我們應該自己站起來，發揚我們民學的精神，向世界伸開臂膀，準備著和任何來者握手！」「將來的世界，一定無所謂中畫西畫之別的，各人作品儘有不同，精神都是一致的。正如各人穿衣，雖有長短、大小、顏色、質料的不同，而其穿衣服的意義，都毫無一點差別。」(〈國畫之民

學〉）「歐風東漸，心理契合，不出廿年，畫當無中西之分，其精神同也。筆法西人言積點成線，即古書法中秘傳之屋漏痕。」（〈國畫之民學〉）。賓虹大師於一九四三、四四、四八三年的書信中，有如下的論談：「中國之畫，其與西方相同之處甚多，所不同者工具物質而已。」「即繪畫一事，西人向東方古物書籍融會貫通，與之言論，往往如數家珍，誠如畏友。不出十年，世界可無中西畫派之分。所不同者面貌，而於精神，人同此心，心同此理，無一不合。」「畫無中西之分，有筆有墨，純任自然，由形似進於神似，即西法之印象抽象。近言野獸派思改變，響中國古畫線條著力。」(註廿二)

　　賓虹大師爲地道國粹書畫大家，學問精深超凡入聖無與倫比，他比悲鴻年長廿年齒，卻有如此先進之見解，不愧爲對藝術之精通、大徹大悟！

　　記得水墨大師李苦禪同我說過同樣的話，其曰：「世界油畫家只有一人與中國畫是相通的，他就是馬諦斯！」他這句話是三十七年前所說，我牢記於心。

　　相形下：

　　悲鴻大師尚缺中西文化貫通之理念，以西洋畫法再三否定了中國「文人畫」之「八股形式」（筆者註：西方古典藝術亦有八股形式）也就間接否定了中國文化精神之最高境界「意境」、「神韻」之人文哲學。

　　無用之辯；在中國第一代留法畫家中，悲鴻大師成績卓著。他乃是啓蒙、傳授、奠基中國「西方美術教育」的偉大教育家，功不可減！從徐悲鴻的素描可以看出：他留學巴黎是一個規規矩矩、老老實實的好學生；老師教什麼他就學什麼。此點與我父親龐薰琹有極大差別。當年父親想離開法國敘利恩學院、進入巴黎美術學院，但是常玉強烈地反對，就此告吹。「線描」方面，我父親最初受常玉之影響。

　　在中國學「西畫」的人，對「學院派」總是產生誤會；以爲凡較寫實之素描法統稱「學院派」。十九世紀的新古典主義代表是大衛、英格爾。「美術學校」和「沙龍」最推崇的是法國大革命後的「新古典主義」，它已成爲法國繪畫最爲重要的偉大模式。後來出現的「浪漫派美術」，如傑里科(Gericault， 1791—1823)、德拉克洛瓦、甚至寫實主義的庫爾貝，凡異乎新古典主義者皆在「沙龍」排斥之列。包括塞尚、莫內、雷諾亞、畢沙羅等，幾乎所有的「印象派」畫家，統統不進「美術學院」。因爲「學院派」的藝術特色是尊重古典法則，忠實描寫自然，追求細節與逼眞的空間感，保守並強調古典傳統，並以古典題材爲楷模。故此美學觀逐漸陷入僵化

而失生命力，堅持墨守傳統之「學院主義」而缺乏原創性之創新。其實早在十九世紀初，即有浪漫派與之對立。一八四〇年照相術問世，畫家們在BARBIZON村的楓丹白露森林，有史以來首次戶外寫生而得名「巴比崇派」。而後的印象派畫家對捕捉瞬間自然界陽光變化的真實性、色彩新鮮感，達到登峰造極之技巧；其基本的原理是；任何光線是有色的而直接影響萬物之色變；否定「固有色」之僵化概念，捨棄用「黑色」或「深褐色」使用於暗部，如同「素描法」；物體之「邊緣面」必有環境反光色之影響，取消「輪廓線」之觀念，以「低彩度」、「低明度」之色階即色彩豐富的中間色，處理「邊緣面」塑造形體；最後，亦是難度最高的，即調色技巧；其一，調色板上絕對不可顏色調勻。其二，筆頭上二至三種顏色「壓」在畫布上，形成「第二次調色」。其三，根本不調色，而是將補色「並例」或「並置」或上下「輕而虛」地半「覆蓋」，造成觀者在適當距離賞畫，那些複雜的「並置」、「色塊」、「色點」自動混為統一的色感。

以上「印象派」之基本色彩理論技巧，在徐悲鴻大師的油畫技巧中是難以找到的，他不善於用冷、暖顏色交錯，而其油畫人體之冷色，基本依賴灰褐色之過渡，但他素描功力極佳，故可俺蓋其色弱之欠。

總體而論：廿世紀廿年代；油畫色彩已經是五光十色之時代。「印象派」早已成熟。偉大的梵谷已經去世三十年。畢沙羅曾說過：「這個人不是瘋了，就是高我們一等：但我看不出他二者兼具的樣子。」「他擁有夢想家的靈魂，絕對原始而且隔絕世俗：能完全了解他的，只有真正的藝術家，和有幸躲過學院派教學、最是平凡卑微的百姓大眾」──奧利耶。
(註廿三)

一群赴巴黎留法之中國人，惟常玉、龐薰琹「躲過了學院派」。徐悲鴻是在「學院主義」權威告終瓦解之時代唯一學習古典寫實素描的「矯矯」者。

悲鴻大師的優點是「素描太好！」，悲鴻大師之缺點，依然是「素描太好！」他跳不出古典法則之造型原則；他的西畫美學觀就是造型再造型。因此切斷了西方自「印象派」後之一切文化藝術現象，幾乎統統在他的反對之列。

中國在廿世紀興辦「西畫藝術教育」，亦有八十餘年歷史，但所受藝術教育是「斷層」的，以「畫技」為主，忽視西方之「人類學」、「人文學」、「美學」之基礎學理，藝術以「學院式素描」為第一。此乃中國油畫藝術發展之不幸！悲鴻大師之「藝術觀點」在藝術教育中形成「體系」，根深蒂固並非好事。以余淺見：其反作用於今朝，更是難題：由於改革開放之迅

速，成千年青的中國藝術家僑居他國，藝術現象由悲鴻大師之「厚古薄今停滯不前」急轉爲追求「現代」毋須源流修養，「一無所知」而無內涵。中國油畫向何處去？這是一個最簡單的題目，亦是最難辦之題。中國人，應該找回自己的藝術自尊，選擇自我的藝術道路。

徐悲鴻之末代子弟；雖然大多日薄西山，更有才子佳人斯人斯疾，但志在，仍可夕陽紅！

滾滾長江東逝水，浪花淘盡英雄。

是非成敗轉頭空，青山依舊在，幾度夕陽紅。

一壺濁酒喜相逢，古今多少事，都付笑談中。

——元・羅貫中，三國演義（卷頭詞）

〈註一〉：〈徐悲鴻藝術論文集〉p・454〈中國藝術的貢獻及其趨向〉。

〈註二〉：同上，p・518。

〈註三〉：同上，p・446〈西洋美術對中國美術之影響〉。

〈註四〉：王受之〈隔膜與同化——中國藝術家移居海外潮的起落〉〈藝術家〉1997年，269期p・293。

〈註五〉：〈徐悲鴻藝術文集〉下冊p・349。

〈註六〉：同上，p・519。

〈註七〉：同上，〈米開朗基羅作品之回憶〉p・512。

〈註八〉：同上，〈世界藝術之沒落與中國藝術之復興〉p・518—520。

〈註九〉：同上，p・522—523。

〈註十〉：同上，〈中國藝術的貢獻及其趨向〉p・454—455。

〈註十一〉：同上，p・457。

〈註十二〉：同上，〈惑之不解（二）〉p・135。

〈註十三〉：同上，〈中國藝術的貢獻及其趨向〉p・454。

〈註十四〉：同上，〈惑〉p・131。

〈註十五〉：同上，p・132—133。

〈註十六〉：同上，p・140。

〈註十七〉：同上，〈左恩傳略〉p・119。

〈註十八〉：同上，〈世界藝術之沒落與中國藝術之復興〉p・515—517。

〈註十九〉：同上，〈徐悲鴻啓事（一）〉p・210。

〈註二十〉：同上，〈法國藝術近況〉p・72。

〈註二十一〉：傅抱石〈中國繪畫理論〉之〈一般論〉p・9。

〈註二十二〉：〈黃賓虹畫集〉之畫論輯要；總論・中華文化。浙江省博物館編，上海書畫出版社出版。

〈註二十三〉：摘自〈梵谷〉Melissa McQuillan著／張書民譯，遠流出版事業股份有限公司出版。

二·《藝術伴侶》的私房話

其實，油畫作品〈藝術伴侶〉該是此篇文字。畫作只是過程，並不重要。「油畫」是非完整性的部分；是從畫「靜物」開始而以文字結束。整個過程動畫筆少，大多時間邊寫文章邊思考繪畫諸多問題。歷時兩個月並無結論。藝術本無結論。有結論乃是一件糟糕的事。

許多藝術問題爭論不休。「藝術家」過份地夜郎自大、妄加結論而否定他人，結果反遭否定之否定。「高見」乃謬論，「創新」乃糟粕，自以為的「成就」被批駁得蕩然無存。

藝術——是無結論之行為。

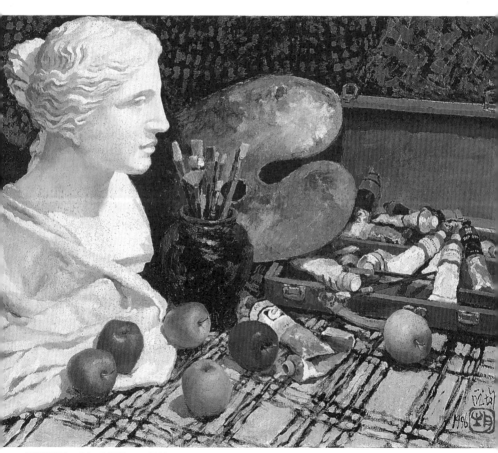

〈藝術伴侶〉　91×117.5cm　1996

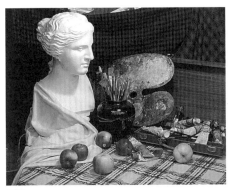
實物

過程之一

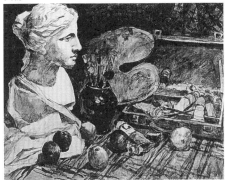
過程之二

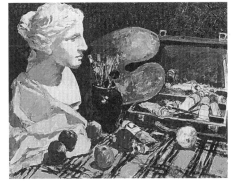
過程之三

（壹）、作畫動機

一幅極其平平凡凡之「油畫靜物」取名為〈藝術伴侶〉。

這一構思及作畫行為一言難盡。心靈追求藝術享受之某種慾望——試看花甲之年，基本功力有無流失……，時光倒流四十三年；徐悲鴻院長常從身後走過。吳作人、蕭淑芳伉儷在畫前留步。同劉海粟大師一起寫生。與林風眠、顏文樑老師以及國畫大師李苦禪討論油畫……，一代藝術前輩如今寥寥無幾，憶往事，當年未知可貴，今日回憶方恨少。

早春二月，擺一組維納斯石膏像靜物，感動了自己。它把我帶進歷史；那希臘雕刻。法國畫箱、畫筆。中國陶瓷。荷蘭油畫色。數十年之調色盤……，呈現出「學院派」式的古典美，在燈光照射下回到十九世紀……，這一切，應該屬於德拉克洛瓦和庫爾貝。

偉大的德拉克洛瓦，生前堅持每日畫兩小時石膏素描，給我於莫大啟示：創作之餘要常自我學習，活到老學到老。

藝術，回顧歷史更能展望未來。此乃必備的美學思考方式。

除了以上一些多元的靈感之外，頗想求證深藏在色彩中之素描靈魂。

（貳）、關於維納斯與我的故事

八歲開始接觸那本厚厚的「希臘神話」。因讀得吃力而求母親每夜睡前朗讀，我百聽不厭。

愛與美之女神，在童年心靈中乃是「高處不勝寒」。

一九四九年（民國38年）我十三歲，以同等學歷考入杭州中央美術學院華東分院。年幼編入「娃娃班」，此乃大陸高等教育有史以來空前絕後的一班。老師有留法的林風眠、莊子曼、顏文樑等，以及留日的倪貽德教授。

當年素描畫「維納斯」用過三種方法，即「線條素描」，「光影素描」，「分面素描」，乃是不同學派之素描理念。

一九五二年（民國41年）轉學北上，進入北京中央美術學院習畫，院長是徐悲鴻先生。教學體系堅持「巴黎學院派」，素描嚴格而「正統」。再次畫「維納斯」。除準確造型外，必須表現背景空間，強調「立體感」、「亮感」、「質感」、「空間感」。

一九五四年（民國43年）自學院畢業，進入創作機構（北京畫院前生）。每年一度進修，除畫人體外，曾多次以油畫寫生「維納斯」石膏。

一九六八年一場「文化大革命」橫掃一切「牛鬼蛇神」和「破四舊」。某個深夜，因無法承受恐懼和壓力，抱著「維納斯」走到垃圾站，破碎了她……。

十二年後，浩劫平息。帶著破碎的心，定居香港。

雖然在「香港中文大學校外進修部」「浸會學院音樂美術系」執教。仍然無法養活自己，更談不上藝術。既不願棄藝經商，又不願脫離中國文化而定居歐美。撰擇了台北。

為參加教育部考試，歷經一場波折。拜會教育部後，方知乃是懷疑學歷資格之可靠性；其一，不知「中央美術學院」是否大學。其二，為何十八歲可大學畢業？有「高職」之嫌。

我，實不得已；王婆賣瓜自賣自誇，無奈而「自吹自擂」：五歲小學。十一首展於穗，譽稱「神童」。次年油畫個展於滬，「申報」頭條，十三被特准以同等學歷考試，名列前矛。南北兩院習畫五年之久。「中央美術學院」無論昔今均為最高藝術學府。寫畢自傳，方准入考。考試科目：「三民主義」、「素描」與「油畫」。

眞是與「維納斯」結下不解之緣！素描畫「維納斯」。油畫試題，當場開卷：「畫維納斯，披紅布一塊。玻璃酒杯一個。花一束。」

有幸，考官在考試總結大會表示：『在場七十位考生（除我之外，全部是醫科）。以龐先生成績表現，敢言在台灣任教授無問題』。對此突來之美言，深感心慰。

回首有關「維納斯」畫事，似乎欠下一份情——沒有留下一幅作品。如今花甲之年回到青少習畫那般「嚴謹」與「耐性」，重返色彩中追求寫實之趣。沈醉於回憶昔日往事，別是一般。青春活力尚在我心。

完成〈藝術伴侶〉作品，除以上心緒起伏震盪外，伴隨我作畫是音樂。它們是如下樂章：

▲MOZART：Piano Concerto No.22 in E　　flat major K. 482.

▲MOZART：Piano Concerto No.24 in C　　minor K. 491.

▲MOZART：Piano Concerto No.21 in C　　major K. 467.

▲MOZART：Piano Concerto No.27 in B　　flat major K. 595.

▲BEETHOVEN：Violin Concerto in D. op. 61.

▲BRAHMS：Violin Concerto in D. op. 77.

崇高的、浪漫的、哲理的古典音樂，可以淨化心境，昇華靈性。

（參）、技術性輪迴，乃是藝術生命之本

從畢卡索私房畫中受益匪淺，他一生，不單一追求立體主義理念，亦非一種方法和風格作畫。甚至他在任何時期都畫有極寫實精細之素描。藝術家除墨守心靈美感之外，同時也必須尊重客觀自然美感，充實自己。

「技術性輪迴」——相反方式作畫，可以昇華藝術修養和創作能力。只依賴『單一方法』、『單一習慣』、『單一技術』創作，實質是「設計性製作」而非「靈感性創作」，是「死的藝術」、「僵化的藝術」。

社會高度商業化產生「商業藝術」。「商業藝術」最本質的特徵是以某種「固定形式」、「固定題材內容」以量產的方式「創作」作品。是一種大同小異不斷重複性的製作。此類沒有個人風格創造價值的作品，同樣可以包裝爲「系列性」、「主題性」而魚目混珠。

眞正的「系列性」與「主題性」是精神層面而非形式層面。任何「形式」與「風格」之形成，必須以深刻的理念——即理論性之〝探討〞與〝發現〞作基石，逐漸〝深化〞與〝系統化〞而轉化爲視覺效果。其過程極爲困難。由此可見，形式上作某種「雕蟲小技」，以「形式」變形式，是無法成爲有「精神內容」和「內涵」之形式美。畢卡索在不同時期的作品，表

面形式差別很大，但其風格之精神性及理念卻十分有「系統性」。他曾在許多藝術院校學習過，在學院式的學習中，是才華出眾的佼佼者。一九〇六年，畢卡索公開承認古典藝術對他作品之影響，但同時他的人物變形竟達到高峰——『我集中精力注意，相似之處，一種比現實還要真實的相似之處』——這就是畢卡索藝術體裁轉換的內在起因。目的不僅僅是為了再現現實而再現現實；一個更為無比重要的目的，是要表現現實的各種可能性和複雜性，以便能接近它一點，真實地觸及它。

以上經驗，必須重視。

只有深刻地了解〝這一本質〞，才能發現〝這一本質〞的反面意義所在。之所以能成功地發現並開悟走向反面的一遍新天地，其前題必須是，深刻地了解並掌握正面最本質的意義。這一哲學之道，對繪畫極其重要。

結論是：繪畫風格與技巧，必須以其反面概念充實自己。

例如色彩，必須注意素描概念——「黑、白、灰關係」、「層次」（明度）差別。反之，素描要注意「色彩感覺」。非常寫實的畫風，要含蓋浪漫情懷和抽象的精神意義。反之，抽象畫風，必須流露真實情感和內心的某種具體概念，即「內容性」、「蓋然性」。此乃藝術必然本質，沒有它，藝術即無價值。

什麼是藝術技巧？藝術技巧不完全是手的熟練性與控制力。它當然十分重要。技巧之最高境界是概念性之深化。

寫實的作品，其內容的說服力並不在細節的真實性。因為內容有兩種屬性；其一，是可視的、具象的。其二，是不可視的、精神的、抽象的。創作者更需要注意抽象性的概念與意義，如空氣、空間、文學性、音樂性、詩意、趣味性、時間性、浪漫性、動感、速度、冷與熱、光感等等。倘若沒有諸如此類「非形象性」內容，就是匠氣。「說明圖」與「標本」。中國人俗稱的「死象」——無生命之物。

抽象性藝術。其行為過程必須十分「具體化」、「現實化」，方能出好作品。如製作之薄厚、乾濕、肌理、流動控制、快與慢、媒材運用、附加材質之堅固性、構圖、亮暗，以及畫者情緒的悲歡離合、體能等等。以上都十分講求。思考。用心。方能達到最佳視覺效果。遊戲方式得偶然效果，是「沒看頭」、「無內涵」、「無深度」之作。當然，標準甚難定之。界線亦頗模糊。

以哲學觀點看藝術；任何作品，其反面意義和對立性因素十分重要。

創作境界之昇華，有賴不斷自我輪迴；從繁到簡。由淺入深。從有

到無。無中必須生有。有法至無法。無法中生無法之法。

在漫長探索與開悟中逐漸成大器。

（肆）、藏在色彩中的素描靈魂

素描是萬能的。任何形式，抽掉素描因素，不成其畫。

「單純線條」、「單純光影」、「單純幾何造型」；凡木炭、鉛筆、水墨、板畫、單色油畫、甚至黑白拼貼，只要是黑白、單色組合之作品，均可視之「素描」。

何為素描之最高境界？「素描」之所以是「視覺靈魂」，因為它既可度量三度空間，又可感覺無限空間。是最基本的不受欺騙之感覺。它強烈排除色彩、造型、聲音、光線之作用。

結論是：無色空間，即是素描。

深信：這一理論之提出，對繪畫有深遠意義。「素描」最終必須成為感覺性概念，解決諸多繪畫形式與技巧難題。

「表現形式」與風格有關，但非風格。「表現形式只是創作手法。風格是內在的、感覺的、情感的。

以上兩者之差別，乃屬美學原則。

選定某種表現形式，並非是「個人風格」和「創意性」。形式可大同小異、如「抽象」、「半抽象」、「印象」、「古典」、「野獸」、「符號」、「幻象」、「多媒材」等等。

風格創立，是千變萬化不可替代的。例如，同是類「印象」式作品；有的純樸、厚重、高雅、苦澀、稚拙、童貞、蒼勁、老辣、晦暗、嫩墀、渾厚華滋。有的則甜俗、浮滑、輕佻、修飾、塗澤、細謹、調勻。以浮滑為瀟灑、輕軟為秀潤。俗不可耐。兩者大有高低雅俗之別。乃是對立的審美格調。

由此可見：

「風格」是氣質性的。精神性的。情感性的。

「表現形式」則是方法性的。技法性的。

但是風格與形式絕對是相輔相成的有機統一體。視覺藝術歸根結底就是再現感覺。

分清以上原則概念，方可探討有關純藝術元素之認識論：

在繪畫諸多元素中，莫過於「色彩」與「層次」（空間）之變化和組合更為重要。

色彩之調合和對比，無疑是視覺藝術最最重要的元素。人眼所感覺

到的色彩有數百萬種，即使最先進的電腦分色機，也不能同人眼感覺相比。

在油畫技巧中；「調色」與「用色」是重要的技巧。萬不可把物理性的色彩概念：──「黑、灰、白是無色的」這一概念，機械地帶入調色概念中。特別是油畫顏料之黑色（如IVORY BLACK）、白色（如TITANIUM WHITE）、灰色（如COLD GREY）均不是「無色」而是實實在在的「有色」。不但是「有色」，而且是極其可貴、高雅、難用之色。它們調入任何顏色中，都會起「色相」質的變化，而非「明度」變化。因此，以「明度概念」對待黑、白、灰用色，是一個「天大之錯」。只能使畫面走向色彩骯髒化，而成為毫無色彩修養之人。

以上三色之運用，可謂調色之最大學問。

有關色彩與素描之探討如下：

（一）同一色系之深淺（即明度差）屬「素描性感覺」，較為容易。一般易出現的問題是；把素描方法之經驗直接用於調色。如畫有光影之紅蘋果；暗部紅調黑。受光部位，紅調白。此乃錯誤概念，是「紅色素描」而已。是「素描法」而非「色彩法」。

（二）光線及環境反光色，造成物體複雜之色變；如紅蘋果之亮面，在黃色燈光照射下，變為偏橙黃色。其暗面可能呈現紫色或綠色。形成色彩冷暖之對比。但仍然含蓋在一個基本的「統調」之中。一般易出現的問題是：為了「色彩豐富」，模仿「印象派」表面技巧。牽強附會地點些紅紅綠綠以示「效果」，此乃欺世盜名。往往初觀之，技能亦算精工。諦審之，卻甜俗浮華。用筆、用色易「脂粉氣」。畫人物有如「風塵女子」。反而十九世紀專門描繪法國風塵女子的羅特列克（Toulouse─Lautrec）其畫風、格調甚高。趣味甚濃。充滿人性與同情心。

凡學印象派畫格者，倘若對自然界燦爛的陽光和春夏秋冬明顯的季節變化，沒有親身的色彩實踐，只是模仿作品表象，其結果，很可能畫格變俗而不入品。

「印象派」油畫技巧，基本特徵有二：

其一，色彩的豐富度在暗部。非受光面。反而亮面色彩比較「單調」。基本是光線色彩加物體色彩之綜合。印象派畫家研究的是環境反光色。馬奈的〈草地上的午餐〉，莫內的〈草地上的午餐〉及〈撐陽傘的女郎〉，雷諾瓦的〈煎餅磨坊舞會〉及〈讀書的女郎〉等，都是在表現環境反射色的複雜變化。

不少模仿印象派之作，筆觸三分似、色彩不入流。問題在於：暗面色彩單一（赭褐色）。亮面色彩粉飾（紅紅綠綠）。

其二，印象派色彩之豐富，在用色之重疊。基本暖色壓冷色。冷色回壓暖色。

百年來，油畫大師用色，逐漸傾向個性化、情緒化。突現精神性和靈感性。

色彩是迷人的！情感乃可貴。色彩絕對是感覺，非經營可得。

俄羅斯代表性大師，列賓(Ilia Repine)，在彼得堡皇家美術學院習畫八年。畢業前後，用三年時間創作舉世聞名之作〈伏爾加河上的縴夫〉。後在法國學習三年。他是俄國巡迴畫派之代表人物。列賓赴法學習主要目的是畫陽光色彩。當年(1873)，克希荷夫(Gustau Kirchhoff)和本生(Robert Bunsen)研究光譜分析已廿年。次年印象派畫展在納達爾(Nadar)工作室展出，包括莫內的作品〈印象、日出〉。數年後列賓告知友人：「我仍然畫不好陽光」。從此他創作以室內為多。如〈伊凡雷帝殺子〉、〈索菲亞公主〉、〈意外的歸來〉、〈宣傳者被捕〉、〈拒絕懺悔〉等代表作，全是室內。另一幅代表巨作〈查波羅什人寫信給蘇丹王〉是陰天。只有〈庫爾斯克省的宗教行列〉是晴天，但色彩不理想，形象卻十分生動。〈伊凡雷帝殺子〉一作，色彩光耀奪目無懈可擊。伊凡雷帝殺子後的神質。血從按住傷口的指縫中流出，成半凝固狀。奄奄一息的太子淚珠。絕望無力。殺子後的恐怖、悲哀、後悔、痛苦、呆滯等一切複雜的情感，概括於眼神和緊張抽咽的肌肉之中，令人歎為觀止。列賓的寫實主義創作是值得讀者欣賞與學習的。他刻畫人物形象及表情有高度深刻性、典型性、戲劇性、文學性。可謂世界頂尖一流。

結論是：

自古以來傑出的名作很多，純粹因色彩而震憾之曠世傑作卻很少。

色彩奇佳之作，往往失掉「素描性」。其技術性原因是：若要色澤新鮮，不宜改來改去。掌握「素描性」之維妙維肖必有欠妥。

世間的油畫作品，素描與色彩同時達到最高境界，幾乎是無。

自印象派開始，突破繪畫「禁區」。遠離了嚴謹的「學院派」式素描，衝向色彩。打開緊閉的心靈之窗。以色彩發洩情感。使感覺昇華至主觀精神世界。

結論：

「準確性」和「真實性」並非繪畫必不可少的元素。繪畫可以破壞造型。模糊造型。改變造型。不要造型。

素描的意義何在？

任何形式，不可缺少的素描因素是「層次概念」和「空間概念」。

在白紙上隨意畫一個「圓圈」或「方塊」，它的意義不只是出現了造型。更為重要的是出現了空間。

凡偉大之作。表面與過程似乎平凡。但，感覺不同凡響。正如黃賓虹大師所言：初視不甚佳，諦觀而其佳處為人所不能到，且與人以不易知。此畫事之重要在用筆。此為上品。往古來今，屢變者面貌，不變者精神，離象取神，妙在規矩之外。畫貴神似，不取貌似。神似尤難。東坡言：徒取形似者，猶是兒童之見。必於形似之外得其神似。仍入鑒賞。

以上所言，非技巧之談，乃是美學哲理。

說明：

此文乃是論藝術技巧之「理論散文」。雜亂但成章。其理論意義有待公斷。

「不成熟」往往是「成熟藝術」之某種形態。此類語無倫次之文字，也許比那幅十分寫真的〈藝術伴侶〉畫作，更為有思考價值──無論是「藝術學」、「美學」或「社會學」。

字裡行間所論畫理必多重複。

重複，乃是強調。

三・龐均油畫小品圖版

〈美濃鄉舍〉　14×17.5cm　1994　私人收藏

〈獵人之子〉　17.5×14cm　1995　私人收藏

〈鹿港九曲巷〉　17.5×14cm　1994　私人收藏

〈林家花園〉 14×17.5cm 1994 私人收藏

〈泰雅村屋〉 22.5×15.5cm 1995 私人收藏

〈雪蓋拉拉山〉 22.5×15.5cm 1995 私人收藏

〈天祥梅園〉 22.5×15.5cm 1995 私人收藏

〈情人峰〉　25.5×15.5cm　1995　私人收藏

〈家門〉 22.5×15.5cm　1994　私人收藏

〈九份感性階梯〉 22.5×15.5cm 1995 私人收藏

〈烏來（泰雅語瀑布之意）〉　22.5×15.5cm　1995　私人收藏

〈士林夜市〉　22.5×15.5cm　1995　私人收藏

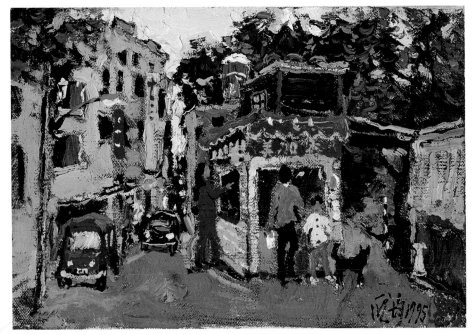

〈淡水小巷〉　15.5×22.5cm　1995　私人收藏

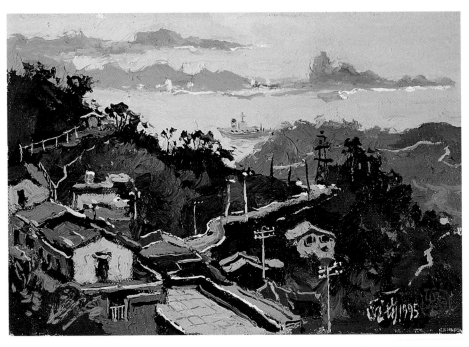

〈九份眺海〉　15.5×22.5cm　1995　私人收藏

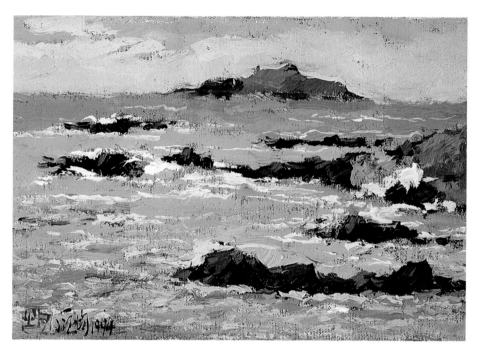

〈澎湖風櫃〉 15.5×22.5cm 1994 私人收藏

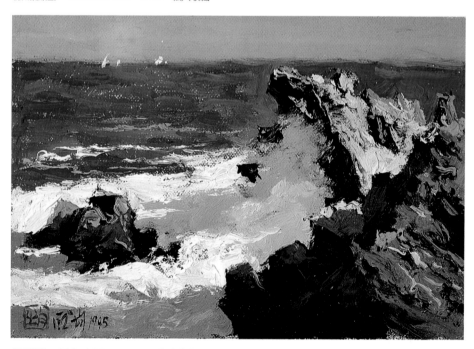

〈貓鼻頭〉 15.5×22.5cm 1995 私人收藏

〈九份廟中廟〉　15.5×22.5cm　1994　私人收藏

〈福山溪〉　15.5×22.5cm　1994　私人收藏

〈澎湖田園〉　15.5×22.5cm　1995　私人收藏

〈九份廟中廟〉　15.5×22.5cm　1994　私人收藏

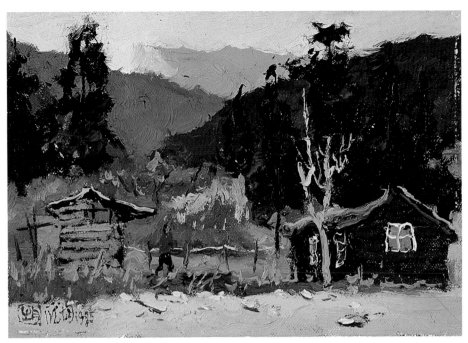

〈山村木屋〉 15.5×22.5cm 1995 私人收藏

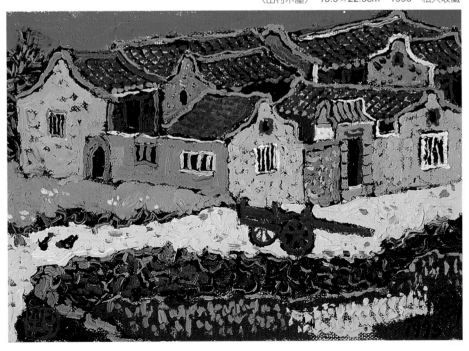

〈紅牛車〉 15.5×22.5cm 1995 私人收藏

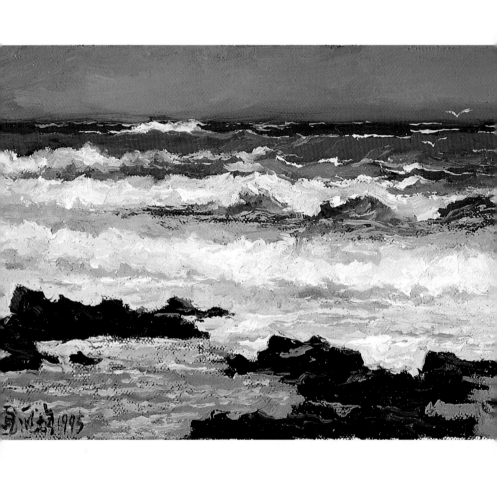

〈南海之浪〉　15.5×22.5cm　1995　私人收藏

四·論油畫小品

（壹）、油畫小品的價值與意義

自義大利文藝復興以來，歐洲的古典油畫均以小幅尺寸爲多，而且是畫在厚木板上。十分巨幅的作品均爲壁畫，如米開朗基羅的教皇靈寢、聖彼得大教堂圓頂、西斯汀教堂天斗蓬壁畫等等。正是因爲這些不朽作品的出現，使義大利文藝復興運動達到了巔峰，成爲繪畫史的重要里程碑。

但是小幅的油畫作品，即稱之架上繪畫，同樣在繪畫史上起著里程碑的作用。達文西的「蒙娜麗莎」（77×53cm）是一幅不大的肖像畫，相當於二十號。但是它是一幅劃時代的巨作。由此可見，畫幅之大小，不代表價值的高低，何況小幅作品具有其獨到的特性與趣味。

巨幅作品有其獨特之空間意義與視覺效果。一幅大畫倘若畫了許多遠觀而見不到的「小趣味」、「小細節」，這是磨來磨去毫無價值的功夫，甚至破壞，有損視覺效果而失震憾性。

反言之，倘若小幅作品如同大畫般「粗糙」、「大塊」，就無法耐久觀賞。只不過是未完成的素材而已。

對藝術家而言，無論畫小幅作品或巨幅作品；都要付出同等精力。甚至小幅作品所耗精力有過之而無不及。小幅作品是畫家晚年很難做到之事；由於視力之衰退，就無法達到本人應有的藝術水準。

由此可見，畫家之小幅精品，具有特殊價值。此類花費精力之小品，在畫家一生作品中，畢竟有限。

台灣的繪畫市場，作品以尺論價。據說此乃日本售畫方式。實爲可笑。賣畫非畫布矣！

（貳）、中國油畫小品先驅畫家與小油畫教學法之興起

在中國第一代的油畫大師中，留法的顏文樑可謂是小油畫之先驅。我第一次大量拜讀顏文樑作品，是一九五○年（民國39年），那時正就讀杭州美術學院（今日之中國美術學院）是二年級學生。顏老師的油畫小品，令我十分震驚！其中包括那幅在法國沙龍獲金獎的小小精緻粉彩畫——江南的廚房。

顏文樑大師的小幅油畫，尺寸大多爲二號（18×25.5cm）左右，畫風偏向早期印象派。十分精緻，用色考究認眞。方寸之間包涵了大自然深遠

寬闊之景觀，功力所在，嘆爲觀止。作品小而不粗糙，十分豐富耐看。

顏文樑先生所講色彩學令人受益匪淺。他不講教條式的紅、橙、黃、綠、青、藍、紫。而是傳授油畫技法中，如何運用色彩之道。他的幾十條色彩總結，我曾一讀再讀。

大約一九五六年(民國45年)，首批留學於蘇俄彼得堡列賓高等美術學院的同學和畫友，先後暑期返國寫生。他們是：林崗、肖峰、全山石、馬運洪、郭紹綱等人。他們帶回了蘇俄美術學院教學中練習寫生小油畫的學風，對於掌握油畫技法，收效之快、意義之深遠，是公認的。小油畫風景寫生就成爲油畫技法入門必行之道。

「小油畫風景」有如旋乾轉坤席捲大陸各省市美術學院。一九五六至一九六八年間；大陸油畫水準之普遍提昇是日漸明顯的。這是中國現代油畫史中，不得不提之事。

（參）、「大關係」教學法

在繪畫世界中，如何控制視覺的整體感，有探討不盡的學問。

繪畫表達可視的客觀空間或不可視的精神空間，都必須涵蓋組合過的造型關係、深淺關係、色彩關係以及疏密關係，否則必雜亂無章。

固此，整體觀察與整體畫法，也就成了繪畫入門之首。

所謂「大關係」，就是整體感之俗稱和代名詞。在畫室，面對模特兒作畫，必須首先認識三大關係。其原則如下：

其一，造型關係——即基本的動態、曲線、人體重心。

其二，黑白灰關係——即在複雜的人體與環境關係中，其總體之感覺，何處最亮？不同灰調變化之層次如何？

其三，色彩關係——即1.整體色調傾向。2.亮暗色彩冷暖。3.高彩度與中間色之關係。

倘若以上關係並沒有掌握好，就陷入細部之描寫，如眼珠、鼻孔、嘴角、髮絲、指甲等等，或只注意局部性的亮亮暗暗之起伏和紅紅綠綠之色變，那就走上了歪路或死路，很難再提高。

藝術是相通的：在音樂中，無論是VIOLIN CONCERTO還是PIANO CONCERTO，每一首樂曲，必定有它風格特性所構成之「大架子」。倘若不首先注意它，而只沉醉於華麗之裝飾音與小節，就會離譜而無章法。此乃缺乏基本修養。

藝術家觀察力之敏銳度，絕不以局部細節爲準。而在於控制大關係、構成意境與氣氛。意到筆不到。此乃藝術與工匠之分水嶺。

在繪畫技巧中，深入追求細節之眞實，必不可免地導向色彩單一。主要的技術原因在於：想用豐富的不同色去轉接過度面而又不留筆觸和痕跡，實在太難矣！因此，只好在同一色的深淺之間去相接與模糊，以求光光溜溜平滑之效果，色彩自然灰暗下去。

由此可總結如下結論：

(1)寫實的、追求古典主義之畫風，依賴於素描造型之實力。必不可免地陷於同一色深深淺淺相揉接的技術之中。

(2)逼眞地再現客觀物象，非藝術之唯一功能。此功能性就其單純意義而言，已被攝影和錄影取而代之。

(3)反自然主義的藝術觀，是人類思維進步、情感昇華之表現。藝術與音樂相比；令人落淚的音樂很多，可以看得流淚之名畫太少。古典音樂之所以仍然可同現代生活相溶，就是因爲音樂的抽象性。

繪畫走向印象主義、表現主義、野獸主義、抽象主義，亦是必然發展之規律。未來的藝術是否走向純反藝術？或因純觀念性、純裝置、純多媒材而消滅單一的油畫材質？絕無可能。

(4)在繪畫諸多因素中，色彩和筆觸是畫家靈感和情感起伏、衝動的最直接反映。無論是寫實或非寫實之畫風，無不通過以上兩大繪畫因素，表達內心感受。

色彩感覺之好壞，是一種天份和靈感因素。色彩是感覺性、精神性的。雖然如此亦必經訓練方得法。於其說訓練，不如說開啓潛藏心靈深處應有之色彩感。

「大關係」教學法之基本概念如下：

(1)要掌握色彩，先要會感覺色彩，有正確之觀察法。畫局部只局部觀察色彩：畫(甲)只看(甲)、畫(乙)只看(乙)，乃是錯誤而低劣的觀察法；在作畫的始終懂得相互比較而去照顧整體：畫(甲)要看(乙)、畫(乙)要看(甲)，是一種科班專業的訓練。比較觀察法是起碼應做到的。但亦非完美無缺；可能使一部分協調而另一部分失調。最佳之觀察法是同時觀察法；即畫(甲)，(甲)(乙)(丙)同時看而得(甲)之印象與感覺。畫(乙)，仍是(甲)(乙)(丙)同時看而得(乙)之印象與感覺。要養成此種大範圍廣角看物之習慣，難度極高，也許不是人人可以做到之舉。需要長期調整眼睛。由於視覺方式之改變，對色彩之感覺，必定昇華至極佳境界。

(2)繪畫經驗不等於掌握油畫色彩，許多畫家，色彩很差。在畫面中「製造」、「經營」一些紅紅綠綠藍藍紫紫之色點，十分浮滑，非油畫色

彩。

所謂油畫色彩，其基本特點，該是沉穩的、厚重的、有冷暖顏色相交錯而對比的、各類色彩含蓋相連之色性（冷或暖），通過組合、綜合為有感染力之色調，方為油畫色彩。

(3)所謂「大關係」，即包括了黑、白、灰之相差與對比，以及冷暖色塊之相差與對比。

(4)為了有效之訓練與提昇，必須以大筆畫小畫。連續作畫二佰幅（每日不少於二幅）。此法必獲驚人佳績而終生得益。

（肆）、二佰幅之妙

三年前，一位定居於日本的華人畫家，在給我的電傳中，特別感激在幾十年前，我對他提出「小油畫風景寫生二佰幅」之勸告。他曰：「十多年後之今日，我才體會到你當年提出寫生二佰幅的意義與好處，在此感謝！」

所謂「小油畫風景二佰幅」是實踐過的經驗總結。這一規劃性之實踐，只限一、二個月內努力完成。每日畫一至三幅，每幅寫生時間大約半小時至一小時。

此類速寫性之油畫寫生，要特別利用清晨日出（晨五時至七時）和傍晚日落（夏日約下午六時半至七時半）。緊緊抓住陽光與大地剎那間之微變。莫內的（印象）和列維坦LEVITAN的（薄暮月初昇）是典範。

當然，作此瘋狂寫生，該是青年人之事，年青方有為。少壯不努力，老大徒傷悲，此乃真理。待到年邁做此事，可謂惡補或於事無補。青少無踏遍青山之勇，老來顛簸有烏乎之危，不可一試。

一月之苦，亦可獲益終生。我在美術學院畢業一年後，十九歲那年（1955-1956）多次到河北石家莊平山地區和秦皇島海邊，以一日寫生三幅之速度，拼過一陣子，事後深感遠勝過美術學院五年之心得。

於一九五六年（民國45年）總結出，必須連續寫生小油畫風景二佰幅之觀念，並推廣之。

總而言之，藝術必須靠精力、毅力、心力，方可成器，別無他法。

（伍）、造化、意境、取捨、個性、情感

藝術乃是精神產品。標準歷來見仁見智。曾經被當時代者抨擊之藝術；歷經百年評說，反而肯定為最有價值之藝術。反之，被當時代吹捧、風光一時的藝術，有可能在百年後，還其本來面目，變得沒有藝術

價值、而失永恆性。

文人相輕不足爲奇，藝術有待千秋評說方見真僞，有如沙裏淘金。此乃正常現象。一味地追求形式之標新立異，結果總是大同小異，不過爾爾。藝術必須回歸精神境界，方可感染、震憾他人。

小幅作品同樣要有可看性。不是玩墨之戲。必須點滴之中有神韻，方寸之間有意境，方可小畫大震憾。

俗語曰：江山如畫，此乃江山不如畫也。倘若畫不如江山，乃非畫也。江山有情而畫中無意，一文不值。

自然界之江山，千秋萬代、日日夜夜、風風雨雨而巍然不動。大自然雖美，卻令人渺小而自卑。黑夜百里無人的深山與大海，萬分恐怖，毫無美感。

畫中之江山，該是人情之江山。畫江山，要草木之間存情感，以有限篇幅抒無限江山之情。

中國古人常言：畫中有詩、詩中有畫，乃具深刻觀念性。唐詩曰：「空山不見人，但聞人語響」、「只在此山中，雲深不知處。」只有十個字，就刻劃出靈性十足的山景與人情，有只可意會而不可言傳之妙。

畫家要有很高的詩性、具備深刻之音樂修養，方有豐富之精神靈感造化自然，昇華爲詩意、靈性之美的境界。這一過程，即是觀念性情感轉化爲視覺性。十分抽象，但不虛無。也許所謂筆下傳情是唯一的解釋。所謂意在筆先，落筆意必出。無意而落筆者，往往借助於偶然效果，再隨筆而造意，勢必矯揉造作，造詣必淺。

其實，中國傳統文化中，有極豐富的精神財富，有待西畫家去發現借鑑。

例如：意到筆不到、似像似不像、要神似不要形式、一氣呵成、一氣貫穿、氣韻生動、不法之法、一筆之妙、逆法而行等等，都包含了深刻的技巧性、藝術性、觀念性、精神性。反對墨守成規。探索法外之法。這一切乃屬追求精神境界之哲理與方法論。

中國文人善用借景抒情，發揮點題之妙。五言絕句詩曰：「千山鳥飛絕，萬徑人蹤滅」已經點出一幅下雪景像，二句有雪字暗藏，引出「孤舟簑笠翁，獨釣寒江雪。」倘若在畫雪景之際，滿腹存有「千山鳥飛絕，萬徑人蹤滅」之詩情，畫作自然與詩連，豈不詩情畫意更上一層樓。

（陸）、結論

好的藝術品無大小之別。大畫與小畫，都有各自的藝術技巧。相互

不能取而代之。小畫、小品必須精緻方得畫趣。所謂精緻非畫工之細，乃是取捨精緻。面對山水蒼茫之變化，取其神與意。

良工善得丹青理，作畫不可仿他人之用筆、用色爲已有而成公式。用筆、用色必須從個人心坎流出，方能做到用筆之妙、用色之妙。

往往畫幅愈小、愈顯畫家技法之修養，此乃一大考驗。

所謂技巧亦無固定之法。中國傳統繪畫對有法與無法，有深刻之哲理。清‧方薰〈山靜居畫論〉有曰：「或謂筆之起倒、先後、順逆有一定法，亦不盡然。古人往往有筆不應此處起而起，有別致；有應順而逆筆出之，尤奇突；有筆應先而反後之，有餘意。皆極變化之妙，畫豈有定法哉！」

清‧王概〈學畫淺說〉講得更妙，其曰：「或貴有法，或貴無法。無法非也，終於有法更非也。惟先榘度森嚴，而後超神盡變，有法之極，歸于無法。……則繁亦可，簡亦未始不可。然欲無法，必先有法。」

在油畫傳統中，每一代表性之流派，都有其用色、用筆獨到之處，可見它是時代性和觀念性之產物；亦是畫家個性、情感之直接反映。故此，用色、用筆不可學亦無可學。要脫落時徑，洗發新趣。只可出新意于法度之中，寄妙理于豪放之外。必須磨練、創造屬於自己的「一筆」。千筆萬筆，當知一筆之難。立一畫之法者，蓋以無法生有法，以有法貫眾法，這就形成了個人之風格。可謂成大器。

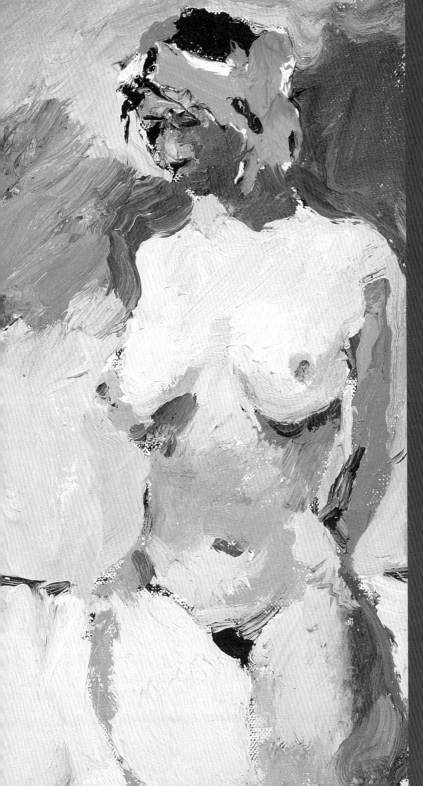

第三部分：藝術論

一. 中國油畫探索創新之艱辛

藝術之所以具有永恆價值，其形態的根本意義在於追求不同。所以，藝術必須是個性的、不重複、創新的。

藝術所表現內容之差異是地域性、歷史性、局限性的。繪畫藝術「語言」之創新卻是無地域性、無歷史性，不受任何局限。

藝術家能夠成功地創新，乃是自身民族文化淵源所孕育之靈感所致，如同畢卡索與西班牙古文化之不可分割一般。否定了這一內在關連，即否定了藝術創新的「源」和「根」。沒有傳承架構之藝術，一定是淺薄、浮華、無修養、不夠耐看，甚至沒有品味、沒有技巧的欺世盜名之作。它可欺人一時而不可悅目一世。然，西方至少有六百年燦爛的油畫傳統；技巧成熟、風格不斷演變，但中國引進油畫技巧約八十年，總體而言：走得艱辛、平淡、較為盲目，尚缺民族文化之貌。

油畫被稱為「西畫」，顧名思義──純屬西方的畫。民國初年，「油畫」被視為時髦的「洋文化」；同中國傳統水墨之觀念構成「對立」，風馬牛不相及。因此廿世紀以來，中國油畫家多為學習西方、跟隨西方、模仿西方，帶有濃厚的「殖民」文化、「販賣」文化色彩。也有不少前輩油畫家歷經探索油畫「形式」走投無路後，回到了中國水墨，成為「國畫家」。

誠然，單純、直接地以水墨方式用以油畫，是不可能發揮、創造油畫新風格，因為油畫材質有其本身特殊而不可替代之優點。應該先深入西方藝術傳統，而後熟悉西方現代藝術觀念與技法，兩者不可偏廢，方可掌握油畫的根本。如同中國水墨，倘若不習書法而潑墨彩繪，筆墨全無，留於表面，魚目混珠，可欺俗目而不能邀真賞。

中國第一代即父輩的油畫家，余有機會直接在學院受益或私下傳授而受益的老師有：顏文樑（留法）、林風眠（留法）、劉海粟（留法）、徐悲鴻（留法）、關良（留日）、倪貽德（留日）、秦宣夫（留日）、陳子佛（留日）、司徒喬（留法）、莊子曼（留法）、吳作人（留比利時）、常書鴻（留法）、呂斯百（留法）、胡善餘（留法）、譚旦冏（留法）。除此外，有油畫實力很強的董希文、羅工柳（留俄）、李宗津。當時較年輕的老師有梁玉龍、戴澤、韋啟美、蕭淑芳等。余的父親龐薰琹（留法）、母親丘堤（留日）反而較少直接傳授油畫技法，但藝術知識與美學觀卻深深影響於我。在一代油畫宗師中，以個人愚見，能從繪畫元素中跳出一般，獨創個人藝術語言者，大概林風眠和龐薰琹二人最為明顯。由此可見，創新並非

易事。東方人學習西方油畫技法，往往不能達到精深程度，只是對西方各類畫風作模仿性延伸，流於形式表相之重複而難以突破，油畫藝術還沒有真正形成為中國自己的藝術，成為中國文化傳統的一部分。

畢卡索曾經表示他一生最大嚮往就是到中國了解東方藝術，但他始終沒有實現，只怕目觀中國文化而否定了自己。他離世前的最後遺言是：「藝術有待發明」。這是一個值得油畫家深思的啟示。

廿世紀中國油畫自創面貌尚未成熟，其原因主要如下：

（一）第一代油畫大師雖有很高的繪畫天才，但回國後由於二次世界大戰，日軍入侵，各大城市之淪陷，畫材短缺，生活不安與流浪，大多油畫家被迫轉為較輕便的水彩畫與水墨畫，同時繪畫題材的意義同戰亂的國運結合，已是畫家思考的重點，因此版畫木刻藝術興起。

在八〇年代，第一代的留法畫家，大概只有龐薰琹、劉海粟還在堅持畫油畫。多數人因環境而改變繪畫命運，這是很不幸的。大多老畫家之油畫技法，晚年不如中年，中年不如留洋時期作品好——這也顯示了油畫技巧的不成熟與獨創油畫風格的不易。

（二）尚缺創新中國油畫的心理建設，至今普遍的觀念仍然是：「油畫是西方的文化」，緊跟西方藝術「走向」才是「前衛」。

（三）油畫教學之斷層乃是一大問題。教學往往走在兩個極端，不是堅持死板僵化的「學院派」陳規，就是盲目強調「現代」、「前衛」，追求毫無基礎與修養的創作快感。

（四）對藝術最大的隱憂乃是商業性之衝擊。在亞洲，藝術拍賣似乎被視為藝術家身價「暴漲」的「良機」，此乃大錯特錯。作畫以賣畫為目的，乃是對藝術生涯之慢性自殺。

藝術最困難的路是發現自己、找到自我。當一種藝術語言和表現形式，經過千錘百鍊變得成功，在獲得成功後，倘若能夠再一次地不滿意自己，自我否定並拋棄已經熟悉的畫格，而探索新的自我，更上一層樓，此乃難上加難的問題。莫內晚年的探索類似抽象畫，但並不成功，他的色彩似乎愈來愈差，但莫內是偉大的畫家，至少晚年還有新想法。畫商往往誤導、左右畫家；鎖定市場有「賣點」之畫風；包裝、吹捧為「特色」、「風格」，亦希望更多畫家模仿、量產「流行畫風」，勢必喪失藝術生命。最終害了畫商自己，亦毀掉了畫家的藝術生命。凡是流行，必有末日。畢卡索的畫風從未有衰退末日之感，原因在於他的任何一種表現方式還未失去生命力之前，早已開始探索、嘗試新的藝術表現。

對余個人而言，不應把藝術視為必須是在某種獨立概念之下的現

象，不是邏輯推理。藝術家只能扮演一個直覺的角色，思想與個性的特質必須是獨一無二的，因此藝術的反叛與極端尊重傳統必須融合一體，才能不同凡響、昇華至靈性之境界——一個永無止境的境界。

文化傳承往往是精神性的而非技術性的。影響余一生的不是任何「藝術形式」與「技法」，而是兩件事：

其一，自幼聽父親講述他在巴黎的深刻故事即他在巴黎已成名在望，爲個展經友人協助，引見巴黎權威評論家，他帶畫作去到蒙巴爾拿司古堡咖啡館，但萬萬沒有料到年邁的評論家拒絕看他的作品，只問：「你十九歲到巴黎，對中國藝術研究多少？你來到巴黎還是小孩，不用看畫就可想像受些什麼影響。中國人不能只在巴黎畫巴黎人的畫。要回國學習中國藝術傳統，將來回巴黎倘若你不找我，我亦會爲你畫展寫文章……。」就這樣，父親離開巴黎回國探索藝術新路。

其二，一九四七年秋，在廣州光孝寺國立藝專，父親是美術系主任，有位學生拿一幅油畫女人體請教，父親大怒曰：「世上只有一個馬諦斯，你再學也超不過，即使成爲第六、第七個馬諦斯，一點用也沒有！」就此請他回去……。

民國卅八年來台的譚旦冏先生亦是留法與父親同事之好友，他向我講了類似的故事，即聽法國老師之勸告而回國研究中國文化。他在臨終前吐真言，令人十分感傷，他曰：現代人大多不做真正之研究，他寫的書無人看，只送友人而已。學生做官棄他而去，有個文憑不需要更多知識已足夠！研究生論文研究馬諦斯洋洋大觀，但問他馬諦斯是怎樣畫畫的？一問三不知。譚老十分感嘆；他曰：「我的法國老師要我在油畫中結合中國藝術，我一生都沒有做到，但你做到了！」譚老最後的告誡是：「研究理論有助創作，但不要專門研究理論。理論是無結果的。一生只能研究一小點，最後還會被否定。」

一代中國藝術前輩，斯人已去！中國第一代與第二代油畫家之間，缺少深刻心靈相通的傳承關係，此乃油畫水準發展緩慢的原因之一。

中國成熟的油畫家，大可不必按照西方的創作模式表現自己，此乃缺少自信而流於被動。然，追求油畫「民族化」之創新，絕非如同水墨般以稀薄油彩而可達，油畫技法不可丟！必須精益求精。關鍵在於把中國美學與人文精神注入油畫技巧，創新技法表現自我以達完美境界。

走自己的路！雄關漫道真如鐵，不在乎別人只在乎自己，路就是人走出來的。

<div align="right">一九九八年十月十五日於瑞伯颱風夜的省思</div>

二·色、線、形的交錯

「色、線、形」都是繪畫的基本元素，但把「色、線、形」提到純構成、純藝術、純創造性的高度，就具有特別重大的意義。

六十七年前，中國第一個現代藝術宣言——「決瀾社宣言」提出「用狂飆一般的激情，鐵一般的理智，來創造我們色、線、形交錯的世界」、「用全生命來赤裸裸地表現我們潑辣的精神」、「要用新的技法來表現新時代的精神」。

宣言用批判的態度提出：「我們厭惡一切舊的形式，舊的色彩，厭惡一切平凡的低級的技巧。」指出繪畫絕不是「宗教的奴隸」、「文學的說明」、「自然的模仿」、「死板的形骸」。

從上所錄，可以清楚地了解廿世紀中國第一代留法、留日的油畫家對創造中國自己藝術面貌的憧憬，「宣言」認爲：「廿世紀的中國藝壇，也應當出現一種新興的氣象」。

然，今日，回首半個多世紀的中國油畫藝壇，並無形成具東方民族特色的油畫新興的氣象。在「決瀾社宣言」五年之後，「七七盧溝橋事變」爆發了中日戰爭，八年之後，中國形成海峽兩岸局面。「文革」前在大陸，泛政治化的藝術美學，視現代主義所追求的形式革命，是一種「反動的」、「非法的」資產階級「新派畫」，形式主義成了一種極壞的名詞。在台灣，當年「決瀾社」的成員陳澄波在「二二八事件」中被擊斃；李仲生遭不幸待遇。台灣無論是第一代或第二代油畫家，無人提及與了解什麼是「決瀾精神」，現代主義藝術的推動形成斷層、零星、模仿式的藝術現象。

也許，如今在世的第二代、第三代藝術學者，需要認眞地、全面地回顧廿世紀兩岸油畫家走過的道路，從中尋找自我與尊嚴是必要的。每個藝術家個人，必須有整體性的反省，藝壇才有整體性的進步。

余在五十二年藝術生涯中，對「決瀾社」精神逐漸悟到它的基本意義，這就是藝術家之道路不是「描寫」性的而是「創新」性的道路。兩岸第一代藝術家基本始於廿世紀廿或卅年代初向西方或日本學習。返國後，創新獨特的藝術風格並無出現理想、成熟的局面。半個多世紀以來，「藝術風格」的獨創往往被描寫題材的「意義」模糊掉了，如「表現平民」、「表現勞苦階級」、「表現戰爭」、「表現革命」、「表現風俗」、「表現女性」、「表現人體」、「表現自然」、「表現器皿」等等，除內容差別外「風格」倒是相當一致或大同小異。這種風格的「一致性」並非是「民族性」的畫風。中

國自古文人講求個性、詩性、靈性與筆墨功力，相反「題材」倒是有很大程度的「一致性」，如「松」、「竹」、「梅」、「菊」等等，都是千年以上文人大家「借題發揮」個性、思想、情感的平凡題材。

在油畫傳統中，用寫實技巧「講故事」的時代早已過去，印象主義那種豐富的色彩和缺少「完整性」的生動筆觸，已經不是金字塔的頂尖部位，而被廣大欣賞者所熱愛。然，在東方並沒有真正掌握印象主義的成熟技巧，大多停留在寫實浪漫主義的繪畫方法上，為題材的「說明性」而強化寫真物象的技巧。但近現代的西方藝術，探索個性與精神性以及純藝術元素的新語言，已有一百年之久。

現代藝術從單純的油畫材質走向多媒材和立體、裝置藝術，兩岸的年輕藝術家留學於歐美，被試驗性的西方後現代藝術現象所感動，以西方較「前衛」的創作理念投入創作，但以整體而言，東方油畫缺少屬於自己的「金字塔」根基，創作的流失與自滅不可避免。

尋找自我的創作道路，是東方油畫家艱鉅的一大挑戰，模仿畫風、固守畫風、故步自封，只會「衰頹和病弱」地任其奄奄一息，坐以待斃。決瀾精神對我們走向現代藝術境界仍然有現實的意義。

余本著以上理念在近廿年的藝術追求中，始終對自己的繪畫方式是否定以至再否定之否定，沒有止步。以西方的油畫技巧與創新精神為借鑑，以中國的文化精神為目的。這一結合是困難重重的，但也是無限光明的。藝術的無國界性正是以它的民族特質價值為前提，這一道理值得反覆省思。

世紀末的隨筆
一九九九年五月於台北縣

三·廿世紀末台灣油畫界的一股清流與反思

（一）引言

自廿世紀一九二○至一九九九約八十年間，是西方油畫藝術大量植入兩岸國人文化藝術的時代。筆者有幸歷經油畫生涯五十二年，目觀中國第一代油畫大師的生活與創作歷程。在八十年間的中國油畫藝術，可謂斷斷續續學習西方暨跟隨西方文化。然，還來不及消化與思考，就已經被更加「前衛」的西方藝術思潮「攪」得暈頭轉向，失掉自主力。目前仍處「盲人摸象」般地追求西方「現代藝術」的局面。

倘若把兩岸的「油畫藝術」與千年傳統的「水墨藝術」相比，是一種「弱勢文化」；既不被西方所承認，亦不被國人所理解和完全接受。廿世紀的西方學術界，始終只重視與研究中國清末以前的「水墨藝術」，而對國人油畫藝術，認為是模仿西方、「不上道」的藝術爾爾，微不足道。

確實應反思，兩岸國人的油畫藝術，在廿世紀尚未成熟，還沒有紮根於民族文化，沒有形成有特色的、有別於西方藝術表象與內涵的國人油畫風貌。

在西方「現代主義」各種藝術理念的衝擊下，似乎單純的油畫材質正處「過時」。以「創新」而論，走到「抽象主義」是否已是盡頭？以油畫為基，各類表現手法與形式，似乎應有盡有。試問，還可搞點什麼？

如此一個現實的窘態，「反正畫不過西方」，不如再往前「跟一步」——探索「多媒材」、「裝置藝術」、「行動藝術」……。

兩岸國人的畫壇，在本質上是相似的；新生一代比較不耐煩去學習、研究西方傳統的油畫技法並以此為基，而是直接模仿「現代藝術」。以「空中樓閣」的方式切入「現代藝術」。因此，「模仿性」、「殖民性」、「販賣性」，依然籠罩兩岸國人的「現代藝術」。誠然，藝術創作走向出招「鬼點子」，頗有一種「新鮮感」，亦難以肯定與否定。

「多媒材」運用的介入，使創作經營偏向「製作性」的「技法」。凡「偶然性」之效果乃無規律、不會「重複」，既好玩又好看。凡屬行為性的藝術，只要豁得出去，就能令眾人為之一驚！至少亦是一條新聞。在這方面，目前大陸的「藝術現象」比台灣有過之而無不及，台灣當年「五月畫會」、「東方畫會」的光彩已成「過去式」，現在是「小巫見大巫」了！也許還要歷經廿一世紀第一個十年之後，才能釐定屬於國人文化的「現代藝術」是什麼？

以上是東方人學習西方文化藝術非常現實的現狀，在此沒有好與壞的問題，因爲尚未擺脫「模仿性」，乃是不成熟的藝術階段。

　　眞正應該思考的問題在於：如何運用西方藝術經驗與技巧，重新創造具民族文化與本土特色之新藝術，讓後代（廿二世紀）肯定今天的我們。

　　兩岸國人的油畫藝術，始於廿世紀，可望成熟在廿一世紀前廿年。換言之，當西方的「油畫藝術」大量傳入國人文化領域一百年之際，代表中國文化具本土性特色的油畫風貌必將成熟，並與世界現代藝術同步。這一成果，有待當下兩岸「跨世紀藝術家」之努力，哪怕是邁出艱難的一小步，卻是歷史性的一大步。

（二）九十年代的台灣油畫市場

　　油畫家們的興趣與注意力開始轉向繪畫市場而改變了價值觀。九十年代由台灣經濟景象帶來的一場「美夢」，又隨著經濟不景氣，轉爲惡夢而清醒。

　　無論是「景氣」或「不景氣」，台灣始終是亞洲甚至全世界繪畫市場最「繁榮」之地。其現象如下：

　　（1）九十年代初，台灣繪畫市場，由傳統水墨轉向油畫；由於房地產之暴漲，股票市場之景氣，「油畫」成爲繪畫市場唯一「吃香」的畫種。在此局面下，「油畫家」如雨後春筍般冒了出來，除原有的油畫家外，有從「水墨」改爲「油畫」；由「水彩」改爲「油畫」等等，可謂五花八門、渾沌不清，無論好與壞，個個有「行情」……。雖無精確統計，但翻閱雜誌廣告，每月「油畫展」（包括「名家聯展」）全台每月展次大約七十上下，每月粉墨登場的「油畫家」大約百餘人。以此推算，一年有千餘油畫家舉辦個展，出售作品，供當時有限的收藏家一買爲快！此種極爲壯觀的「藝術繁榮」，並非台灣是高文化、高藝術水準的社會而出現千百藝術大師所致，而是台灣的經濟繁榮，出現了高消費的「收藏熱」。畫家作品有無「行情」替代了藝術標準。

　　（2）繪畫市場的「吸引力」直接影響了大陸的「油畫出路」。大陸油畫家們把注意力轉向國際拍賣與台灣市場，其中青輩是一股活躍的力量。

　　由於大陸的美術教育，保留「學院主義」傳統嚴格的基礎訓練方式，油畫家普遍的素描寫實功力，是當下西方所不及的，因此比較不費力地以「新古典主義」的面貌打入繪畫市場──畫「東方古典美女」、「裸體美女」、「少數民族風情」等等譁眾取寵，形成一股巨大的「藝術商品」流行於市場，此類「美女作品」最初以工細吸引買家，久而久之，大陸畫家人人可以畫

之，蜂擁而上，更顯市井、市俗之氣，不入品流，個性、色彩全無，匠氣十足。五、六〇年代那般追求純藝術的精神與氣質，日漸褪色蕩然無存。

（3）旅居歐美、澳洲的華人畫家，紛紛來台舉辦畫展，多數看在「台灣人有錢」的份上，以賣畫爲目的。以所謂「國際畫家」的宣傳、包裝，打動收藏家的心。其作品畫價，實際大大高於其居住國之價格。

（4）西方較差的不入流的「藝術品」，在台灣以一流的價格出售。

（三）九十年代的經驗與教訓

在藝術品雲集、經濟繁榮的年代，通過媒體宣傳，「購買藝術品是第四類投資」的口號，大大誤導了收藏家。一股人爲的「炒作」風，令人誤會購買藝術品其利潤有如「投機股」，一年可獲利數倍甚至幾十倍。

每逢畫家年近八十──大概接近「壽終正寢」，不論其作品好壞，統稱「國寶級」而「行情」暴漲，老畫家供不應求，不得不淪落「量產」而失藝術思考，晚節不保。

然，一場亞洲經濟風暴，帶來經濟不景氣，而收藏家的「油畫投資」並無任何好處。殘酷的現實令人豁然醒悟；那不佳的作品，有如「廢紙」一般，「價值」無存。

畫家、收藏家、畫廊，各有各的慘痛教訓……。

台灣的繪畫市場，開始由狂熱、幼稚變得冷靜而走向成熟。繪畫市場之景氣，正處於再堅持一下的努力之中。廿一世紀，「投機性的畫廊」與「投機性的畫家」，在台灣應該失掉市場。

教訓：

（1）藝術性的高低、好壞、雅俗之分，原本是存在的，需要比較而識之，非「商品包裝」可達。

（2）收藏藝術品，對收藏家而言，要以個人喜好爲第一。

（3）藝術品是無價的、保值的，但必須是真正好的藝術品，它不是短期可作投機性投資之商品。

（四）世紀末的油畫清流依然存在

雖然西方的「後現代藝術」潮流，影響到亞洲藝術的發展。「多媒材」與「裝置藝術」成爲比較「前衛性」的藝術形態，但單純的油畫材質，依然有它的一席之地和巨大空間，可以在後現代創造更具時代特性和民族特色的現代油畫藝術，在此沒有因材質而「過時」的問題。

藝術性的靈魂，在於精神性之昇華。

在兩岸國人的文化生活中，「油畫」是年輕而不成熟的，還沒有融合悠久的東方文化精華，使「油畫」高於近代西方油畫藝術的成就。此乃兩岸油畫家在廿一世紀必須實現的理想。

誠然，廿世紀末的台灣，依然存在一股油畫清流，也許他們並無「大名氣」，還沒有成熟的創作成就，但都有十年以上的繪畫實踐，與商業性的「藝術流行」無緣，只是默默耕耘探索自我心靈感覺的表達方式，不受「學院主義」的羈絆。他們可能是廿一世紀的「藝術明星」或「藝術巨匠」。

正處廿世紀末，台灣「跨世紀油畫研究會」（簡稱油研會）誕生了！發表了「藝術宣言」。它打破了畫壇景氣低迷、一潭死水般的沉靜，它以學術的態度、平常的心態出現，這是一個嶄新的火花與訊號，它必將在促進兩岸油畫界的民間藝術交流與學術研討，扮演重要角色，起歷史性的作用。

「油研會」的成立過程，大約醞釀一年之久，以謹慎、嚴肅的態度，以青年畫家為主體，研討、發啟而成立。女性畫家佔有半數以上。在台灣各藝術院校中，女性學子多於男性，但活躍在畫壇上卻以男性為主，女性少之又少，這是不正常的。「油研會」的平均年齡約在卅餘歲，是十分年輕的藝術團體，最長者花甲之年（乃筆者本人），最年輕的畫家，年方廿六。

廿一世紀屬於當今年輕有為的一代！

「油研會」打破了傳統習慣的師生關係。那種只強調以老師為主軸、師長一言堂的「藝術團體」，不但絕無前途，而且有害藝術發展。任何「藝術行為」是自由、平等、需要獨立地創造，甚至要以「反叛精神」為上，才能開啟屬於自己的心靈。

在廿世紀，還殘存的屬於封建主義的「門戶之見」、「師爺作風」、「畫霸」、「劃分勢力」等等，統統要丟棄消滅之！廿一世紀的藝術才有希望！

誠然，油畫藝術的「西方主義」、「跟隨主義」、「模仿主義」是創造本民族新藝術的絆腳石。即使在西方，十九世紀至廿世紀初，以共同理念、畫風、派別為中心的藝術團體，如「印象派」、「野獸派」等，現代已不可能重蹈覆轍，後現代需要更大幅度地探索空間和藝術包容。

跨入廿一世紀，惟一的「共同點」僅在堅持單一的油畫材質創造新意，走自己的路。大家以平常心走在一起。事實上，油研會已默默地共聚研討、寫生作畫、動員創作有半年之久。

在如今求生十分現實的時代，高學歷文憑變得十分重要！形成一種價值觀，亦是執行政策的文件依據。在油研會的成員中，大約有十六位藝術碩士，這是青年人努力學習拚來的。然，文憑就是文憑，它不代表

藝術成就。西方近現代藝術大師文憑都不高，藝術成就卻是一流的。此乃青年藝術家對自己藝術生涯要進一步思考、規化的問題——有了面子還要有裡子。油研會成員對此，頭腦是清醒的。大家刻苦努力，默默耕耘。在廿世紀末的最後一年，有十位舉辦了油畫個展。

油研會最小的成員；龐瑤，獲得廿世紀末最後一個「南瀛獎」；油研會理事長林福全，獲得「全國油畫展金牌獎」；桑忠翔、胡朝景兩位獲得「奇美藝術人才培訓獎」；黃飛，在師大研究所學習期間，獲得「陳銀輝教授油畫創作獎」，以上都是一九九九年的事。

由此可見油研會的青年畫家們，雖然不是廿世紀九〇年代台灣畫壇賣畫的風雲人物，但他們在廿一世紀的藝術成就不可估量。

值得一提的是，油研會的成員都很謙遜，大家生活在一個鬆散的藝術團體中，所謂「鬆散」並非精神之鬆懈，而是提倡沒有家長制、沒有師長制、沒有權威制的相互包容、尊重不同理念、不同畫風，以油畫材質爲創作主體，共聚一堂。

油研會之成員，油畫創作基本是業餘性的，有國中老師、小學老師、設計師、經營裱、畫框、計程車司機、家庭主婦等等，成員是多元化的組合，沒有門戶之見，亦反對學院主義的優越感和一成不變的清規戒律以及僵化的創作理念，提倡在創作實踐中學會自我否定與提昇，在新的創作經驗中再「否定之否定」，以此循環、昇華境界。

在先進、繁榮的商業社會中，繪畫市場很有「賣相」或「賣點」之藝術品，並不代表藝術成就。相反，一不小心就會墮落爲追求「商業性量產」的藝術匠人。

筆者深信；收藏家經歷了廿世紀九十年代的經驗——繳了極高的「學費」，廿一世紀的台灣收藏家，再也不是盲目的購買者。收藏家買畫只爲掛在客廳、餐廳、書房、臥房的時代已經過去。必將以冷靜的頭腦、獨特的慧眼收藏自己所愛，重視創新藝術的價值也是推動文化的發展。一個高尚的、高水準的收藏風氣必將來臨！

重要的問題是：藝術家必須專注投入探索個人的創新境界，不爲純藝術以外的其他任何因素所動。事實上，在台灣如此「癡情」的藝術家大有人在，只不過還沒有那麼有名氣，甚至還完全不被人所知，尙未被人發現。

結束語

筆者摘錄幾段「跨世紀油畫研究會宣言」，也許它能代表台灣另類藝術家之心聲；

「當一切都被貼上外來文化的標籤，一切標榜外來文化，甚至抄襲外來文化之際，本土文化、價值觀已被混淆。我們非常擔憂，面對外來文化的侵略，我們的文化將何去何從？我們的繪畫藝術將陷入一個多麼可怕的黑暗世界中！」

「早在廿世紀二〇年代前後，華人藝術家即開始向歐洲和日本學習並移植油畫技術，但至今尚未形成我們獨特的油畫藝術面貌。其中，有一部分原因在於許多的藝術家陷於商業藝術的流行而不能自拔；亦有部分藝術家，脫離了民族文化傳統的基石，緊跟歐美現代藝術而茫茫然。這是一個文化傳承的危機！我們贊成創作現代藝術，但不贊同跟隨由外國帶回來的現代藝術。油畫只是個媒材，然而藝術的領域卻是寬廣無邊的。一味模仿別人，就會喪失自我。西方有西方的優點，我們也有我們的特色，西方的梵谷、馬諦斯、畢卡索，可以吸收中國的文化，為什麼台灣人不能？」

「雖然數百年來，油畫藝術各家各派林立，似乎再難有新的開發。但我們相信，她仍舊擁有無盡潛能，有待我們發掘。我們將應用最基本的油畫素材，表現嶄新的油畫情調。而在理性的探索之中賦予感性的情懷，正是我們的特色。

在橫跨廿、廿一世紀的世紀轉捩點，面對歷史、文化的傳承、延展，『跨世紀』不會在歷史中缺席。如果說廿世紀是中國人學習西方油畫的世紀，那麼，廿一世紀應該是中國人創造中國油畫風格的世紀——這正是我們的期望與決心。」

以上就是目前台灣部分青年藝術家所思、所想的心聲，他們已經不滿足只畫一些沒有意境的、沒有情調、深度的小山溪流或概念化的農村小景，亦不願畫那些如同廣告、香菸牌式的美女、裸女，而開始思考歷史的、傳統的、文化發展的大問題，力圖擺脫西方模式與前輩畫風，創造屬於自己的藝術面貌，注重觀察生活、汲取創作源泉，堅持寫生加強表現力，不依賴科技手段——攝影、電腦等等。

在高度商業化、科技化的社會，藝術家保持理性的思考，回到人性的、情感的、思想的、實實在在的創作起點，要比前人付出更多的代價與努力。

未來，無論歷史怎樣變化，藝術總是獨立存在！

真正能代表民族精神的油畫藝術——萬歲！！

一九九九年十一月於板橋國立台灣藝術學院

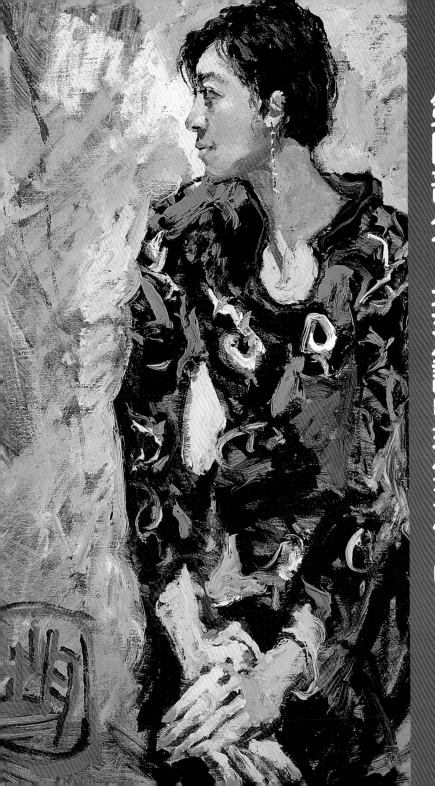

第四部分：技法論暨油畫作品

一 · 畫序

有意味、有情趣和有品佳的藝術創造
──序龐均油畫集

　　龐均君是一位實踐家，是一位有思考、有研究、有理論修養的實踐家。他研究理論，寫文章和專著，都離不開實踐家的身份。由於他的藝術實踐積累了豐富的經驗，他的理論很自然地具有實踐的品格，具有有的放矢的特點。由於他有相當的理論水平，他的藝術實踐也自然有明確的方向，還具有探索性和學術研究的特色。他的理論成就，我在閱讀他的論著《創新油畫技法》中，感受到了；他在油畫實踐上所取得的成績，有他的作品作證；尤其是近幾年來的作品，充分顯示了他是一位傑出的、有創新精神的油畫藝術家。

　　龐均受過系統的、嚴格的藝術教育和訓練，他五○年代畢業於北京中央美術學院。在這座中國最高水平的美術學府，他接受了徐悲鴻寫實體系的教育，培養了堅實的造型功力。但是，他在學生期間，就善於思考，又由於他出生於有藝術教養的家庭，父親龐薰琹和母親丘堤，分別留學法國和日本，是才華出眾和有創新精神的藝術家。龐均從小受家庭薰陶，見識頗廣，對文藝其他領域，也有涉獵。所以，他在校成績雖然優秀，但並非是一個循規蹈矩的徐悲鴻寫實學派的忠實門徒。他非常尊重徐悲鴻大師，也非常感謝在中央美術學院所學到的嚴格寫實功力的訓練，他以此為基礎，踏上艱辛的、獨立的藝術旅途。數十年來，他飽經人生滄桑，在體味人生中，他不斷地悟，也不斷地有所得；同時，他在大量接觸古今中外的文藝遺產中，不斷地思考，也不斷地悟，不斷地有所得。他在油畫實踐中做過許多試驗，成功的、失敗的。他有過喜悅與苦惱，興奮與頹喪。逐漸，他磨練出作為藝術家應有的品格：勝不驕，敗不餒。他之所以能取得今天的成就，正是和他幾十年來鍥而不捨的努力分不開的。

　　作為油畫家，龐均認真鑽研了西方古典藝術和現代藝術遺產。古典與現代，表面上看它們是相互對立的，但在精神上卻是一致的。現代藝術是在古典基礎上發展起來的。在研究中，龐均既避免了他的長輩中的一些人堅守古典寫實藝術，摒棄現代藝術的偏頗態度，也沒有像另一些

人一味盲目崇拜西方現代主義，而全盤否定古典遺產那樣激進。他在古典與現代之間尋找共同點，吸收它們各自的專處，爲自己的創造所用。同樣，在油畫和中國民族藝術，特別是水墨寫意畫之間，他也逐漸地認識到，兩者雖是不同的體系，但也有融合的可能。他在西方近現代藝術大師的創作中，看到他們追求的寫意性、象徵性和表現性，正是中國水墨文人畫的特長。產生於西方的油畫，要在中國這塊土壤上生根、發芽、開花、結果，中國的藝術家們除了要認眞研究西方油畫遺產外，還要立足於本民族的文化土壤，吸收民族藝術的精華，使兩者有機融合，產生有創新意味和品格的中國油畫。龐均君在研究了西方現代油畫的發展過程和中國水墨文人畫的理論及實踐之後，明確地指出，加強寫意性是中國油畫創新的重要途徑。龐均君對水墨之道也是諳熟的，在理論上和實踐上均有造詣。近十來年以來，他的油畫創作正是在結合水墨之道與油彩之法上，做了非常有意義、有成果的試驗。

龐均君油畫作品最顯著的特色是既保持了油畫語言的特性，保持了油畫的感覺，又有機地融進了中國傳統繪畫的寫意性。油畫語言描繪物象的具體性，常常是通過素描造型，即結構表現出來的。過分強調這種具體性，過分強調素描造型，會使油畫語言失去生動性和趣味性，是一般寫實油畫的通病。而完全拋棄了油畫語言的特性和感覺，又容易走向另一個極端，走向非油畫化的道路。龐均君是受過寫實訓練的油畫家，他謹慎地，有節制地捨棄了傳統寫實繪畫的模擬寫實性，他走向自由表現而在概念化和抽象前面止了步。這樣，他油畫創作中所運用的寫實造型與結構性是經過他改造過的，和水墨畫中的寫意性走到了近處，很自然地相互融爲一體，所以讀龐均君的畫，我們不會感到，他是用水墨的方法畫油畫；而是鮮明地感到，這是油畫，是運用和吸收了寫意水墨審美觀念和技法的油畫，是有革新精神的油畫。

龐均君油畫作品的寫意性表現在哪裡？當然，不是僅僅表現在技法和樣式上，例如，線的加強（尤其是一波三折線的運用），空白處的採用（通過色彩關係來表現），以及作者書法體的簽名及畫出印章等等，雖然這些技法和樣式也是龐均君寫意油畫語言的組成部分。龐均君油畫寫意性最重要的特色，是他觀察和表現客觀世界的方法有別於一般的寫實油畫。他更注重「心」的作用，也就是說他重視眼睛的觀察，更重視心的領悟和體會；他不僅在描寫客觀物象，而且更在寫自己內心的感受，寫自己的感覺與感情。一幅幅靜物，一幅幅人體，一幅幅風景，都滲透著作者的情和思。從這個意義上說，龐均君筆下的畫，有相當強烈的主觀色

彩和精神性，但卻絲毫不概念；相反，這強烈的主觀性和精神性與鮮明的形象性緊密地結合在一起，彼此難解難分。

龐均君自覺地把水墨畫自由抒寫的筆法引進油畫，他當然懂得，這自由抒寫的筆法是自由心境的表現。而對藝術的虔誠，是造成這種自由心境的基礎。在他作品中可以看出，他的心態是真誠的，他以很虛靜的態度來作畫，所以他畫得自由、輕鬆。我們在他的作品前面，不像在不少其他人的油畫作品前面那樣有一種沉重感。傳統水墨畫家有「玩」（play）畫的說法。所謂玩，就是自由放鬆地像遊戲一樣。不過，如果沒有修養，沒有本事，那是「玩」不好的。龐均君的畫給我的感覺是內緊外鬆，畫的內核很凝練、緊湊，畫的外在形式很自由灑脫；是在平面感裡有深度，他是有哲學深度地在「玩」，說明他有很深的修養。沒有豐富的生活閱歷，沒有文學的、音樂的、造型藝術的各方面修養，是畫不出這樣有意味、有情趣、有品味的作品出來的。

正如龐均君在他的理論著作中不止一次地指出的那樣，廿世紀的一些西方藝術家如馬諦斯等，也在油畫的寫意性方面取得重要突破。西方人的探索和創造性，成果無疑給中國的藝術家們以很大的啟示。龐均君的油畫之所以能走到今天，也部分地得益於西方大師們藝術的啟發。只是，把龐均君的油畫作品與馬諦斯等西方油畫家的作品作比較，就可以明顯地發現，同樣是寫意性的油畫，在中國這塊土地上生長，有民族傳統藝術修養的龐均君的創作面貌，既是個性獨特的，又具有民族繪畫的風采。它的情調和趣味不僅使人想起水墨藝術，而且還使人聯想到敦煌壁畫和其他民族藝術的瑰寶。這是中國的寫意性油畫，浸透著中國人的審美感情。不，更嚴格地說，這是龐均君，一位有民族自豪感、有民族責任心和民族文化修養的中國藝術家創造的寫意性油畫，他的創造是對中國油畫事業的一份奉獻，也是對世界油畫事業的一份奉獻。

是為序。

邵大箴
於北京中央美術學院

二·技法簡論

　　本書「圖版」複製之畫頁，選自近年部分油畫作品。畫風之漸變，順其自然。作品表象雖有不一，理念始終如一。

　　「創作」對藝術家而言，不是「結束」，而是「過程」，即「思維性」、「觀念性」轉化為「實驗性」、「視覺性」。

　　友人常問我：「你畫風屬那一派？」每次我都無言可對。我雖偏愛「後期印象主義」、「野獸派」、「表現主義」、「抽象主義」，但我不屬於他們，亦從未刻意模枋。

　　以第一次個展計；走過五十一年藝術生涯，作畫一萬陸仟個工作日總是有的。始終是學習－思考－實驗；再學習－再思考－再實驗，以此循環、周而復始，求精於油畫技法之真諦，尤在近十餘年，悟得「有法之極，歸於無法」、「出新意於法度之中，寄妙理於豪放之外」、「無意得天趣」之啟示，故油畫技法與創作漸漸步入中國繪畫理念之「一氣呵成」、「氣韻生動」之寫意境界，表現題材之內容變得並不重要，非畫之目的，乃是「借題」、「借形」、「借色」表現心靈感覺。由內心激情所產生之繪畫行為，貫穿過程始終，無意中留下形、色、筆之絕妙天趣。趣中有形而非真形亦非無形，有色並非光影之冷暖色，而在物體與背景以及色塊互相搭配組合、形成之表現力和張力。在此，「空間意識」仍是不可丟棄的意念。所謂「筆下留情」乃是繪畫生命力之第一要素。，這一情的流動，全在油彩、用筆之厚薄、快慢、肌理、意到筆不到之「非完整性」、以及古書法之「屋漏痕」。以工匠式地製造、經營肌理之「美」，有「神秘」效果但無生命源本彰顯之力，故不可多用，它可以欺俗目，而不能邀真賞。

　　寫意的繪畫境界，全在一念之間，秒差之落筆「定形」、「定色」。一但出手落筆而不改，瞬息萬變定成敗，畫中必有瑕疵，但這一「瑕疵」正是一般人所不知的妙處與天趣。寫意的境界不是憑空而能產生的，它需要堅實的繪畫基礎與功力，由「必然王國」昇華為「自由王國」。這一過程除熟練的技術性技巧外，有賴於觀念修養之深化。誠然，無基礎的、表象貌似「寫意」、「帥氣」的藝術品是很多的，但畢竟空洞、不耐看。真正的寫意境界，除其繪畫功力外，繪畫過程乃是，目中無人亦無我，但「我」在畫中，畫中有「我」。一切順其自然，必有妙趣呈現。

　　畫之天趣絕非經營可得之。下筆不改，絕無重疊改動之筆，塗滿畫布立即落款簽名，簽名乃是構圖、線條所需，色、線、形交錯一體，此

乃學問也！

　　作畫以不改爲原則，保持「原味」爲第一首要。我個人，每完成一幅作品，很少得意孤芳自賞。始終認爲：最好的作品是下一幅……。惟重「過程」，次「結果」，過程不佳，結果必劣，故畫之好壞不在作畫時數之長短，一畫千金方爲貴。回首向來蕭瑟處，歸去，也無風雨也無晴。好壞成敗本來空，何必多計較？總是寄希望於下一幅作品……，顯示尙未僵化，仍在進步，慶幸也！

<div align="right">一九九八年決瀾後草堂</div>

三·圖版（龐均油畫作品）

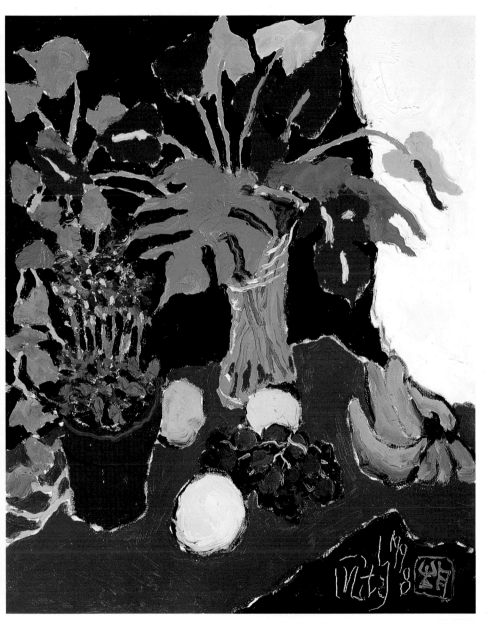

〈紅、綠、黑的節奏〉　60.5×50cm　1998　私人收藏

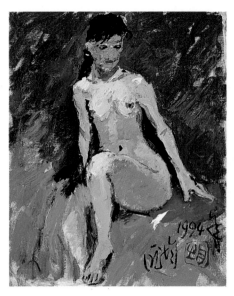

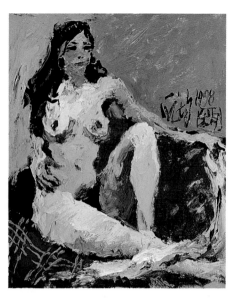

〈瞬間印象〉　60.5×50cm　1994　私人收藏　　〈寫意一瞬間〉　60.5×50cm　1998　私人收藏

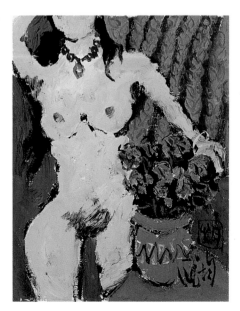

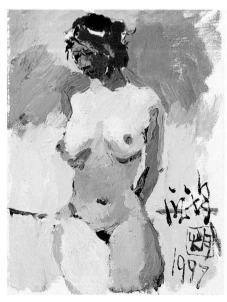

〈人與花的青春〉　27×22cm　1997　私人收藏　　〈肢體之神韻〉　27×22cm　1997　私人收藏

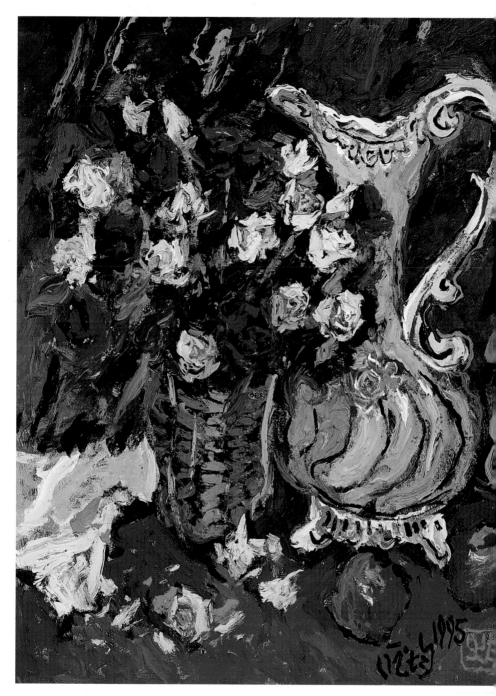

〈寫意中之玫瑰情〉　91×72.5cm　1995　私人收藏

〈灰色與線〉　27×22cm　1997　私人收藏　　　　〈色線之交錯〉　27×22cm　1997　私人收藏

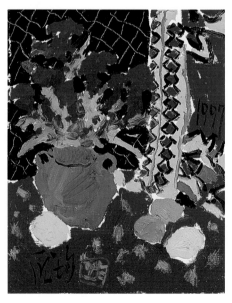

〈白與黃紅藍黑〉　27×22cm　1997　私人收藏　　〈紅與黑〉　27×22cm　1997　私人收藏

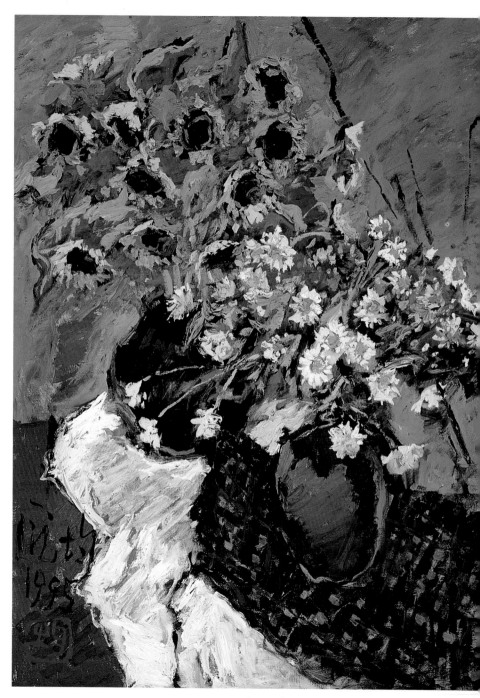

〈向日葵與瑪格麗特之對話〉 145.5×112cm 1995

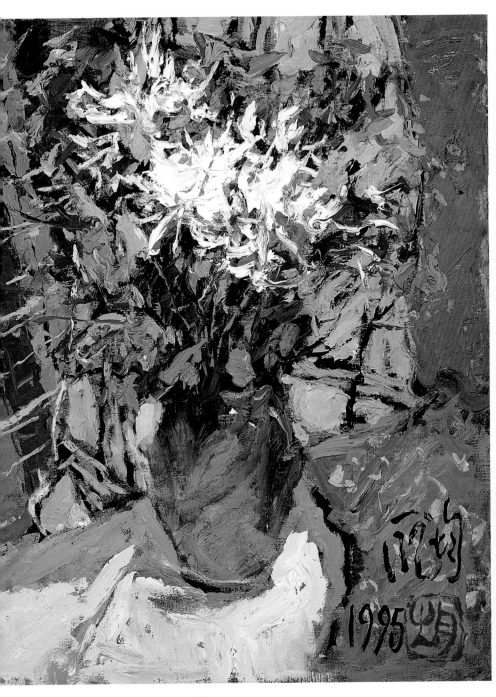

〈飛筆花活〉　91×72.5cm　1995　私人收藏

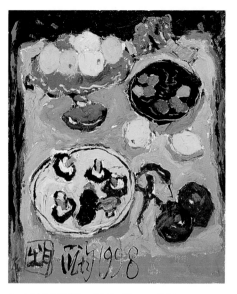

〈一桌美食任君選〉　60.5×50cm　1998

〈黃色之雅頌〉　72.5×60.5cm　1994　私人收藏

〈黑白與紅綠的對話〉　60.5×50cm　1998

〈亮黃色之背景〉　1993　私人收藏

〈黑藤椅〉　27×22cm　1997　私人收藏

〈線之趣〉　27×22cm　1997　私人收藏

〈平溪小蘇杭〉　60.5×50cm　1997　私人收藏

〈峽谷斜陽〉　60.5×50cm　1997　私人收藏

〈山水之趣在揮毫〉 60.5×50cm 1997 私人收藏

〈歪罐與果香〉 27×22cm 1997 私人收藏

〈黑、黃與紅點〉 27×22cm 1997 私人收藏

〈吉他與花布〉 27×22cm 1997 私人收藏

〈健美〉 27×22cm 1997 私人收藏

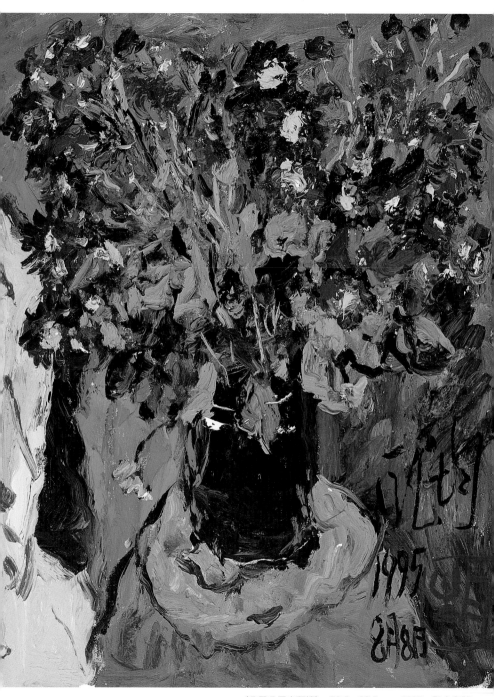

〈八月八日之狂情〉　72.5×60.5cm　1995　私人收藏

〈瘋狂百合（百年好合）〉　162×130cm　1995　私人收藏

〈淡雅之灰色〉
60.5×72.5cm 1995

〈灰色之寫意〉
60.5×50cm 1998
美術館典藏

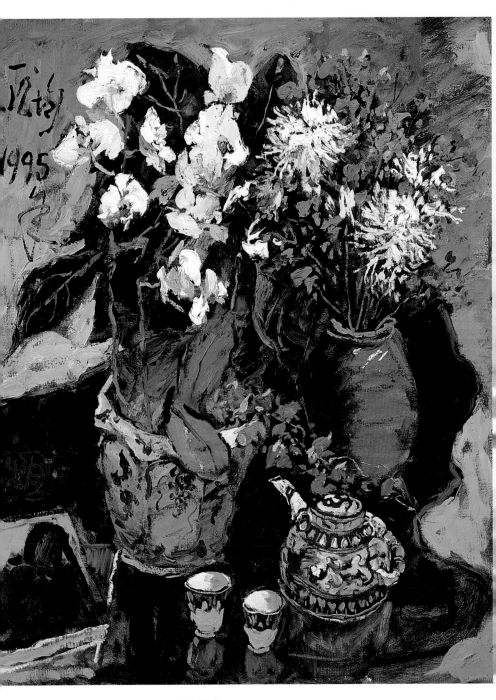

〈蘭香茶醉〉　91×72.5cm　1995　私人收藏

〈燈下裸女與黑色背景〉
72.5×60.5cm
1995　私人收藏

〈黑、紅之間的膚色〉
27×22cm　1997　私人收藏

〈藤椅上的吉他〉　162×130cm　1997

〈方格布與彩罐〉
27×22cm
1997　私人收藏

、灰與黃之組合〉
.5×50cm　1998

〈黑、白、灰、藍、紅〉
60.5×50cm　1998

〈檸檬與活魚〉
60.5×50cm　1998

〈牡丹花・中國情〉　162×130cm　1997

〈寶藍色前之粉白裸女〉　72.5×60cm　1998

〈蘭花雅姿〉　72.5×60.5cm　1996

〈黃白與黑紫的對話〉　162×130cm　1995

〈黃色之野性〉　162×162cm　1995　私人收藏

〈黑色底的花衣〉　80×65cm　1995　私人收藏

〈黃白與紅黑之交錯〉　80×65cm　1995　私人收藏

〈夢黃賓虹No.2〉 162×130cm 1993 私人收藏

〈疑是銀河落九天〉　60.5×50cm　1996　私人收藏

〈紫紅玫瑰〉 60.5×72.5cm 1993 私人收藏

〈似桂林非桂林〉 130.3×162.2cm 1993 私人收藏

〈水仙之寫意〉　80×65cm　1994

〈西班牙舞 No.1〉 72.5×60cm 1994 私人收藏

〈小天地〉 65×53cm 1993 私人收藏

〈蓮葉荷田田〉　60.5×50cm
1996　私人收藏

〈濃墨〉　73×73cm　1991

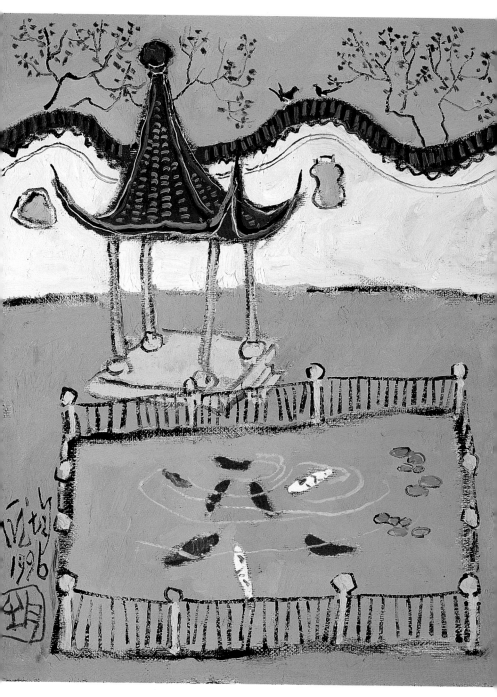

〈又得浮生半日閒〉　60.5×50cm　1996

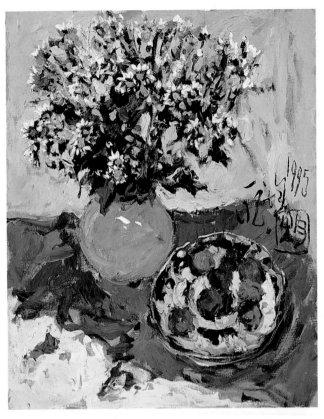

〈藍灰色之寫意〉　91×72.5cm
1995

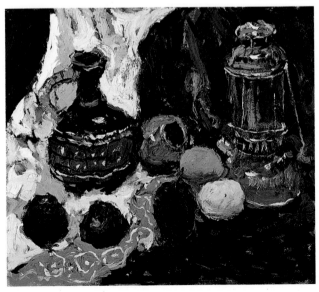

〈古董與鮮果〉　53×45.5cm
1996　私人收藏

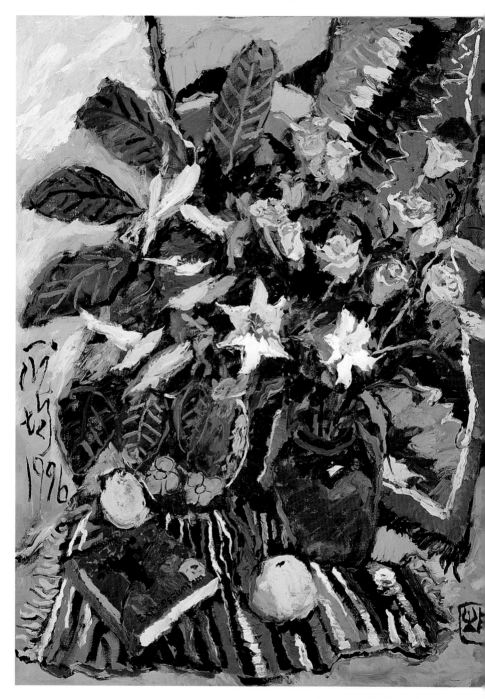

〈色之寫意〉　145.5×112cm　1996

〈白日靄悠悠〉 50×60.5cm 1996 私人收藏

〈賓虹遺意〉 53×45.5cm 1993 私人收藏

〈石屋〉 60.5×50cm 1997 私人收藏

〈九份人潮〉　53×45.5cm　1994　私人收藏

〈椪柑熟了〉　45.5×53cm　1993　私人收藏

〈菜地正芳香〉　65×80cm　1993　私人收藏

〈小街〉 60.5×50cm 1997 私人收藏

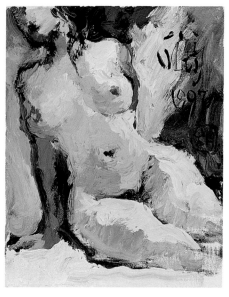

〈水街〉 27×22cm 1997 私人收藏　　　　〈寫意之裸女〉 27×22cm 1997 私人收藏

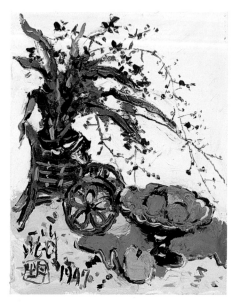

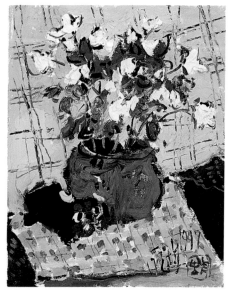

〈白色更襯春色美〉 27×22cm 1997 私人收藏　　〈淺灰色之寫意〉 27×22cm 1997 私人收藏

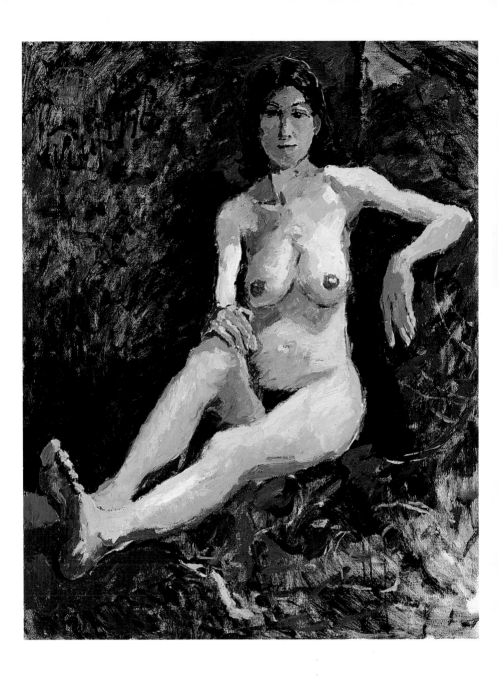

〈燈下寫意〉　91×72.5cm　1996　私人收藏

〈薰琹遺韻之一〉　45.5×53cm　1996　私人收藏

〈薰琹遺韻之三〉　45.5×53cm　1996　私人收藏

〈薰琹遺韻之二〉　45.5×53cm　1996　私人收藏

〈薰琹遺韻之四〉　45.5×53cm　1996　私人收藏

〈夢三峽〉　162×162cm　1995　私人收藏

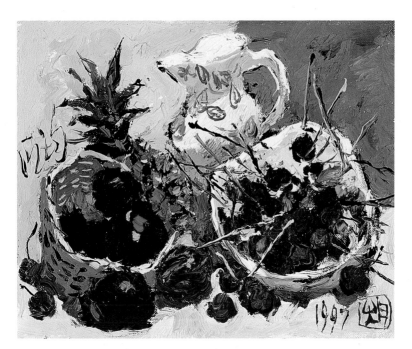

〈罐之變色一〉　27×27cm　1997　私人收藏

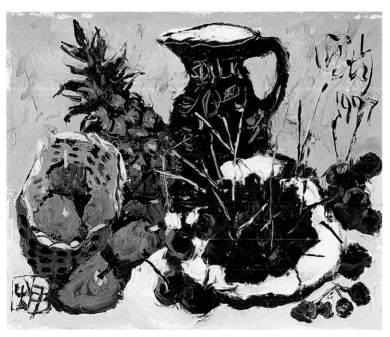

〈罐之變色二〉　27×27cm　1997　私人收藏

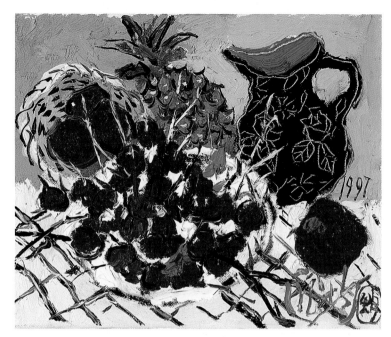

〈罐之變色三〉　27×27cm　1997　私人收藏

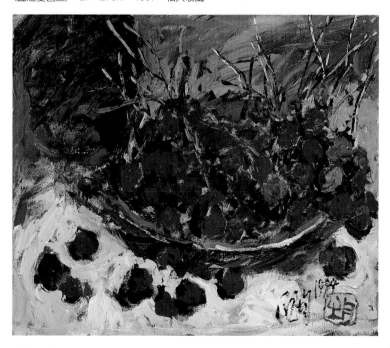

〈貴妃之最愛〉　60.5×50cm　1994　私人收藏

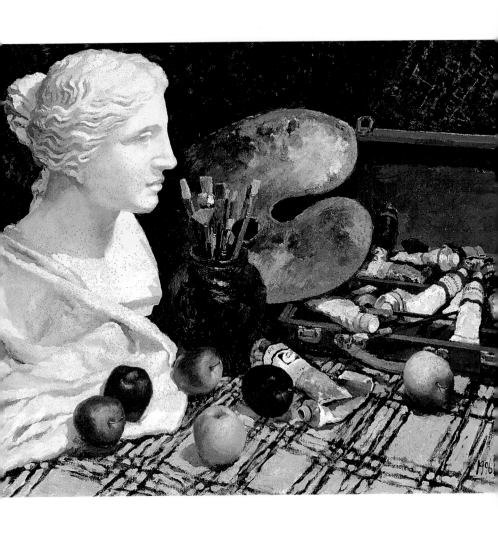

〈藝術伴侶〉　91×117.5cm　1996

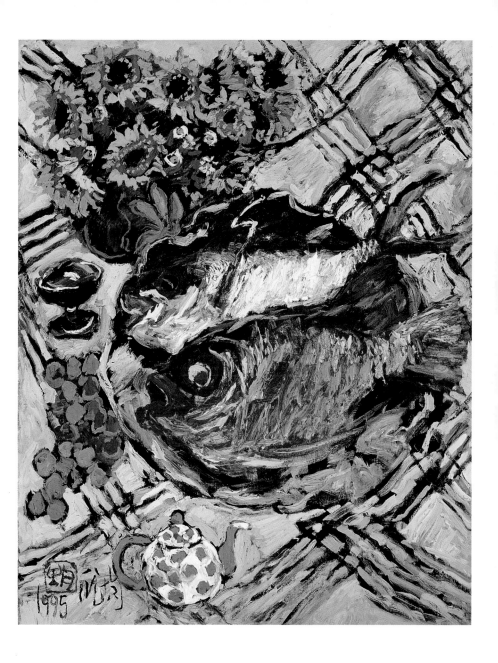

〈紅魚與綠壺〉　162×130cm　1995　私人收藏

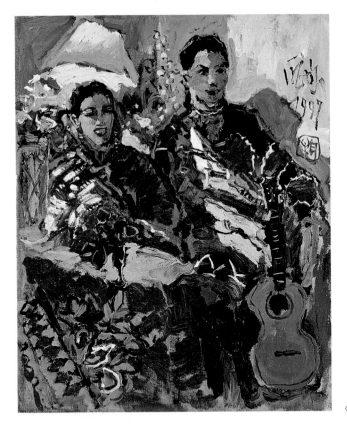

〈姊妹花〉 45.5×38cm 1997

〈礦工屋〉 50×60.5cm 1997
私人收藏

〈平安的一天〉
60.5×50cm　1997　私人收藏

〈前面就是車站〉　50×60.5cm
1998　私人收藏

〈香火永旺〉　60.5×50cm　1998　私人收藏

〈咫尺新與舊〉　60.5×50cm　1998　私人收藏

〈紅黃藍綠與黑線〉　100×80.5cm　1998　私人收藏

〈灰藍與黑線〉　80.5×65.5cm
1998　私人收藏

〈寫意念故鄉〉　65×53cm
1995　私人收藏

187

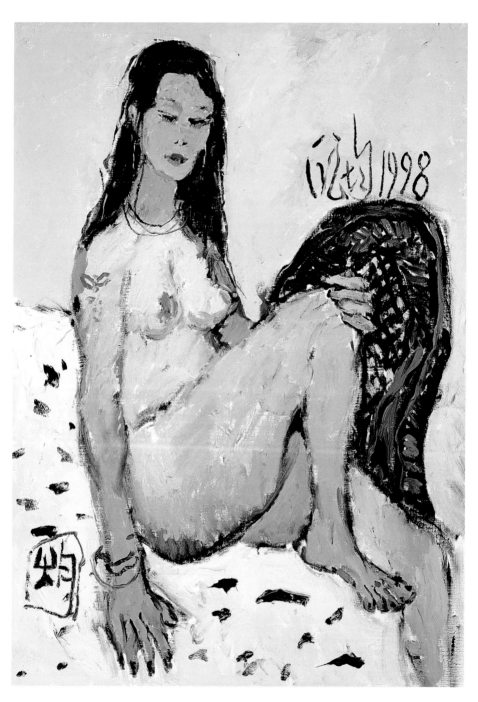

〈黃、黑前的台北女孩〉　100×72.7cm　1998　私人收藏

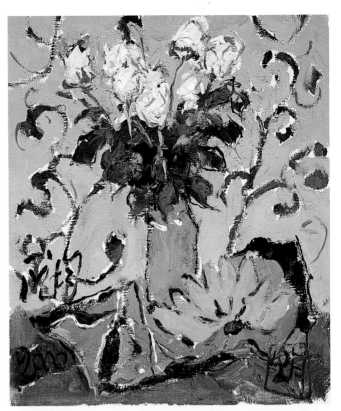

〈綠色趣味〉　53×45.5cm
　　　　　　　2000

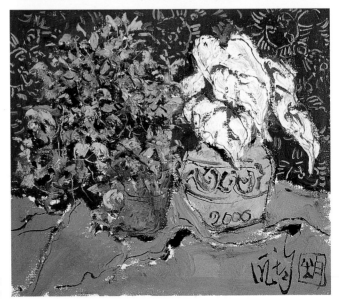

〈線條與藍灰〉　53×45.5cm
　　　　　　　　2000

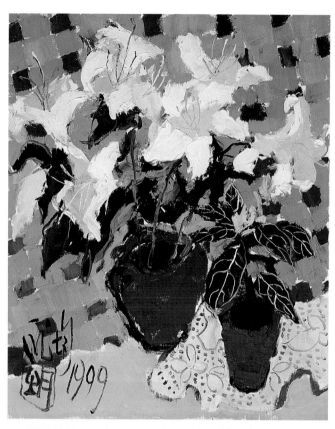

〈紅花盆〉　60.5×50cm
1999

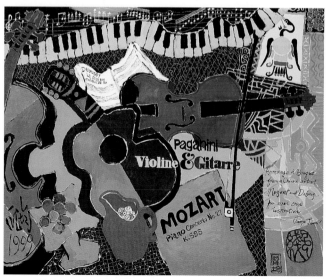

〈向BRAQUE致敬〉
130.3×162.2cm　1999

〈山林〉　162.2×130.3cm　1999

Qiu Ti (Schudy)(1906——1958)
unsated (1931) oil on canvas 94x83cm
Collection of Pang Jiun, Taipei
以
PANG JIUN (1936——)
undated(1999) oil on canvas 165x165cm

〈母與子〉　165×165cm　1999　私人收藏

192

〈流失的傑作與作者影像〉
162.2×130.3cm 1999
私人收藏

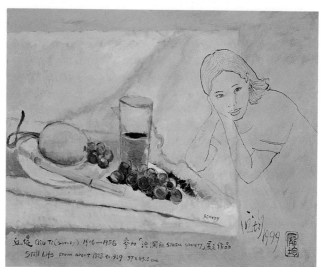

〈憶母親〉 130.3×162.2cm
1999

〈生日Party〉 165×165cm 1999 私人收藏

〈在綠布上〉　45.3×53cm　1999

〈一個休息的姿態〉　153×65cm　2000

〈黃瓜登堂〉 65×53cm 2000

〈點、線、色〉 65×53cm 2000

〈藍色寫意〉 53×45.5cm 2000

〈對比之快感〉 53×45.5cm 2000 私人收藏

〈荔枝上市〉　65×53cm　2000

〈馬來西亞舞者〉　72.7×60.6cm　2000

〈黑色果盤〉　50×60.5cm　1999　私人收藏

〈黑桌布〉　53×65.1cm　2000　私人收藏

〈黑綠之趣〉　61.5×53cm　2000　私人收藏

〈黑綠之美〉　61.5×53cm　2000

〈黑色張力〉　65.1×53cm　2000　私人收藏

〈無意之寫〉　65.1×53cm　2000　私人收藏

〈灰色寫意〉 165×165cm 1999

〈黃、紅色中的黑色元素〉
65.1×53cm 1999
私人收藏

〈隨意〉　53×45.5cm　2000　私人收藏

〈紅火鶴〉　53×45.5cm　2000　私人收藏

〈亂中的香味〉　65.1×53cm　2000　私人收藏

〈寫〉　65.1×53cm　2000

〈黑藤椅〉 162.2×130.3cm 1998

〈紅、黑、黃〉　53×45.5cm
1999

〈桔色與黃色〉　50×60cm
1999

〈暗綠與紅〉 65.1×53cm 2000

〈黑色串連〉　53×65cm
2000

〈粉色玫瑰與黑灰〉
65×53cm　2000
文化局典藏

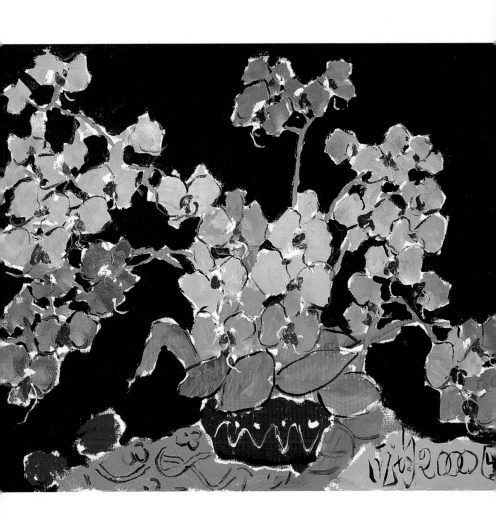

〈黑背景前的蝴蝶蘭〉　72.5×90cm　2000　私人收藏

〈九二一之殤〉　231×200cm　2000

四‧圖版後論

油畫技法昇華至「平面」與「寫意」的藝術哲學

　　油畫自西方傳統之「三度空間」概念逐漸邁向「二度空間」，就表面形式而言；變得簡單而「平面」化。這並非是技法之倒退，相反，乃是技法難度更高之境界。此點，與中國傳統水墨相似；畫法由「楷書」、「行書」、「行草」至「大草」、「狂草」。繪畫；由「工筆」、「半工、半寫」至「寫意」、「大寫意」。精神意義是一致的。此外亦需要成熟的、深厚的、爐火純青的繪畫功力。

　　但是西方的藝術思想，沒有像中國文化精神、至少有一千五百年以上，精神如一地不斷追求繪畫哲理之深化。因此，要深入地研究，方知中國的藝術哲學是比較更有深度追求「抽象概念」和「精神因素」，此乃西方繪畫理論遠不及的。以筆者淺見：正因為西方的繪畫技術理論沒有像中國水墨畫論那麼有深度的「人文哲學」，所以近、現代西方藝術基本立足於追求形式表象之標新立異。這種變化非常快，歷時很短。以筆者愚見；多半尚未達到某種「創新理念」境界之極限，就已被新的「創新」思潮所替代。「野獸派」和「日耳曼的表現主義」，如果再深化、跨前一步，也許將是西方自古以來最具「精神性」的不朽偉大油畫藝術。事實上，康丁斯基本人的作品，並沒有理想的實現他的偉大理論，他晚年的作品反而缺少「精神性」，他在油畫中的「精神符號」缺少「生命性」和「情緒化」，只是理性的排列組合。倘若余沒有長期地研究與油畫實踐中試驗中國「筆墨理論」，絕不敢對康大師提出如此大膽看法。

　　恕筆者試舉一些近代西方偉大畫家，他們是：梵谷、馬諦斯、勃拉曼克、諾爾德（Emil Nolde, 1867-1956）、魯奧、基爾比那（Ernst Ludwig Kirchner, 1880-1938）、繆勒（Otto Müller, 1874-1930）、修米特—羅特魯夫（Karl Schmidt-Rottluff, 1884-1976）、勃拉克（Georges Braqve, 1882-1963）、莫迪利亞尼等，他們的繪畫，在西方的評論中，稱為「後印象主義」、「野獸派」、「表現主義」、「立體派」、「巴黎派」云云，他們都是非常有才氣、極個性化、情緒化，瘋狂的、對形、色敏感的、豪放狂熱的油畫家。事實上，他們的油畫藝術，我們只要以平常心，如同欣賞齊白石的作品一般去看此類油畫

作品；不難發現，其基本的精神與心態，已經同中國「潑墨」、「寫意」走得很近了！有如中國書畫大家，造化於自然，進入有法之極便是「無法」，妙得天趣，隨性「玩弄」筆墨功力，暗示人生哲學。但是，西方的油畫大師還沒有到達中國文人的精神境界，沒有徹底的「中得心源」。由於文化背景之不同！由於油畫材質特性之局限；由於西方沒有「氣功」文化；沒有像王維所主張的詩與畫的結合——那種深刻的「文學性」、「音樂性」融合一體。所以油畫技法沒有「寫意」學說，只有「重疊」、「複蓋」、「分面」、「多層畫法」、「銜接」、「揉光」等技法之說。

中國水墨藝術的「立意」論、「氣韻」論，所謂「一氣呵成」、「氣韻生動」，對油畫而言，是難度極高而無人翱翔的一遍天空。

當西方油畫開始脫離自然表象，走向純藝術語言的同時，一九一三年在紐約出現了「達達主義」（Dadaism），以杜象為代表，發明了「物體藝術」之觀念，一九一七年一件（高60cm）的現成物品——瓷小便器，取名為〈噴泉〉Fountain，從此開始了現代藝術新時代。

單純的油畫材質，逐漸被加入了「布貼」、「紙貼」、「木片」、「砂子」、「羽毛」、「繩子」、「鐵絲」等等，出現了「多媒材」之藝術；從平面變為半立體，甚至完全立體——「裝置藝術」。以材料而論；可能完全是鐵、銅、玻璃、石頭等等，一切都可以用得上。或者什麼都不需要，只需要「行為」——即「行動藝術」。或者只需要表達某種「觀念」、「思考角度」——即「觀念藝術」，記錄一些「論點」，討論一些「問題」。這一切都視之為「藝術行為」範疇的藝術現象。

在錯綜雜亂的後現代藝術現象中，藝術的本質和它的概念變得模糊不清。中國油畫學子除了必須認真、全面地學習西方的油畫「技術」（寫實的、印象的、材料運用、造型原理、色彩概念等等）的一些基礎知識外，繪畫創作完全不可「參考」或「模倣」西方任何藝術「流派」和形式。因為自古以來的藝術形式都是由精神而產生。「宗教藝術」形式必須服從宗教精神、內容所需，有某種「形式規範」和「標準」。「插圖藝術」、「服務於政治性的藝術」、「教育性圖象」等等，形式同樣必須服從內容。但藝術家的創作，必須「中得心源」，由精神因素的源泉形成藝術形式之創新，才是真正的藝術創造與貢獻，誠懇地拜託理論、評論家們要不斷引導畫家走向這一光明之道。

「藝術靈感」是個人精神修養之結晶，任何創作靈感不可學亦無可學。沒有品格之精神境界，亦不可能產生有品格之藝術形式。

「油畫」雖然是西方之藝術傳統，但不能永遠是西方「獨霸」的藝術。

必須創建中國自己的油畫門派與風格。這必須立足於本民族之文化背景。倘若一味地追求西方「藝術流行」，不過「藝術小販」爾爾。然，油畫技巧必須向西方傳統「學透」、「學深」。對任何繪畫「形式」與「風格」不可學更無可學。倘若以建設「人文精神」領先；創新獨特的油畫風格是不難的。

中國油畫家必須對西方藝術傳統——從十五世紀文藝復興始，至廿世紀末；從古典到近、現代；後現代，六百年的一切藝術形態和美學理論，要有整體的、深入的概念和深厚修養，同時立足於本民族文化之根，對傳統文化精神亦必須不斷地學習(因為實在太悠久、精深。)，修養方可精貫日月、中西。切入西方油畫傳統；對時殊風異而正時興之藝術，有切中時弊之力，創新自我面貌。

世界各地商業繪畫市場，油畫風格以照片式的精細畫格為多，尤在美國如此，東南亞亦不例外。此種商業性的「賣點」，不是什麼「藝術潮流」，只能說是「收藏家」的「格調」影響了「藝術品」流通的「品味」。一般而論：此類仿古典畫風的油畫，因為要像照片一樣「光滑」、「細膩」，過份地注重「素描因素」，所以色彩全無。論畫面，遠不如西方古典油畫。因為古典油畫技法是「透明畫法」，除細膩、平滑之造型外，色彩是單純、亮麗、透明的。中國古代的重彩、工筆花鳥作品，論「工細」遠勝攝影。再好的攝影，放大以後，那孔雀之羽毛是模糊的，但工筆畫中卻毛羽可數而且色彩絢爛生動，絕非死氣沉沉。這亦是中國民族之愛好——好「喜色」、好「喜氣」。余在北京好友——一位退休教授、油畫家，他來台訪問，告知我：他可鑑定抄照片畫油畫之作品，究竟是柯達(Kodak)「底片」還是富士(Fuji)、柯尼卡(Konica)「膠捲」……十分幽默，此乃「新行業」也！無疑：藝術極端商品化之今日社會，「藝術品」已失古代那「高貴」、「雅氣」之貴族化地位，而趨向平民化。普遍「藝術家」畫格、品味之墮落，乃世界文化之悲哀！誠然，能夠承受內心深沉之悲傷的藝術家總是存在。其數量愈稀少，就是該出大師的年代。

世上許多好藝術，往往百年之後，人們方始有所悟，此乃康丁斯基的「三角形精神生活」之哲理；它的頂尖處往往獨獨站著內心深沉的悲傷者，貝多芬就是一生孤獨站在高處而受謾罵，「直到若干年後三角形的大部分才到達他曾經孤獨站立的位置。」、「三角形的任何一部分都有藝術家。……而這些盲目的藝術家或只有低俗目的的，則為大眾所瞭解和讚賞。」

中國文人亦有此論：「如惲香山題畫云：「畫須尋常人痛罵，方是好

畫。」陳老蓮每年終，展覽平日所積畫，邀友人傳觀，若有人讚一好者，必即時裂去，以爲人所共見之好，尚非極品，此宋玉「曲高和寡」、老子「知希爲貴」之意。」（賓虹大師所述）

可見，藝術大師之境界；中、西精神一致。

有出息的油畫家，必須立志攀登「三角形頂尖」之決心，不要「隨大溜」（北京土語）隨俗習非，妄想在「三角形之大部分」甚至「底部」去「撞大運」。有人盛氣凌人地宣佈自己是「前衛」者，是「達達派」。這叫沒有知識。他且不知此乃「外國爺爺、奶奶」們在八十四年前「玩」的藝術。

眞正的藝術天才，總是當「大部分人」大喊大叫「現代藝術」之時，他已走向「後現代」。如今，「大部分人」還在糊里糊塗搞不清何爲「後現代」之時，有遠見的聰明人，應該想「後現代」之後的「後後現代」是什麼？中國在廿一世紀的油畫——何處是歸程？「創新者」必然是寂寞的。尚未成熟之前，不可能有人注意、發現、讚美他的藝術。但要心甘情願，持之以恆，方可大器晚成。藝術要達崇高境界，純全內美，乃是作者品節、學問、境遇、經驗、修養、胸襟，包涵甚廣，非十年、八年不可達，此乃藝術走向成熟、造化之規律，不可違之。

筆者想起一件發人省思的眞實故事；美國費城近郊巴恩斯基金會BARNES Foundation美術館，典藏有一百八十件雷諾瓦作品。六十九件塞尚作品。六十件馬諦斯作品。此外還有許多馬奈、莫內、梵谷、畢卡索等近代藝術大師之精品，其中有雷諾瓦、梵谷之作品，可謂世人不曾見過亦無出版過之曠世傑作。可見創辦人阿爾巴特·巴恩斯是一位眼力多麼高強的收藏家，他當時收藏以上作品，是還未被「重視」、「肯定」的「現代繪畫」。但他獨具遠見而自信地在一九一四年花費二千五百萬美元的巨額收藏這些作品。巴恩斯博士（Barnes 1872-1951）在三十歲時，因發明一種新眼藥而致富。他喜歡美術、收藏畫作、撰寫畫家專論，立足教育目的、規化建立美術館。一九二三年當他的收藏在費城學院展出時，批評家發表文章，指出；「展覽室有傳染病入侵」，有人批評：「這樣的畫家是瘋狂的、墮落的」。這是七十五年前之事，不算遙遠，當時中國畫家；林風眠、常玉、徐悲鴻、孫福熙、潘玉良、吳大羽等正在巴黎。

巴恩斯博士一氣之下，自己成立了美術館。一九三三年巴恩斯收藏了塞尚的代表作〈沐浴者〉。塞尚晚年畫過多幅〈沐浴者〉。費城美術館宣佈巴恩斯之收藏是「次級品」，此事亦大大激怒了他。事實上，巴恩斯所收藏的是塞尚離世當年最後之遺作，勝過費城美術館之收藏。

巴恩斯臨終遺言是：「牆上之所有畫作都不可移動！不外借作品。」

直到他過世十年後，一九六一年該館「開放」，但必須事先預約購票，每週開放三日，只可供少數人一飽眼福。這批典藏無出版物，觀者亦不可攝影……。

以上「故事」可引起許多思考：即不同層次的藝術家及其作品，同當時代之關係；不同層次之收藏家及其典藏，同當時代之關係。一個不變之真理——藝術好壞需要千秋評說。

藝術家應該自我反省；創作「價值觀」，究竟是「眼前名利」，還是「對文化之創新貢獻」。兩者必居其一，不可含糊，此乃品格之本。

油畫家，如何去發現中、西繪畫最接近、同時又最適合個人「發揮」、「創新」之——「點」。再從此「點」——切進去！研究、比較、深化。從而創新自我風貌。必須十年以上努力實踐，方得「小有收獲」之果。可見此非易事。非隨性「耍耍」而可「一揮而就」之事。

筆者點滴體會簡述於後：

以個人之「背景」，所受教育，繪畫技巧、經驗之積累（以第一次個展計，五十一年沒有停過油畫筆），個人之「興趣」、「愛好」，偏愛色彩。因為極愛音樂，而重視「抽象感覺」，吃力而不懈地「苦讀」中國書。對古今中外文化廣為喜愛，沒有偏執而「拒人於千里之外」。種種因素形成余個人之感覺與淺見；唯有梵谷最令余佩服可學，他一生僅有十年藝術生活，卻留下一千幅油畫。幅幅無懈可擊、無與倫比。「十個春秋」三千六百天而已，平均三日半一傑作。油畫要達此速度，技巧必須百分之百把握。下筆不改，如同水墨。水墨敗筆可隨時改換宣紙，油畫不可棄「畫布」。梵谷的畫面，看出他一筆不改，是因為他對自己的「感覺」肯定，筆筆都是「心靈符號」。他的「筆觸」、「肌理」能清楚地顯現他的熱情與瘋狂。油畫筆同中國毛筆，用法有同工之妙。許多人看油畫，喜愛那「軟綿綿」不見筆觸的感覺，此乃俗目之見。梵谷之個性全在筆觸、肌理之中。中國書畫大家認為；用筆之弊：一曰「描」，二曰「塗」，三曰「抹」，恰恰此乃油畫自古以來常用之「技法」。所以論用筆之道，油畫與水墨對照，乃是望塵莫及。筆觸之快慢、流動乃是生命痕跡。西方現代藝術，由於材料之豐富，可在畫布上「打底」製造「肌理」，再慢慢塗抹顏色，生氣（生動之靈氣）全無，不過工藝製作爾爾。其實，畫之神妙，全在「用筆」、「用色」。水墨大家認為：用筆之法，書畫同源，「最高層當以金石文字為根據」，有「一波三折」一語，最是金丹。包安吳「萬毫齊刀」一語可謂直抉其微。故此藝術性之高低，全在用筆之功力，所謂「如挽強弓，如舉九鼎，力有一分不足，即是勉強，不能自然」（黃賓虹語）近、現代油畫，學

會了利用線條加強張力。古老的方法是先畫「重色」、「暗色」，再用淺亮之色「壓」出線條。現代很多油畫家是反其道運用線條，即先淺後深；直接在未乾的淡色上鉤勒線條。就技巧而論，此法更需功力，有如在一張濕透的宣紙上鉤線粗細自如，乃需厚實功力方可達。在油畫中，此法「手感」與掌控「輕重」尤為重要！落筆、起筆之快慢；利用「氣功」全身之力，一氣呵成。以上直接影響是否「氣韻生動」。固油畫技巧之創新，必須從中國的繪畫理論中獲得靈感！

　　從梵谷到馬諦斯，他們都悟到了「線」在油畫中的妙用，但西洋「美學觀」和「素描學」對於「線」的意義之理解，基本有四；（其一），線之形成是由「點」連接而成。（其二），物體不存在真正的「線」，線只是「透視的面」。故此「線」的作用，只是概括形體之論廓而已。（其三），光影中，暗部極小的面積，形成了線。故此「線」起著強化暗影之作用。（其四），「線」帶有「東方」和「原始」的風格。無疑，梵谷與馬諦斯，深受了東方美學的影響，捨棄了西方傳統藝術追求表象（光影、與三度空間）之技巧，簡化至「平面」與「二度空間」。使視覺「自然主義」的觀察法，昇華為「形而上」的感覺法。不只是畫人人眼睛看得到的美，而是要表達人眼看不到的本質美，即凸顯純藝術之元素——「色彩」、「結構」、「線條」、「肌理」，以及一些「精神性」的「形而上」的視覺元素——「張力」、「活力」、「生命力」、「趣味」、「音樂性」、「詩性」、「意境」、「情感」、「熱情」、「力度」、「震憾」、「老辣」、「衝動」、「動感」、「空間」、「幻象」等等。以上種種同中國文人畫的精神是完全一致的。但是「境界」卻遠遠不及。這是因為缺少如中國文人那般深刻的「藝術哲學」為基礎。無論「造型」、「用色」、「用線」都無法進入「造化境界」而得天趣。這正是中國油畫家可以去創新的一遍天地。

　　由此可見，油畫走向「寫意性」不是一句空話。它一定可以成為「後現代油畫」的一種成功的藝術現象。

　　但是「寫意」不是每個畫家可以走的繪畫道路，它需要必備某種「氣質性」的才華、熟練無拘束的技巧。「個性」、「胸襟」、「修養」之造化，方成「氣候」。自古書畫大家，亦非人人可達「狂草」、「寫意」境界。然，認真學習、思考中國之「藝術哲學」，緊緊抓住「寫意論」這「點」去深化、改造油畫技法，變西方藝術為東方藝術。此乃創新「民族油畫」的一種「方法論」，是可行耳！

　　「文學」有「比較文學」這門學問。繪畫是否亦應開創「比較繪畫」之學理。知己知彼，百戰不殆。

在油畫藝術中，所謂由「三度空間」轉化為「二度」甚至「一度」空間，昇華為「平面」的觀念，不但沒有失去空間，反而達到「無限空間」之境界。純感覺性之取捨，乃是繪畫最高技巧。使物象、色彩「濃縮」，簡化到極限，反而使觀者之「幻覺空間」達到頂點。唐‧王維〈山水訣〉曰：「或咫尺之圖，寫千里之景。」一語道破無限空間就在方寸之中。

在梵谷以後，「表現主義」、「野獸主義」以及康丁斯基等大師們，注意到了藝術最最「本質」、最最「尖端」的問題；乃是必須擺脫古典「自然主義」的美學法則。藝術本來就是屬於「精神性」的。藝術家必須回到「人性」和「情感」的「原本」去呈現純藝術的元素，再現「原則」的、「原始」的、「原質」的美感！

偉大的梵谷他那平平凡凡的〈向日葵〉卻震憾了世界而令億萬觀者如癡如醉！這純屬「藝術個性」、「精神性」之魅力。「生命力」──一種純粹的藝術感動。

▲無論是梵谷的神經質的「色彩」、「筆觸」、「線條」。

▲無論是馬諦斯那不失空間的「平面」、「色彩之表現力」、「東方韻味之線條」。

▲無論是「表現主義」的「寫意」畫風和「半抽象」。

都遠遠沒有達到中國文人「藝術哲學」之境界。由於民族文化之隔閡，亦永遠無法體現。就此劃上了休止符；被其他「現代主義」所替代，後繼無人。

余不斷思考的問題乃是；為什麼在幾十年中，談到齊白石作品；一致讚賞是「寫意」之最高境界。但提到馬諦斯；總有人批判是「墮落」、「腐朽」之藝術？此乃學術之盲。倘若齊白石的某些作品、或是黃賓虹晚年之作，是技巧極高的「油畫」作品；必是絕代曠世傑作。不但為現代人所肯定，必被千秋後代所讚賞。

無可非議；油畫「寫意」之創新，乃是中國人之天下。

我們可以把中國「筆墨」畫論之「筆」，視為油畫的「筆觸」、「肌理」與「造形」、「線條」。「墨」與「染」都是「色彩」問題。許多問題就可融會貫通、一解百解。藝術創新不是表象模仿，必須心靈改革與充實，方可心畫心聲。明‧唐志契〈繪事微言〉曰：「寫意亦不必寫到筆筆，若寫到便俗。落筆之間，若欲到不敢到便稚。惟習學純熟，遊戲三昧。一濃一淡，自有神行，神到寫不到乃佳。至於染，又要染到。古人云：「寧可畫不到，不可染不到。」此言已足夠指導油畫「寫意」之技法：也就是作畫要「隨性」、「放鬆」，不要「細描」，否則「市井」、「市俗」之氣，畫畫落筆要

肯定，技術純熟方可自由自在。作畫如遊戲，必須神似、意到筆不到爲佳。色彩一定要好，寧可造形放鬆，色彩不可不好。尤言「油畫」，無「色彩感」，非油畫耳。最主要的是；中國文人對筆墨的「精神境界」要求十分高，所謂出新意於法度中，寄妙理於豪放之外，畫當得天趣爲妙。這一「天趣」是無止境的。

「寫意」同「氣韻」是緊緊相連的。

油畫家即使接受中國文人的「寫意」、「氣韻」學說，懂得欣賞水墨「寫意」之妙處。也不可能馬上改變爲「寫意油畫」，因爲油畫有油畫的技巧。油畫技巧必須從西方油畫傳統中學。好的西方油畫技巧之精華也是多種多樣的。有不少油畫家，只認準一種「技巧」方式。頂多是內容之改變——從畫「雲南」變爲「西藏」；從「中原」變爲「黃土高原」。但永遠就是一種「畫法」，畫一輩子。愈畫愈差，愈畫愈無感覺，是十分可惜的。即使原本是「天才」，也會「磨」成「無才」。

要特別強調的重點是：必須以油畫的「作畫方式」與「技巧」走進中國文化精神的「寫意」、「氣韻」理念之中。然後創建更新的油畫技巧——比「野獸派」、「表現主義」更爲「高招」的「中國」油畫「寫意學派」，中國的油畫就有了希望。誠然，任何「油畫學派」、「油畫風格」、「油畫流派」的首要前提是；「改進」、「推進」、「發展」了油畫的「新技巧」。因此，貫通油畫古今技巧，是歷代油畫大師必經的「心路歷程」與實踐過程，最後才產生新的、前無古人的「自我」。畢卡索就是對「古典」、「寫實」、「印象」、「變型」等各種技巧賞握得十分好，並深具修養的畫家，才能創造獨特的畫格。

此外亦必須強調的是；藝術走向「寫意性」亦非人人可以做到之事，不可勉強。凡繪事一但勉強，必失藝術性。純藝術性的繪畫風格之形成，絕對是個人「精神因素」之結果。「藝術創新」不是「形式模仿」，而是因果關係，先因後果。「因」——乃是對油畫技巧研究的深度與廣度：自我的心靈改革；對中國繪畫理論、藝術哲理之學習與研究；自我的修養深化。「果」——乃是歷經長期繪畫實踐，造化而成之畫風。

舉例而言；全世界的大演奏家，都彈奏巴哈作品，但沒有一位現代作曲家去仿巴哈作曲，因爲即使風格類同精神全無，這樣的「樂曲」是沒有人願意演奏亦無人喜愛聽之。巴哈就是巴哈。

中國繪畫是重「道」、重「品」的。「畫以人重，藝由道崇。」、「畫品之高，根於人品。」（黃賓虹語）〈易〉曰：「立天之道曰陰與陽，立地之道曰柔與剛，立人之道曰仁與義。」、「道成而上，藝成而下。」所以，道成藝

成。老子言「道法自然」，莊生曰「技進乎道」。中國古文人個個學問精深，學畫不可不讀老莊之書。然，孔子講現在，老子講未來，佛家講過去和未來。其中，中國藝術哲學受老子影響最大，他主張無為而治，自由發展，講民學，反帝王。故中國藝術以精神情趣的極度自由，無意得天趣為最高精神境界。所謂有法之極，歸於無法。有時天亦不如人，人巧可奪天工。「無法無天」並非壞名詞，藝術最高境界，乃是心靈「無法無天」，得道得藝，造化之極，寫意也！

在中國文人眼中，對西洋寫實畫法，頗為不屑，對野獸派，是響中國古畫之法，著力線條。有論可考：

清·鄒一桂撰〈小山畫譜〉曰：「西洋善鉤股法，故其繪畫於陰陽遠近，不差錙黍。所畫人物屋樹，皆有日影。其所用顏色與筆，與中華絕異。布影由闊而狹，以三角量之；畫宮室於牆壁，令人幾欲走進。學者能參用一二，並具醒法，但筆法全無，雖工亦匠，故不入品。」。

黃賓虹於一九四八年與蘇乾英書曰：「書無中西之分，有筆有墨，純任自然，由形似進於神似，即西法之印象抽象。近言野獸派，又如明吳小僊、張平山、郭清狂、蔣三松等學馬遠、夏珪，而筆墨不趨於正軌，世謂野狐禪。今野獸派思改變，響中國古畫線條著力。」、「歐風東漸，心理契合，不出廿年，畫當無中西之分，其精神同也。筆法西人言積點成線，即古書法中秘傳之屋漏痕。」（1943年與朱硯英書）。「中國之畫，其與西方相同之處甚多，所不同者工具物質而已。」（1944年與傅怒菴書）。「即繪畫一事，西人向東方古物書籍融會貫通，與之言論，往往如數家珍，誠如畏友。不出十年，世界可無中西畫派之分。所不同者面貌，而於精神，人同此心，心同此理，無一不合。」（1948年與陸丹林書）。

以上言論可以證明：清末民初以來，中國書畫大家已在研究中、西文化並加比較。對於西方古典寫真之藝術，基本認為是繪畫之技藝，頗存匠工之氣，故不入品。但印象主義後，「野獸」、「抽象」，反倒中西合，面貌不同、精神合一。由此可見，中國文人心態，是立足「精神性」之高度對待藝術，十分豁達地接納西方近、現代藝術，尋求共同點，毫無文人相輕之意，大家之大氣也！

中國之油畫家，不少「人才」兼中西；既持油畫筆、又持中國毛筆。「西畫」是「學院寫實派」，水墨是「寫意派」。就是不會真正地融會貫通，不探索中西藝術的共同點。不少油畫家在漫長的廿世紀，文化心態頗失自尊與自信，放棄了創造油畫新派的最有利條件，盲目面向西方。

為什麼油畫家同清末書畫大家有如此區別？其原因在於中國自古文

人是研究學問哲理的，但廿世紀的許多油畫家比較乏於理論研究，終年忙於「素描習作」、「油畫習作」、「油畫創作」、甚至「客串」水墨之作。

「油畫民族化」之實現，必須從理論研究入手結合油畫實踐。這一繪畫實踐，不可「一本書主義」——一砲而紅，必須向書畫大家學習；寒窗一生，畫數千幅作品方可成大器耳。

「寫意」乃是創新油畫的重要方向，但不是唯一之道。「寫意」之法，實質就是藝術的「精神化」。

油畫技法昇華的規律，亦是從繁到簡。色彩是從「單純」到「豐富」，從「豐富」回到「單純」，即探討色彩對比之張力。從有光影的「立體」到無光影的「平面」。平面乃是最高境界耳。

藝術是「山外有山」、「天外有天」，中國自古以來研究藝術「寫意」、造化「神似」、「天趣」之哲理，是西方藝術家的「山外山」、「天外天」，不可達的境界。所以西方油畫也就只能到達「野獸派」、「表現主義」之程度。再往下走就是「抽象藝術」了。

中國的「寫意」理論，完全是「抽象理論」、「精神學說」，但藝術形式不完全抽象，還必須存在「化神」的形態，強化抽象意義。此乃很高深的學問。就此一點，西方文化很難理解。就油畫技法而論，是更困難之事，因為用筆、造形、用色要從「慢速度」變為「高速度」。所謂「慢速度」是傳統油畫基本的技法；從點、線到面，組合造形。色彩互疊達到豐富。所謂「高速度」，就是以西方油畫傳統的技法為基礎，用更大的「把握性」，形、色以一筆、一揮而就。下筆不改，敗筆不立。此乃中國之「一畫論」。一畫論有極深之禪意，佛學理論。篇幅所限，在此不論。

東方人學習西方油畫傳統，不只是學習古典與寫實技巧，亦不只是學習「印象派」與「野獸派」之技巧，更不只是只學目前西方的一點「材料學」和現代美學觀念。必須由古至今的「通學」各種方法與技巧。至少要不斷在自己的「習作」中、在創作實踐中去深究油畫材質的特性與西方的油畫技巧理念，這是尤為重要的。不要從表面上去完成一幅幅作品，可以入選各種展覽或獲獎就洋洋得意。西方古今的油畫「創作」只可細細觀賞而不可學（照抄模仿），亦無可學。繪事創意為上。中國的油畫創作必須含蓋中國文化精神之內涵。不是題材與表面圖象形式可達之境界。必須深學中國自古文人的繪畫哲理，如「造意論」、「神韻論」、「筆墨論」、「造化論」、「寫意論」、「畫品論」，都同油畫技法與創作理念息息相關，要返本而求。

范寬畫山水，初師李成，又師荊浩。既而嘆曰：「與其師人，不若師

造化。」乃脫盡舊習。游京中，遍觀奇勝，落筆雄偉老硬，眞得山水景法。（黃賓虹鑒古名畫論略）

莊子云：「栩栩然之蜓。」蜓之爲蟻，繼而化蛹，終而成蛾飛去，凡三時期。學畫者師今人不若師古人，師古人不若師造化。師今人者，食葉之時代；師古人者，化蛹之時代；師造化者，由三眠三起，成蛾飛去之時代也。——黃賓虹〈學畫之大旨〉。

余之淺見：何謂「造化」？繪畫「中得心源」，傾消塵想，見用於神，藏用於人，「出新意於法度之中，寄妙理於豪放之外。」寫意也！何謂「寫意」？「意」神韻也！有無氣韻乃是寫意之核心。油畫技法如何體現？有賴畫家個人的天資與智慧。貌可學而至，精神由領悟而生，「創新」的難度與意義，在於此。水墨六法以氣韻爲先。然有氣則有韻，氣盛方可縱橫揮灑，機無滯礙，其間韻必生動，所謂「元氣淋漓障猶濕。」在油畫中，氣韻由色彩與筆觸肌理而生。

然，「氣韻不可學，此生而知之，自然天授。」——明・董其昌〈畫旨〉。

繪畫到了最高境界，是從「有意」走向「無意」。一切均在無意之中產生，無意得天趣。油畫亦該如此；色彩、筆觸、造形、構圖、題材，一切都化於無意之中。

清・庚〈浦山論畫〉曰：「氣韻有發於墨者，有發於筆者，有發於意者。有發於無意者。發於無意者爲上，發於意者次之，發於筆者又次之，發於墨者下矣！……何謂發於無意者？當其凝神注想，流盼運腕，初不意如是，而忽如是是也。謂之爲足，則實未足，謂之未足，則又無可增加，獨得於筆情墨趣之外，蓋天機之勃露也。然惟靜者能先知之，稍遲未有不汨於意，而沒於筆墨者。」此論甚爲精到，耐人尋味。

畫須造「意」，尤須造得「無意」，此乃又進一著。清・沈宗騫〈芥舟學畫論〉曰：「有意於畫，筆墨每去尋畫，無意於畫，畫自來尋筆墨，蓋有意不如無意之妙耳。」

中國書畫之妙，當以神會，難可以形器求也，唐・張彥遠〈歷代名畫記〉曰：「古之畫，或遺其形似，而尙其骨氣。以形似之外求其畫，此難與俗人道也。今之畫，縱得形似，而氣韻不生，以氣韻求其畫，則形似在其間矣。」

所以，作畫當以不似之似爲眞似。黃賓虹大師曰：「西人之藝術專尙寫實，吾國之藝術則取象徵。寫實者以貌，象徵者以神。此爲東方藝術獨特之精神。」——〈譾集論畫錄〉。「東坡詩曰：「作畫以形似，見與兒童

鄰。」原謂畫不徒貴有其形似，而尤貴神似；不求形似，而形自具。非謂形似之可廢而空言精神，亦非置神似於不顧而專工形貌。」——〈畫學南北宗之辨似〉。「貌似者，可以欺俗目，而不能邀真賞；而神似者所以貴獲知音，非因以阿時好。」

由此可見：

油畫家由寫實「形似」的概念，轉向象徵「神似」的概念，就是立足於中華民族文化獨特之精神。

中國水墨，「墨分五色」之論，頗有禪意哲學。「墨色」本無色，「無色」即「有色」。墨法分明；濃墨、淡墨、破墨、積墨、焦墨、宿墨、潑墨；把人的精神與感覺引向萬色之中，此乃色彩最高境界。明止仲題畫詩云：「北苑貌山水，見墨不見筆；繼者惟巨然，筆從墨間出。」

黃賓虹大師曰：「畫重蒼潤，蒼是筆力，潤是墨彩。筆墨功深，氣韻生動。」——自題山水（1953年）。「分明是筆，筆力有氣。融洽是墨，墨彩有韻。」、「筆法先在分明，層疊不紊。功力已到，則以墨法融洽之。唐人用筆，至宋人兼用墨，元明之季，通人雅士筆墨變化可謂無窮。而市井、江湖一流未之知也。「元氣淋漓障猶濕」，是論墨法，而筆法已在其中。」——自題山水。

本文在結束之前，願君深思如下論點：

清·王概〈學畫淺說〉論曰：「世之論畫者，或尚繁，或尚簡。繁非也，簡亦非也。或謂之易，或謂之難，難非也，易亦非也。或貴有法，或貴無法，無法非也，終於有法更非也。惟先榘度森嚴，而後超神盡變，有法之極，歸於無法。……則繁亦可，簡亦未始不可。然欲無法，必先有法。欲易先難，欲練筆簡淨，必入手繁縟。」

黃賓虹〈論畫殘稿〉曰：「畫有初觀之令人驚嘆其技能之精工，諦視之而無天趣者，為下品；初見佳，久視亦不覺其可厭，是為中品；初視不甚佳，或正不見佳，諦視而其佳處為人所不能到，且與人以不易知，此畫事之重要在用筆，此為上品。」

以上諸論，是西方歷代油畫大師、技法從未到處，亦是難以體會理解之哲理，正是「油畫創新」大有妙用耳！

一九九八年六月於〈吉祥書屋〉
一九九九年十一月十七日定稿

第五部分：出版後記暨結束語

一・後記——謝苦禪大師

苦禪乃是清朝以後、民國以來，廿世紀中國一大家也！

李苦禪大師原名李英，號勵公，一八九八年生，山東高唐縣人。一九一九年到北平，肄業於北京大學，其間曾受教於徐悲鴻，一九二二年考入北平藝專西畫系。一九二三年拜師於國畫大師齊白石門下習畫即陶冶於乾坤造化之中。白石乃是影響苦禪最深之恩師，一九二四年白石老人贈詩苦禪：「深恥臨摹誇世人，閑花野草寫來真」。

於一九六二年(民國51年)，中國大陸畫壇「舉國上下」熱烈討論之問題是——油畫如何「民族化」？百家爭鳴，各說紛紜；有曰：油畫可學「年畫」形式，單線平塗。或曰：可學國畫章法，散點透視。其實，此類討論是沒有結果、毫無意義的。其最主要之原因，在於油畫家們只能立足於寫實繪畫方式去思考「民族化形式」之創新，這就無法尋找中國繪畫理念之精華同西方近現代藝術理念，作一比較、融會貫通。

由於油畫家的「苦悶」，所以請了國畫大師苦禪先生來到油畫創作室，請他表演作畫並想聽聽國畫大師對油畫的看法……。苦禪大師解衣槃礴，面對素紙沈思秒分，用一團棉花浸水沾墨，拍打於紙上，再補墨數點。在等待水墨乾之際，坐於沙發談笑風聲，曰：世上只有一位油畫家與「中國畫」相通，其名為馬諦斯也！(眾油畫家笑！)大師此言，頓時如同利箭刺進我心！這一擊，使我豁然開悟，深感我之內在，將發生重大變化！……。苦禪大師落墨於宣紙之淡色潑墨，而後隨機應變，無意於畫，畫自來尋筆墨，稍加濃墨鉤勒；荷花、荷葉一一呈現，自然得天趣之妙耳！正如大師自己所言：「以理繪形，以意取神，興酣之際，造化「無形」，融於我心，意象「無意」潛發於靈台！」。

大師有如下珍貴之繪畫經驗，可供油畫家們學習。

「須知，在大寫意的傳統造形觀念中，從不追尋極目所知的表象，亦不妄生非目所知的抽象」，乃只要求「以意為之」的意象。昔白石翁畫蝦，乃河蝦與對蝦二者之愜意的「合象」。世間雖無此真物，而唯美是鑒的觀眾卻絕無苛意校真的怪異；余常書「畫思當如天岸馬，畫家何異人中龍」：我等畫者實乃自家畫的「上帝」——有權創造我自家的萬物；意之所向，畫之所存。」，「然莊子云：『既雕既琢，復歸于璞。善夫！』如上一切勞心用意，流年一切筆下功夫，皆須寓有意於「無意」之中，蘊有法於「無法」之內，方能渾然一體，步入化境……。」、「遂淋漓落墨，信手塗抹，隨意潑灑，實則筆筆皆需「寫出」而非「畫出」。寫者，以書法筆趣作畫者也。」、「書至畫為高度，畫至書為極則」，固此「筆筆生發其自身隨緣成跡的墨韻之美。寫意筆墨倘臻此境，直可，"肆其外而閣於中"矣！」。以筆者之見，苦禪畫鷹乃屬古今第一大家也！苦禪自白：「凡蒼鷹、灰鷺、漁鷹、寒鴉、八哥、山雉、沙鷗……常來筆端。而足堪舒意暢懷者當屬雄鷹為最也。」苦禪大師為油畫家揮毫「殘荷」、「禿鷹」各一幅……。

次日，我見「創作室」主任油畫家莊言先生「偷偷」地從圖書館借出一落馬諦斯畫冊抱回家……，我暗笑之，因為當時，此舉有違背「文藝方針」之嫌，其實，我本人

家中書架放有多本馬諦斯畫冊，不約而同地每晚翻閱，…，苦禪大師乃是繪畫素養極高的大家，他既言馬諦斯與其藝相通，此語一言九鼎，改變我一生，從此，讀中國書。看中國畫，但自己絕不畫「中國畫」，只因專心把中國藝術哲學之心得用於畫布油彩之中，這一實驗如同畫法之道，磨煉一生而大器晚成，別無它路。

倘若沒有三十六年前苦禪大師的一句話，今日我亦不可能撰寫此書。雖然大師斯人已去十五年之久，我仍然在此感激大師一言之恩！

<div align="right">一九九八年五月之夜</div>

二·藝術良心

這本著作的校稿工作，費時甚久，足有百餘日之久，其中最大的原因，並非修改理論與文字，而是面對藝術創作，有一種「未盡責任」的不安情緒，困擾著我……。這就是廿世紀末，一九九九年九月二十一日，台灣中部發生了大地震。這一巨大的震殤對藝術家的心靈難以撫平。余在廿四年前經歷了唐山大地震；當時雖然不在唐山，同樣強烈地感受到地動天搖的恐懼，聽到地心「坦克車」般的巨響，目睹青色的「地光」。工廠高高的煙囪如同「柔軟麵條」一般，在扭動，在一片黑暗的傾盆大雨中，只靠一把雨傘全家在野外度過四十八小時。後來在臨時木板的「地震棚」中，全家三代只分到一張床位，幾十戶人家，在沒有電燈和自來水的情況下，集體生活了三個月之久。此經歷雖然不是好事但亦難得。因為有過這段經歷，所以格外關注九二一大地震。點點滴滴橫禍中的悲情，深深激發著創作衝動！但藝術不是再現媒體報導的慘狀和救災行動，就能反映心中的痛。因此久久處在一個沒有答案的構圖與視覺思維之中。

以創作而論；從義大利文藝復興到浪漫的寫實主義，其繪畫功能，基本以寫實造形表達宗教、社會，再現傳說、故事與生活情節等等。尤其在一八四○年照相機發明之前，各歷史時期的偉大藝術品也是歷史與人文的主要見證。但是邁進二千年的今日，高科技的攝影、電影、錄影、電腦、聲光等等，都能精準地記錄生活真實。相對的，當今繼續寫實、靜態、平面的繪畫，變得比較「沒有意義」。繪畫的寫真功夫將淪為「工匠式」的手工技能而已。其實，在義大利文藝復興運動開始前一百年，約十五世紀出現人文主義精神，但中國繪畫，比之更早六百年，約七世紀就出現人文畫的主張，以浪漫詩意替代客觀真實具象。因為中國繪畫首先注意的是「精神因素」，所以千年不滅、不敗。

誠然，平面的油畫藝術還有其他的任務；這首先需要藝術家自己提升精神層次，就是從「科學的觀察法」、下意識的「物理化學」方式，跨入「生理學」與「心理學」的境界。當我們看見一樣十分想畫的東西，不刻意努力排除自己，去附合所謂的「客觀」現象，而是在「社會關係」（所看見人與人、人與物之關係）和「物質關係」（不同的

物與物之關係)中產生「生理反應」——判斷美與醜以及豐富幻覺性感覺，導致創作熱情與冷漠，這是屬於外在吸收的媒介形成生理性的繪畫激情。當這種激情刺激心靈不斷活躍，由心理因素產生內在的靈性，大大超越了外在任何物質現象時，就是一種新的精神性內容，這一較爲抽象性的「思想主題」就在畫面中呈現了。

由此可見「維納斯的誕生」、「基督受難」、「拿破崙爲約瑟芬加冕」、「西奧的屠殺」、「太平天國」、「五四運動」、「辛亥革命」、「七十二烈士」、「毛澤東上井岡山」、「南京大屠殺」……等等，雖然帶有強烈的「主題思想」和「內容性」，以寫實的繪畫語言表達已成爲過去時代的歷史。在高科技傳播媒體發達的當下，藝術家打破常規創造新的繪畫語言是更爲重要的。平面性的靜態藝術，倘若單純繼續採用寫實繪畫方式，其震撼力是無法同可視、可聽、可動的聲光多媒體相比。但是，像米開朗基羅與安格爾，這樣偉大的藝術家是再也不會出現了，這不只是他們的天才和技藝難以超越，最主要的是人文背景爲社會環境不可能再重複。

藝術，即使是技巧十分優秀地「重複」，仍然沒有價值。而獨特、創新的藝術，即使技巧不夠成熟，還是千古不朽。

創新不是憑空「亂想」、「亂搞」、「亂試」的結果。任何有創新意義、站得住的藝術，必然融匯了人文背景和歷史傳承的蓋然性。因此它不只是「複合媒體」的遊戲和偶然形成的「視覺享受」。竟然此類「藝術」在當今世界橫流漫溢——在此所指的「藝術」，當然是沒有基礎、沒有修養，模仿一些皮毛，知其然不知其所以然，圖其表象唬唬無知者的藝術。在極力鼓吹下，也許可以「流行」一時，而必短暫自滅。

畫了半個多世紀的畫，惟一的一點體會，即繪畫的基本元素——「形」與「色」，不只是客觀性的「物質」和「物理」現象。「藝術」是人參與的行爲與結果。不能否認藝術創作過程的「生理性」和「心理性」。所以藝術具有高度的「思想性」與「精神性」價值。「形」可以精準，可以多變，可以破碎，甚至可以無。「色」可以豐富也可簡化，甚至亦可「無」——處在留白的抽象想像之中。

「形」與「色」並非一個天秤上的等量。康丁斯基認爲「形式化」(或表面化)是危險的東西，它必然導向危在旦夕的木板路上。……色彩「本身」永遠是活的，只有壞畫家才有扼殺它的才華。

以上的探討，不是再現社會生活中『可視的內容性』。在抽象元素中，確確實實具有深度思想的「內容性」，但絕不是「媒材遊戲」。這是一個很深的、值得探索的、創作思想的問題。

最根本的意義在於，繪畫的「內容」就是繪畫。此乃最精闢之定義。

關於作品〈九二一之殤〉：

如前所述，一種特殊的社會大事件之刺激，這一「外在事件」產生了「內在授意」的壓力，激發藝術家的創作欲望並努力尋求自我的繪畫語言，亦是藝術家的良心與自發性責任所致。在此必須說明的是，創造必須是自由的，應該設法保持「絕對自由」，不應屈服於任何壓力——政治的、意識形態的、僵化的清規戒律的技巧方式。所謂師心不師聖，運用之妙，在乎於心，不拘泥陳規。「內在授意」完全是自我內在衝動而產生的「壓力」，這種純屬個性的「形」與「色」，倘若令人聯想到其他任何自然裡的「形」與「色」，例如山石、大樹、海、雲、人群、馬群……等等，讓它就是那個

樣子，不必解釋說明，更不必修改、去掉。

以上所指的是比較抽象意義的元素，以台灣九二一震殤這一主題而言，除可視的坍塌建築，救難人員與無生命的死屍之外，還有無「形」的心靈震撼，例如「黑暗與恐懼」、「呼叫與哭泣」、「悲憤交集」、「悲哀淒涼」、「生死一線間」……，都不在具體形的範圍內可以視覺傳達的，但這一巨大刺激的「力度」，乃是繪畫語言之難題。

九月二十一日凌晨丑時尚未眠，燈突然變紅漸暗而熄，緊接著地動天搖。棟樑發出喀吱喀吱的摩擦聲。據往事經驗，難免千人喪生。第一秒的動作是，儘快摸尋手電筒和收音機……，處在一片黑暗中，獲得一點外界消息為首要。社會性的血雨腥風已不可免……。在這些日子裡，每一張新聞圖片和電視報導，都赤裸裸地暴露了天災人禍的悲劇而痛定思痛。雖然震殤與浩劫，本人倖免於難，但心情之沉重與不安，日夜在心中命令以畫筆記錄感受，不要讓藝術在親臨的歷史中留白。

素日非常納悶的一個問題是，生活於本土的藝術家，從大台北到中南部，千餘「油畫家」不為多，其中又以寫實畫風為主流。誠然，歷年一批批科班藝術專才跨入社會與創作生涯之後，仍然處在創作無力感的困心之中。但必須破心慮，困於心，衡於慮，而後作。許多油畫者擺脫不了課堂基礎習作的繪畫方式，缺創作思維與魄力而陷於照片拼湊。尚有相當省者依然憑著習作性的基礎「技術」，勉強地畫「貌美」的女人和油油膩膩的女裸，畫風雖然「寫實」，思想情感卻遠離了生活在台灣這塊土地上之敏銳性與本土情感。就以「美女題材」而論，多年追求「洋派」、「明星式」、「歐洲古典式」空空洞洞的畫面。沒有民族性、本土性。沒有東方女子的美德，也沒有畢卡索「亞維儂少女們」那般的創意，因而蒙上了濃濃的商業色彩，成為不入流的作品。

一個藝術家，無論其畫風怎樣變，不能脫離其本民族文化和生存土地的美感與生命內涵。遺憾的是，在本土喜愛以寫實畫風創作人物的油畫家，很少有人以創作熱情深入色彩豐富多采的原住民生活，像高更的創作熱情一般表現大溪地島的原始美。同樣不少油畫家儘管父母就是農村人，但仍然不善於表達社會底層可愛純樸的百姓生活，像米勒那般畫出農村多姿多采的生活瞬間並深刻地表現了人類的內在精神。不少人只是在畫室中，根據照片製造一個不怎麼生動的「情節」或呆呆板板的人物。這種創作手段與過程是低劣的。四百年前後的哈爾斯(Hals，1580-1666)、林布蘭特、維梅爾他們生動的寫實技巧，我們根本沒有學到。一百五十年至二百年前後屬於浪漫主義時期寫實主義與自然主義的藝術，如傑里科、德拉克洛瓦、哥雅、米勒等油畫大師的創作技巧我們亦沒有學到。以上都是生活在沒有照片可依賴之時代的畫家們，但寫實技巧高明、人物動態生動，是充滿生活氣息、有生命力的具象，具有耐人尋味的深刻人性與精神。我們的寫實油畫藝術沒有達到可以相媲美的水平。

我們在廿世紀表現得如此低能的「寫實藝術」階段，尚未改進提升，如今匆匆宣告它「已過時！」、「已是歷史」，越過斷層，粗製濫造地跳入了「現代藝術」的愛河。也許就此對數百年的油畫傳統永遠一無所知……。誠然，還是有一大批人，在沒有成熟技巧的情況下，對著照片在畫「寫實主義」……。

我們的藝術教育和創作思想，到底出了什麼問題？在此同時，中國千年文化傳統的文人思想蕩然無存，不是生活在空洞的感情概念之中，就是生活在現實名利的

考量之中。

以個人創作而言，雖然在青少年時代，經歷了徐悲鴻傳授的寫實學派和嚴格的寫實功力訓練，但在之後近五十年自我創作的道路上，早已遠離了寫實技巧的清規戒律，從「後期印象派」、「野獸派」、「日耳曼的表現主義」等諸多繪畫理念中逐漸導向中國文人的繪畫哲理，在油畫技法中追求「寫意」與「氣韻」的技巧。雖然所繪「物象」在表面上並無明顯的「主題性」，但在探索繪畫元素新「語言」的內涵中，卻是思想性、感情性、氣質性、精神性之綜合。此乃深具精神性內容之價值。

廿世紀末，台灣中部「九二一」之震殤，是實實在在的天災、人禍，血淋淋之現實。面對這一重大的歷史性事件，個人並不想重複許許多多現場的真實攝影與錄像，再現於畫面，只想表達在那無情坍塌高樓的水泥構件中，流出了人們巨大的悲慟之情！還有那奄奄一息求救的脆弱生命，令人心碎！倘若把此種似有形，實無形之精神情緒，轉換構成視覺震撼，這種集中了整體性大悲劇的典型，比具體描寫個別的悲戚造形更能喚醒人們對天災人禍之省思。

藝術家，做為社會之一員，對生活中之重大事件，其創作行為是不可袖手旁觀的。但是，倘若無動於衷，單憑「技術」作畫，工匠爾爾不足以動眾。勉強作畫就是利益性投機，沒有藝術價值。

作品〈九二一之殤〉起筆於一九九九年十二月，完成於二〇〇〇年二月，作品是否完美並不重要，畫了想畫之畫，心境漸漸有所平穩，把此作品補充到本著作的畫頁中，此本著作之完成，可以劃下最後句點而無遺憾。

此外要表白的是，在本書畫頁之最後，添加了二〇〇〇年的作品，在在即將跨越新世紀的年代，對我而言是倍加珍貴的。顯然，想法與思路已不同往日，如同音樂的「即興曲」一般，都是無意之作，回歸自然與本性，讓有限的生命在藝術中發洩自我精神與體力之能量。藝術家必須正確地認識藝術的「功能」，不要干預社會也不要參與政治，更不要受命與阿諛逢迎。藝術只不過是凝固的感情流動和精神圖騰，從以上的立場出發，藝術家不應該自我無限膨脹，甚至破壞自然生態和社會秩序。藝術家應該做的事，是整合與構成——把沒有價值的「物質」，變得有高度價值；把普通、平凡的「現象」，變得很美、感人的「境界」。藝術家在他生活的現實中也許只能是不重要的小部分，但在歷史文明中，卻是十分重要的部分。

走在前人踏平了的路上，再從那崎嶇不平的山坡上走出一條新路。

創新就是貢獻。

且不知以後會怎樣畫，至少，今日已不同往日，這是最基本的自我要求。

二〇〇〇年三月十八日於台北

三．世紀末的提醒
致國立台灣藝術學院工藝學系八十八學年「進學班」工藝組一年級學子

　　你們在歷史中佔著很重要的地位——被稱為「千年跨世紀人」。除了「創世紀人」，以及首次「跨進千年世紀人」（九九九年至一〇〇〇年）以外，你們就是再次從第一個一千年跨入第二個一千年的人物，這就叫「千年跨世紀人」。我們跨入二千年。特別是你們；學習在一九九九年之前，工作在二〇〇〇年之後，這是一個更新、更偉大歷史的開始。

　　在進入第一個一千年時代，西歐屬於中世紀，很少雕刻，幾乎沒有繪畫。無論是拜占庭藝術以及後來的羅馬藝術、哥德式藝術，都是以建築為主，開始普遍有高浮雕。一四四四年波蒂切利（Botticelli）才誕生。達文西是十四世紀至十五世紀的人物。事實上，這已是中國明朝中期，大文人唐伯虎、文徵明的時代。而真正相當於公元一千年左右的中國大文人，有唐代末的周昉，他的名作是〈簪花仕女圖〉。有五代的徐熙、黃荃，他們是工花鳥畫之大師，名盛至今。有宋朝人所皆知的蘇東坡。然，此時西方還處在藝術工匠的時代，還沒有留名青史的藝術大師。

　　由此可見，公元第一個一千年，即一千年前，中國的繪畫藝術遠比西方成熟而令人驕傲！難怪廿世紀的西方學者，開始認真研究中國古代藝術與文化，建立東方藝術學科，英國的Michael Sullivan就是一位傑出的研究中國藝術史精深的學者。許多中國人，留學於歐美，以英文向西方學者學習「中國美術史」，真是捨近求遠、極大的諷刺，亦十分可悲。這充分說明，今日求學於藝術的年輕人，對於本民族的傳統藝術只略知一、二，甚至全然無知，或者，雖然留學於西方，卻不認真深入西方文化，反過頭來，以中國文化作為「研究主題」去搪塞西方教授，此乃小聰明而非大智慧。我們幾乎找不到一個外國留學於中國學習藝術的學生，學會中文後，主修西洋美術史，然後以論述西洋藝術作為畢業論文。

　　誠然，在未來的漫長歷史中，後代的學者，一定會研究，歷經二千年文化積累之後，在第二個一千年之轉捩點，中國藝術家、設計家究竟在做什麼？哪些藝術代表了本民族及本土文化之再創造而萬古不朽？

　　只要想到今日、明日與未來，每個人肩負著多麼沈重的歷史責任！

　　此乃必須面對與思考的問題。

　　我們必須學會去想文化藝術暨歷史性的大問題，不可井底之蛙，整天只想如何應付下個星期的作業……

　　雄關漫道真如鐵，數風流人物在今朝！

　　一年級的小弟弟小妹妹囑我寫幾句，是為勉勵。

<div style="text-align:right">

一九九九年十二月一日於

國立台灣藝術學院設計大樓

</div>

四·抄錄貳百陸拾陸首詩詞之說明

在第一部分之第四章節《論油畫執筆之技巧與生命》段落中，筆者以可觀之篇幅抄錄詩、詞中頗有畫意之短句達貳佰陸拾陸句之多，一定會有讀者看得「眼花」、「繁鎖」、「多餘」、「煩悶」之感……。倘若君有此感，筆者深感歉意！以理論而論，此種「寫法」是大可不必的，任何「引句」說明問題即可，不必畫蛇添足「浪費」篇幅。筆者之所以「明知故犯」，原因如後：

「藝術哲學」往往是一種「浪漫性」的、「感覺性」的哲學，它不是「絕對眞理」，而是「相對眞理」。這一「眞理」，必須有一個「絕對必要量」爲基礎——即有相當「量」的藝術實踐經驗，方可昇華爲眞正的藝術理論。不然，就是空洞的高談闊論。

一個畫家的創作生活，每年創作思考二、三件作品，同反覆思考三十件作品，不但在「量」上有極大區別，在「質」——即思想深度、有根本性之差別。

由此可見；「感覺性」——（它也許是一種「詩意性」、或是「浪漫性」、或是「激情」、或是「感傷」。）是抽象、非物質的。但是，由於「量」的不斷累積，它可以形成能夠「自主」「掌控」之「感覺」，即通常俗稱的「修養性」，發揮具靈性之「感覺」。

例如：聽一千次莫札特音樂，同聽二、三次是絕對不同的。前者可能因大量的「聽覺輸入」，莫札特之音樂逐漸地充實、改變了君之精神境界和情操之深度，而使君成爲頗爲靈性之「藝術人」。後者只因聽過數次，雖覺得好聽，但仍然是沒有音樂修養之人。

由此，可得結論；一定「量」的「感覺性」，是決定藝術創作「生命力」的主要元素。

本書第四章節中，貳伯陸拾陸句詩、詞抄錄，其用意亦在於此。諸君倘若嫌其「繁鎖」，儘管「翻過」、「跳過」它，不必閱讀。但對「油畫人」而言，也許平昔無暇與興趣埋頭於古書之中，那麼，筆者這一辛辛苦苦抄錄簡化的詩句、詞句，又同畫意相關，也許倒有工具書之功效。有「閒情」時，勸君反覆吟之而陶冶心境，久而久之必有妙用！

余深深感謝余之母親、丘堤，她有很深的文學素養，會吟詩詠詞，又是福建人，故發音頗有韻味。余八歲，母親開始逼迫、背誦唐詩三百首。母親留給余的唯一「遺產」，就是那本民國二十五年「世界書局」出版的《註釋作法，唐詩三百首》、〈攷釋作法，白香詞譜〉。書已翻爛，但仍然是余最珍貴之典藏。少壯不努力，老大徒傷悲，恨余今日才疏學淺，無實作之力。但由於自幼母親之鞭策，心中靈感還算充實。

台灣大學文學教授，王大姐建議：應該按詩人、詞人之先後年代排列詩句、詞句爲佳，如此較爲清楚、系統。這是余沒有注意到的，只爲簡便，又參閱〈歷代詩詞名句析賞探源〉一書，以字頭筆劃順序而錄之。今已精被力竭，無力重攷排列，想出一個自我原諒之理由——即不同年代、不同詩人、詞人之「名句」交錯穿插，可產生不同情操、詩情畫意之「比較」、「對比」之妙趣，有助啓示靈感……。

敬請諸君原諒余之「強詞奪理」以及論文「出格」、「離譜」之過。深致歉意！

<div align="right">一九八九年五月深夜於吉祥廳</div>

五 · 結束語

油畫源於漆畫，漆畫源於中國。

對於西方的古文明、古文化、古藝術，我們必須認真而深入地學習，它的確成熟得很早，十分完美。因為有它的存在，才有偉大的西方油畫傳統。真正地了解西方古文明，才能真正懂得「油畫藝術」和「現代藝術」。

希臘塞若島（Thera，Greece）的米諾安壁畫，距今約三千五百年。埃及壁畫；敘利亞人朝貢圖（Syrians Bearing Tribute to the Pharaohs）距今亦三千五百年。造型都十分完美成熟。埃及，易克阿唐（Aknaton）之后——內費蒂蒂（Queen Nefertiti）之像，距今約三千三百六十八年，觀其側面造形如同真人。至少在中國夏、商年代，還沒有發現壁畫藝術。我們對待藝術史學，還不能盲目地夜郎自大、孤陋寡聞而固步自封。

以余所知和目睹；中國最早的繪畫，以目前所發現的為據；應屬春秋、戰國和西漢的漆彩圖繪或圖騰，如河南信陽出土的春秋末漆彩木俑，距今二千七百五十年左右，略早於希臘雅典、帕德嫩神廟（Parthenon）；同樣是河南信陽出土的戰國彩漆鎮墓獸和湖北隨縣出土周漆盒——為我國現存最早且完整的廿八星宿記錄，距今二千二百九十八年，早於希臘米羅島、泛希臘時期（Hellenistic Period）的維納斯VENUS七十九年。湖南馬王堆漢墓棺裏之漆畫圖樣是驚人的！精緻、豐富而有趣，記錄了人生、社會、大自然、鳥獸、衣食住行……。距今二千一百九十八年，與泛希臘雕刻、薩摩得拉斯的勝利女神像（Nike of Samothrace）和勞孔（Laocoon）同期。此類漆彩工藝言之『世界最早的油畫』亦不為過。六百年後才出現義大利文藝復興之鼎盛期。

漆畫乃油畫之前生。由此可見，視油畫傳統純屬「西方文明」，與中國無關，頗有偏差耳。

過份失去文化自信與自尊，乃是一種「文盲」。

在努力深入地學習西方油畫傳統、掌握了全面的油畫技巧之後，還本歸根，再創新出中國自己的油畫藝術，乃根本之道。二十世紀以來，凡提到「油畫」與「現代藝術」這兩個名詞，在觀念上，自然地視之為「西方文明」之「代名詞」，似乎至今未改觀念之扭曲，當然不可能形成所謂「中國的油畫」或「中國的現代藝術」。凡「油畫」與「現代藝術」，總是籠罩著西方文化或東洋文化色彩而無自我，此乃嚴重之弊。

結論：

今人之吾輩，油畫創新即使邁出艱難的一小步，子孫後代終會認為：此乃中國近、現代繪畫史上，邁出了歷史性的一大步！願諸君三思而行。

<div style="text-align: right">一九九八年六月於台北新店</div>

六‧大道無門 (尾序)

近日又寫數幅油畫，玩筆於色形之間，稍接近內心某些「東西」，但十分模糊。東方人常言：「難得糊塗」，無意得天趣乃千年繪畫傳統之經驗。百年來，東方人學習西方油畫技法，最大的缺陷與弊病，就是對「油畫藝術」自「素描」開始，有關「造形」、「分面」、「明暗」、「色彩」、「用筆」、「畫風」、「構圖」、「媒材運用」等等，統統被西方的藝術成就和影響力，「套得牢牢」的，一切的一切都太刻意了！就是沒有自己，「標準」永遠在西方。走得艱辛，並不得志。完全沒有「水墨藝術」那般，進入如魚得水之境界。如涸魚得水，其脫必邅。

西方油畫藝術之文明與成熟，其年代約同明朝中期。然，我本人卻從未認真攻讀「書法」與「水墨藝術」。十一歲始習油畫寫生，至今五十四年。習畫始於西方「學院派」基礎，逐漸從「寫實主義」走向寫意性的「表現主義」，但觀念始終與西方美學有所別，我對西方油畫傳統高度敬仰與尊重，但對各流派之表現技法與理念，又從未有過「滿足感」。始終覺得「技法」與「表現形式」缺少了點什麼？

東方人，血管中流的必是東方之血。無論是「東方文化」還是「西方文化」，人文與藝術的血脈相通與互相排斥，乃是必然現象。藝術的永恆與互補價值亦在於此。「韓愈‧贈別元十八協律詩」：「勢要情所重，排斥則埃塵」。取精華、去糟粕乃為首要。豐富的千年中華文化傳統，並非凶年飢歲，士糟粕不厭，而是君之犬馬有餘穀粟矣！

藝術大道無門，東方油畫家有志者，要大創自我油畫之門派，從西方油畫藝術血液中，推陳出新東方式的異類藝術現象，必定震撼西方五百年來之油畫傳統。

在本著作之尾，出現數幅「不夠看」的油畫小品同此「尾序」文字相結合，拋磚引玉，引起一種思考模式。

再者，之所以在書尾存「序」，是因為我正在著作第四本有關油畫藝術之「哲學」，這一「理想」能否再現或成功，目前還是模糊的，但我會努力地做下去！

二○○○年五月於國立台灣藝術學院「迷你」而簡陋之研究室

龐均九歲(1945)臨摹徐悲鴻作品〈貓〉。

著者簡介

龐均

· 國立台灣藝術大學專任教授。
· 常熟高等專科學校客座教授。
· 龐薰琹美術館名譽館長。

1936　出生於上海。
1947　首展於廣州（龐壔、龐均畫展）。
1948　龐壔、龐均油畫聯展於上海義利畫廊。
1949　入杭州美術學院。
1954　畢業於北京中央美術學院。
1956　加入中華全國美術家協會為會員。
1954—1980　曾任北京畫院等專任油畫家並兼任藝術院校教學，曾七次參加全國性美展，八次參加北京市美展暨聯展。
1979　組織並參加北京"新春油畫展"，發啓組織"北京油畫研究會"，掀起中國大陸全國性的藝術在野運動，隨後產生"星星畫會"等藝術團體。
1980　定居香港。假香港藝術中心油畫個展。
1981—1987　於香港中文大學校外進修部暨香港浸會學院音樂美術系任教。
1987　定居台灣。首次油畫個展於台北龍門畫廊。任教於國立台灣藝術專科學校（專任）。
1989—1992　於台北、台中、高雄六次個展。
1994　油畫個展於台灣省立美術館（邀請展）。
1994—2000　於台北、高雄九次油畫個展。
1999—2001　參與創辦台灣"跨世紀油畫研究會"二次年度展。
2000　參加上海"龐薰琹三代九人藝術展"。在上海、常熟兩地作現場油畫示範（作品165×165cm）。
2001　率"跨世紀油畫研究會"暨台北油畫家赴上海、蘇州、常熟寫生，於上海主辦兩岸油畫家學術交流研討會，於常熟舉辦"寫生展"暨教學交流。
1987—　任教於台灣國立藝專、國立台灣藝術學院（2001年8月正式改為國立台灣藝術大學）專任教授。擔任全省美展、南瀛美展、國軍文藝金像獎等油畫評審委員。任江蘇省常熟市龐薰琹美術館名譽館長。
1995　列入英國劍橋世界名人錄。
1997　列入（IBC）"伍佰第一"之列。

著作暨"藝術論"

著作：

「油畫技法哲學」（1988，藝術家出版社發行）
「繪畫寫生哲學論」（1999，藝術家出版社發行）
「油畫技法創新論」（2001，藝術家出版社發行）

藝術論：

· <評估大陸油畫教育的核心學府
　　——「中央美術學院」>1988。
· <龐氏家族繪畫傳承的藝術啓示
　　——一份有關創作意念的學術報告>1989。
· <匆匆走過四十二年藝術生涯>1989。
· <油畫技法的核心>1990。
· <裝飾的繪畫性、精神性和浪漫性>1990。
· <論色彩的精神性>1992。
· <寫生日記>1992。
· <油畫創作理念的探索>1994。
· <新寫意主義之探索
　　——再論油畫創作之理念>1994。
· <論油畫小品>1995。
· <創作告白>、<論詩情畫意的藝術哲學>1996。
· <"藝術伴侶"的私房話>1996。
· <決瀾社與決瀾後藝術現象>1997。
· <創建中國自己的現代藝術
　　——「決瀾」與「決瀾後」>1997。
· <中國油畫探索創作之艱難>1998。
· <色、線、形的交錯>1999。
· <20世紀末台灣油畫界的一股清流與反思>1999。
· <台灣畫壇的「後現代」藝術萌芽
　　——評沒有共識的三人組合>1999。
· <台灣"跨世紀油畫研究會"年度展再次展現「本土」油畫藝術實力>2000

作品典藏

大陸中國美國館、大陸中國歷史博物館、中央美術學院、北京首都博物館、北京美術家協會、山西劉胡蘭紀念館、墨西哥博物館、台灣省立美術館、高雄市立美術館、暨各國私人所收藏。

國家圖書館出版品預行編目

油畫技法創新論 / 龐均著. -- 再版. --
臺北市：藝術家，2015.02
232面；15×21公分
ISBN 978-986-282-146-6（平裝）

1.油畫　2.繪畫技法

948.5　　　　　　　104002279

油畫技法創新論
New Discourses on Techniques for Oil Painting

龐均◎著

發 行 人　何政廣
主　　編　王庭玫
編　　輯　江淑玲・黃舒屏
美　　編　柯美麗
出 版 者　藝術家出版社
　　　　　台北市重慶南路一段147號6樓
　　　　　TEL：(02)2371-9692～3
　　　　　FAX：(02)2331-7096
　　　　　郵政劃撥：01044798　藝術家雜誌社
總 經 銷　時報文化出版企業股份有限公司
　　　　　桃園縣龜山鄉萬壽路二段351號
　　　　　TEL：(02)2306-6842
南部區域代理　台南市西門路一段223巷10弄26號
　　　　　TEL：(06)261-7268
　　　　　FAX：(06)263-7698
印刷製版　欣佑彩色印刷有限公司
初　　版　2001年8月
再　　版　2015年2月
定　　價　新臺幣380元
I S B N　978-986-282-146-6（平裝）

法律顧問　蕭雄淋